2017 한양대학교 연극영화학과
캡스톤 창작희곡선정집 • 1

2017 한양대학교
연극영화학과

캡스톤

창작희곡선정집

1

평민사

2017 한양대학교 연극영화학과
캡스톤 창작희곡선정집 1

초판 1쇄 인쇄일 2018년 1월 27일
초판 1쇄 발행일 2018년 2월 2일

지 은 이 강동훈 · 김선빈 · 김하람 · 박준하
만 든 이 이정옥
만 든 곳 평민사
 서울시 은평구 수색로 340, 202호
 전화: (02) 375-8571(代)
 팩스: (02) 375-8573
 http://blog.naver.com/pyung1976
 이메일 pyung1976@naver.com

등록번호 제251-2015-000102호

 ISBN 978-89-7115-647-6 03600 (1권)
 978-89-7115-649-0 03600 (set)

정 가 16,000원

차 례

*
*
*

펴낸이의 글

오늘날 한국 공연예술산업에 있어서 '창작희곡'은 마치 에너지가 고갈되어 가는 세상에서 원전을 찾기 위해 애쓰는 것과 같은 중차대한 이슈가 되었습니다. 이와 같은 흐름은 공연예술계를 넘어 전 문화예술 분야의 측면에서도 마찬가지일 것입니다.

하나의 기발한 창작 아이템이 다양한 장르와 매체를 넘나들며, 웬만한 중소기업 못지않은 경제적 효과를 거두는 것은 이제 낯설지 않은 일이 되었습니다. 경제적인 효과를 차치하더라도, 우리 고유의 창작작품을 개발한다는 것은 '인간'을 다루는 우리 예술인들에게 우리의 정서가 담긴 우리의 이야기를 우리가 직접 전달한다는 측면에서 무궁한 가치를 지녔다고 판단됩니다.

여기 7명의 작가들은 아직 '전문적'이라고 할 수 없는 새내기들입니다. 그래서 다소 미숙하고, 거칠 수도 있습니다. 그러나 그렇기 때문에 더욱 기발하고, 새로우며, 생동감이 넘칩니다. 이들의 시작은 미약할 수 있으나 이러한 노력들이 오아시스의 작은 물줄기를 만들어 앞으로 한국 공연예술계

의 젖줄로 발전할 수 있는 밑거름이 되리라 믿어 의심치 않습니다.

본 희곡집은 한양대학교 〈캡스톤디자인〉 교과목에서 개발된 스토리 재료들을 7인의 작가와 창작팀이 발전시켜 완성된 결과물입니다. 창작과정에서 고생했을 작가들과 학생들에게 수고했다는 말을 전하며, 본 희곡집이 출판될 수 있게끔 물심양면으로 도와주신 한양대학교 링크플러스 사업단의 문영호 차장님과 백상훈 선생님께 감사드립니다.

또한 이와 같은 좋은 취지를 생각해주시어 선뜻 출판을 진행해주신 평민사에도 진심으로 감사드리는 바입니다. 앞으로 저희 한양대학교 연극영화학과와 공연예술연구소는 다양한 측면에서의 창작과정을 통해 한국 공연예술계에 신선한 활력을 지속적으로 불어넣을 것을 약속드리는 바입니다.

권용 · 조한준

금빛첨탑의 비행사

강동훈 지음

1막

1. 바다에 솟아 있는 파편더미 위
- 외톨이 꼬맹이와 시-130의 만남

무대, 노래 전

《외톨이 꼬맹이의 노래》
태초의 7일째 되던 날
우리 어머니는 처음으로 눈물을 흘렸네
어머니도 아이였던 우리처럼 아무것도 하지 못하고
그저 아아아 아아아 눈물만 흘렸네 아아아 아아아 오늘도 바다가 차오르네

태초의 첫 날 그녀는 흙과 자갈로 형상을 빚네
아름답고 추한 모든 것들의 감긴 눈으로 그녀는 모든 것을 사랑했네
둘째 날 그녀의 가슴이 달콤한 젖을 내어주네
젖을 타고 흐르는 새하얀 비둘기떼가
모두에게 어머니의 사랑을 알리네
셋째 날 젖은 깃털을 모아 우린 불을 지폈네
아아, 언제라도 꺼지지 말고 우리 곁에 있어주렴
우린 어머니 앞에 춤을 추네 노래를 시작하네
(꼬맹이가 배를 세운다)
넷째 날에 어머니가 응답하듯 눈을 뜨네
그녀의 빛나는 눈이 어둠에 종말을 선언하네
다섯째 날 어머니가 피를 흘리네

붉은 새벽이 열리고
우리는 신비한 환희에 차 다음날의 탄생을 꿈꾸었네

여섯째 날 그녀는 죽은 아이를 낳았네
자신의 배로 어머니는 탄생과 죽음을 함께 낳네
아아 더 이상 어머니는 신이 아니었네
비로소 그녀는 모든 것을 보네 아아 비로소 아무것도 보지 못하네

태초는 거꾸로 흘러 종말을 향해가네
우리는 첫째 날의 텅 비어 버린 모습으로
우리는 첫째 날의 텅 비어 버린 모습으로
어머니는 이제 눈을 감아버렸네

꼬맹이가 B10을 발견한다. 꼬맹이는 경계하며 긴 막대기로 B10을 찔러 본다. B10은 여전히 정지해 있다. 꼬맹이는 언제라도 멀어질 수 있게 거리를 두고서 조금씩, 아주 조금씩 가까이 간다. 꼬맹이는 B10의 여러 군데를 찔러 본다. 일순간 B10의 고개가 확 꺾인다. 꼬맹이는 기겁하고 허겁지겁 자신의 공간으로 돌아간다. 그러나 B10은 여전히 고개가 꺾인 채 가만히 있다. 꼬맹이는 도망가려다 말고 다시 B10을 본다. 꺾인 고개가 걱정된다. 꼬맹이는 다시 아주 조심스럽게, B10에게 다가간다.

꼬맹이 살아 있어?

대답이 없다. 가까이 간다. 꼬맹이는 재차 묻는다.

꼬맹이 살아 있는 거야?

대답이 없다. 더 가까이 간다. 꼬맹이는 울 것 같다. 재차 묻는다.

꼬맹이 살아 있는 거지?

대답이 없다. 고개를 다시 세운다. 막대기로 여기저기를 찔러본다.

꼬맹이 일어날래?

대답이 없다.

꼬맹이 일어나자.

대답이 없다. 막대기를 던지고 손으로 B10을 잡아 흔든다.

꼬맹이 일어나.

그때 B10이 꼬맹이에게 엎어져 안기는 자세가 된다. 콧노래 같은 소리
와 함께 B10이 작동하기 시작한다. 꼬맹이는 잔뜩 겁을 먹었으면서도
기쁘다.

꼬맹이 일어났네?

B10은 꼬맹이를 뚫어져라 쳐다본다. 기계적으로 안아본다.

B10 너는 늙었어야 된다.

몸만 풀이 죽는다.

B10	그 녀석이 아니야.
꼬맹이	그 녀석?
B10	난 다시 자러 가야 해.
꼬맹이	안 돼. 이제 곧 밤이 올 거야.

꼬맹이는 B10이 잠에 들지 않았으면 좋겠지만 달리 무슨 말을 해야 할지 몰라 당황한다.

B10	밤이 오는 게, 혼자 깨어 있는 게 무섭나 보구나.

꼬맹이는 고개를 끄덕인다.

꼬맹이	(더듬으며) 그런데 넌 (훑어보면서) 넌 누구야?
B10	바보 같은 질문이네. (기계적으로 다정하게, 포옹하려는 듯 팔을 벌린다)
꼬맹이	(B10의 팔을 만진다) 넌 사람이 아닌가 봐. 꼭 밤바다를 만지는 것 같이 차다.
B10	(기계적인 함박웃음) 안녕하세요 아가, 부모 대용 AI 네임드 B10입니다.
꼬맹이	(감탄사를 내뱉으며) 와, 멋지다! 부모 대용 로봇이라니! 그러면, 혹시 내 부모도 돼 줄 수 있을까? (상상하면서) 네가 내 배에 타서, 밤이 찾아오면 나를 네 무릎에 눕혀주고는- 음.
B10	고마워 안녕! 하지만 나는 그 녀석이 올 때까지 여기서 기다려야 해.
꼬맹이	아, 주인을 기다리고 있구나. 착한 기계다. 넌 분명히 오래된 기계 같아.

B10은 꼬맹이에게 웃어준다.

B10 고마워 안녕! 난 다시 자러 가야 돼.
꼬맹이 잠깐만!
B10 아가는 이렇게 늦게까지 깨어 있으면 안 돼.

꼬맹이는 B10을 따라다닌다.

꼬맹이 그럼 나한테 재미있는 얘기 하나만 해줄 수 있을까?

침묵. 조용하고 깊은 바다 소리.

꼬맹이 지금은 다들 마지막 세기라고 부르는 거 알아? 곧 바다가 세상을 집어 삼킬 거래, 해가 지고 밤이 오듯이.

B10, 잠시 바다를 바라본다.

B10 밤이 오고 달이 뜨듯이, 내가 잠들기 전에도 그랬는 걸.
꼬맹이 저기 오늘은 자러 가지 마. 내 곁에서 하룻밤만 있어 주면 안 돼?
B10 아아아 뚝, 내 유효기간은 이틀 밤이 남았어. 그리고 나면… 뚝… 갈 데가 없다면 여기서 자고 가도 돼. 좋은 꿈 꿔 안녕.
꼬맹이 하지만 혼자 밤을 보내는 건 정말 싫어.
B10 엄마가 기다리고 있을 거야, 아가.
꼬맹이 네가 네 주인을 기다리고 있는 것처럼? 좋겠다 네 주인은. (밝게) 나는 기다릴 사람도, 기다리는 사람도 없어.

B10이 꼬맹이를 본다.

B10 그렇지 않아, 아가.

꼬맹이 (방긋 웃는다) 네가 잠들고 나면 내일 아침부터는 내가 네 대신 주인을 기다려 볼까? 난 유효기간 같은 건 없으니까.

B10은 망치질을 멈춘다.

B10 정말?

꼬맹이가 고개를 끄덕인다. 꼬맹이는 파편더미 위에 쌓아 올려진 것들을 둘러본다.

꼬맹이 그런데 B10, 이것들은 다 뭐야?

B10 뭐같이 보여?

꼬맹이 음… 잘 모르겠는데.

꼬맹이가 골똘히 생각해본다. 대답은 하지 못한다. B10이 웃는다.

B10 그새 다시 바다가 많이 차올랐다. (꼬맹이를 보며) 사람들이 곧 여기로 돌아올지도 몰라.

꼬맹이 (감탄사를 뱉으며) 사람들? 다른 사람들도 여기로 오는 거야?

B10 바다가 조금 더 차오른다면, 예전처럼 말이야.

꼬맹이 그럼 사람들이 올 때까지 하룻밤만, 하룻밤만 내 옆에서 재미있는 얘기를 해주라. 너는 부모 대용 AI라며, 이야기 없는 바다는 너무 외로워.

침묵, 파도 소리.

B10 그 녀석도 그런 말을 했지.

꼬맹이 (생각났다는 듯이) 그 녀석? 네 주인을 말하는 거야? 아 그래! 네 주
 인 이야기를 해 주는 건 어때?

 B10은 꼬맹이를 보지 않고 바다만 보고 있다.

B10 저걸 봐! 쪽빛 새가 바다에 내려앉았어. (손으로 감싸 안는 시늉을
 한다) 아주 작아, 새끼인가 봐.

 꼬맹이는 신이 나 무대를 휘젓고 다닌다.

꼬맹이 어디? 어디에 있어?

B10 파도 소리보다도 지저귀는 소리가 조그맣다. 어어! 쪽빛 새들이
 새끼를 찾으러 왔나 봐.

꼬맹이 (사방을 둘러보며) 어디? 어디에 있어? 저긴 가, 저긴 가. 저기에도
 없잖아.

B10 눈을 감고 바라봐 아가, 소리를 들어봐. 새끼 주위로 새들이 몰려
 든다.

꼬맹이 (눈을 감고 감탄하며) 새들이 다 같이 새끼를 안고 있는 것 같아. 이
 제는 새들이 지저귀는 소리가 들려 파도소리보다 더 크게.

 B10은 꼬맹이의 손을 잡고 무대 구석으로 데려간다.

B10 여기는 눈부시던 금빛첨탑이 서 있던 자리. 옛날 이야기를 해줄
 게. 네가 태어나기도 전의 이야기. 하지만 사람들은 언제 또 이곳
 에 와 새로운 첨탑을 세우게 될까?

무대 뒤 커튼이 파도가 치듯 올라간다.

피아노 소리가 들린다.

커튼 뒤에서 소년이 나온다.

2. 다 가라앉아가는 지붕 위, 새벽이 오기 전 어두운 밤
- 소년과 B10

무대.

바다 위 다 가라앉아 가는 지붕 위에 소년과 AI-B10이 앉아 있다.

지붕에는 잡동사니 배가 매달려 있다. 지붕 위에는 우주선이 그려진 크고 낡은 종이가 깃발처럼 매달려 있다. 배우들은 지붕, 배 위에서만 연기를 한다. 그 밖의 무대공간은 전부 바다다. 둘은 지붕 위에서 배에 대고, 지붕에 대고 망치질을 하고 있다.

무대 체인지와 함께 B10의 내레이션이 진행된다.

B10 내가 그 녀석과 함께 지내던 때에도 우리는 우리가 마지막 세기에 살고 있다고 믿었어. 세상에는 제2의 홍수가 찾아왔고 그때에도 바다는 모든 과거를 집어삼켜 버릴 것처럼 계속해서 차올랐지. 너무 높아서 버려졌던 땅은 지구의 마지막 땅이 됐어. 세상이 시작될 때부터 그 자리에 있었을 것 같은 거대한 첨탑만이 홀로 서 있던 땅. 살아남은 사람들은 마치 달빛에 홀린 사람들처럼 모두들 그곳으로 모여들었지. 찬란하게 반짝이던, 첨탑의 금빛을 별자리

삼아서 말이야.

- 하지만 그 녀석은 어디에도 가지 않았어, 마지막 땅에 누구보다 가까이에 살고 있었으면서도 그 녀석의 집, 이제는 다 가라앉아가는 지붕 위를 떠나지 못했어.

B10이 대사를 마치고 옆에 앉은 소년을 바라본다.
둘은 바다에 떠오른 잡동사니들을 건져 올리고 있다.
소년은 그것들을 건져 망치로 부수고, 배에 생긴 구멍을 덧대고 있다.
B10이 노래를 시작한다.

《B10의 노래》
일곱째 날 우리는 죽은 아이의 제단을 쌓네
그녀가 감아버린 눈을 향하여 높게, 더 높게
이 아이를 살리고 눈을 뜨시어요
침묵에 대고 노래하네 우린 닿을 수 없는 첨탑을 쌓네
높게, 더 높게 구멍 난 노래가 아아아 아아아 메아리만 치네
그래도 영원히 노래해야지
우리는 그렇게 태어난 아이들이니까

우리 어머니는 처음으로 눈물을 흘렸네
어머니도 아이였던 우리처럼 아무것도 하지 못하고
그저 아아아 아아아 눈물만 흘렸네 아아아 아아아 오늘도 바다가 차오르네
하지만 우리는 영원히 노래하네
우리는 그렇게 태어난 아이들이니까 우리는 그렇게 태어난 아이들이니까
어미의 눈가에 푸른 꽃잎이 피어나네

노래를 마친다. 소년은 망치질을 멈추고 바다에 떠오른 잡동사니들을 건
져 올리고 있다.

B10의 대사 도중에 소년은 잡동사니를 건져 올리고 그걸 부수고, 다시
지붕 위에 망치질한다.

B10이 꼬맹이에게 하는 말이 마칠 때쯤 소년은 자신으로부터 먼 쪽 무
대를 가리킨다. 그곳에는 둥둥 깡통이 떠 있다.

소년　　저기 저 깡통, 비어 있어?

B10은 깡통 쪽을 보고 막대기질을 한다

B10　　모르겠네, 건드려 볼까? 소리를 들으면 알 거야.

소년은 다시 다른 곳을 보고 막대기질을 한다.

소년　　분명히 비어 있을 거야. 바다 위로는 텅 빈 깡통만 떠오르니까.
B10　　그래도 건져내보자. 가볍지만 소중한 게 들어있을지도 모르지.
소년　　떠오를 만큼 가벼운 것들 중에 소중한 건 없어. 그런 건 전부 가라
　　　　앉아버리지.

B10의 막대기가 깡통에 거의 닿을 것 같다. 닿아서 소리가 난다. 통 통.

B10　　들어봐! 그래도 텅 빈 것 같진 않은데.
소년　　웬 바보가 유언으로 남긴 쪽지라도 들어있나 보자. 여기로 와봐,
　　　　저기 큰 총이 떠내려 온다.

B10은 겨우 깡통을 건져 올린다. 소년은 반대쪽에 떠 있는 총을 건지려고 애쓰고 있다.
깡통을 지붕 위에 내려놓고는 소년이 가리키는 곳을 본다.

B10 저거야말로 대체 어디에 쓰려고 그래?

무시하는 소년.

B10 바다에 총이라도 쏴 볼 생각인 거야?
소년 피비가 돌아오기만 한다면, 다음에는 무슨 수를 써서라도 피비를 지킬 거야.
B10 (총을 뺏어 들며) 피비를 지키는데 이런 건 아무 소용없어. 이렇게 기다리고만 있다가는 정말 피비는–
소년 배가 완성되면 찾으러 간다고 했잖아.
B10 배는 이미 코끼리도 태울 수 있어.

소년은 무시하고 총을 건져 올린다.
총을 이리저리 둘러보고는 바다를 향해 쏴 보려다가, 쏘지 못하고 배에 닻처럼 매단다.

B10 이러니까 바이킹이 된 기분이다. 인공지능 슈퍼 전사 세계를 지키는 SUPER ARTIFICIAL HERO B10, THE GREAT VIKING! 네가 어릴 때 좋아하던 TV에 그 녀석하고 나도 꽤 비슷하지 않아?
소년 넌 미사일도 쏠 줄 모르잖아. 날 수도 없고 헤엄도 못 치지, 우주선을 조종하지도 못해.

B10은 풀 죽은 눈으로 바다를 바라보다가 다시 막대기질을 한다.

| B10 | 그래도 재밌는 얘기도 들려주고, 노래도 불러주잖아. |

B10은 텅 빈 깡통을 본다. 바다에 던져 본다. 당연히 깡통은 가라앉지 않고, 그 자리에 그대로 있다. 갑자기 요란한 폭죽 터지는 소리가 난다. B10은 첨탑이 세워진, 비어 있는 왼쪽 어딘가를 보며 격양된 채 일어난다.

| B10 | 벌써 한 달이 또 지나갔나 봐! 오늘로 스무 번째 폭죽이야. 이번에는 정말 곧 출발을 할지도 몰라. |

계속 바다만 보고 있는 소년을 올려보게 한다.

소년	(한숨 쉬며) 두 번째 폭죽이 터질 때부터 그랬지 넌. 저런 게 날아갈 리가 없잖아. 정말 출발을 할 거라면 저런 폭죽 따위는 필요 없다니까.
B10	저번에 여기까지 떠내려온 사람이 했던 말 기억 안 나? "금빛첨탑이 곧 출발할 거야! 어서 돌아가야 돼 금빛첨탑이 곧 출발할 거라고!" 다른 살아남은 사람들은 다 저기로 가. 여기서 다른 사람들을 마지막으로 본 게 언제인지 기억나? 이젠 모두들 다 저기에 있는 거라구.
소년	그 사람들은 그렇게 믿고 싶은 걸 믿는 것뿐이야. 다시 말하지만 저런 게 날아갈 리가 없어.
B10	너도 저 반짝거리는 첨탑이 우주선으로 변신해서 달까지 날아가면 좋겠다고 했잖아. 푸른 요정들이 사는 저 달로! 홍수가 나기도 전부터 말이야.
소년	그건 피비가 한 말이지. 이제 내 눈에 저건 첨탑도 아니고 미사일처럼 보여.

소년이 다시 망치질을 한다.

B10 (더 높은 곳을 보고, 환상에 차서 말한다) 태양이 찔려서 빛을 흘리는 것 같아. 저건 분명히 우주로 날아갈 거야 피비가 바라던 대로. 그 날 너도 저 안에 있어야 할 텐데.

소년 이제 그런 건 안 믿어.

B10 피비가 그런 말을 들으면 슬퍼할 거야.

소년 (무시하고 일어나 배에 대고 망치질을 한다) 피비가 돌아오면 배를 타고 (첨탑 반대편을 가리키며) 우린 반대편으로 갈 거야. 엄마는 저기가 아니라 반대편으로 떠내려갔으니까.

B10은 안타까운 듯 배 밧줄을 만지작대다가 이내 깃발처럼 매달린 큰 종이를 바라본다.

B10 하지만 너랑 나는 피비와 약속을 했잖아.

소년 그런 얘기는 하지 마.

B10 피비를 우주선에 태우고 날아가기로 (그림을 가리키며) 우리 셋이서 언젠가는 저 우주선을 타고 날아가기로 매일같이 약속했잖아. 엄마가 늦게 돌아오는 날에도 피비는 그 말만 믿고 매일 잠에 들었지.

소년은 종이를 쳐다보지 않는다.

소년 그래 약속을 했지, 하지만 피비는 결국 저 바다 아래로 떠내려가 버렸잖아! 너는 피비가 저기로 떠내려갈 때 고장 난 채로 이상한 노래만 부르고 있었지. (격양되어 깡통을 멀리 차버리면서) 노래를 부르고 있었다고. 나는 그 소리를 들으면서 잠을 자고 있었고! 대체 왜 날 깨우지 않은 거야. 너를 부숴버리고 싶어.

짧은 정적, 파도 소리. 물이 닿아 고장이 난 것처럼 B10의 몸이 뒤틀린다.

B10 나도 나를 부숴버리고 싶어, 아가.

또 다시 들리는 폭죽 소리.
B10 정신을 차리고 다시 웃어 보인다.

B10 피비가 저기서 우릴 기다리고 있을지도 몰라. 피비는 똑똑한 아이니까.

B10은 피비를 생각하며 함박 웃음을 짓는다.

B10 목소리도 아주 예쁘고 꼭, 검은 띠띠새가 지저귀는 것 같이 그지?

소년이 묶여 있는 배를 밀어본다. 출렁이는 소리.
그때 아주 작게, 마치 조그마한 새가 울음을 터트리듯이 여자 아이가 흥얼거리는 소리 들려온다.

B10 (꼬맹이를 바라보며) 그거 알아? 희망이라는 건 아주 작은 순간에만 우리 곁에 스며들어. 거센 바다 한 가운데를 떠도는 아기새의 울음소리처럼 말이야. 그 녀석에게도 그런 순간이 찾아 왔어.

소년 (소리가 들리는 쪽을 응시하며) 여기로 와봐, B10! 저기서, 저기서 노래 소리가 들려.

B10은 꼬맹이를, 소년은 반대편 허공을, 엇갈린 시선으로 계속해서 대사한다.

B10	하지만 아무리 조용한 순간이 찾아와도, 아기새가 아무리 거세게 울어대더라도, 네가 항상 귀를 기울이고 있지 않는다면 그 울음소리는 절대 들리지 않아.
소년	이건 피비, 피비 목소리잖아.
B10	바다는 그만큼 짙은 고동소리를 매일 밤 울려 대니까 그 녀석은 계속해서 기다렸던 거야. 그 아이를 찾으러 나설 수 있을 만큼의 아주 작은 희망을 시커먼 밤바다의 어둠 속에서 아주 옅게 비춰오는 등대의 파란 불빛을.
소년	피비가 우리를 기다리고 있는 걸지도 몰라. 정말로 피비가 저기에 있다면, 피비가 정말.

사이.

| B10 | 그 녀석은 아주 잠깐 어릴 때의 눈을 하고 우주선을 쳐다봐. 그리고는 지붕에 묶여 있던 배를, 지나치게 튼튼하고, 지나치게 무거운 그 배를 바다에 띄웠어. |

암전, 피아노가 흐른다.

3. 마지막 땅의 아무도 없는 바닷가/ 새벽
— 마지막 땅의 소녀

소녀가 방파제 위에 앉아 있다. 소녀 옆에는 쇠 물통 여러 개가 소녀보

다 높게 피라미드처럼 쌓여 있다. 소녀가 물통을 채우며 노래를 한다. 노래 사이마다 파도가 부서지는 소리.

《소녀의 노래》
우우 우 우우 바다 위 푸른 사슴도 도망가 버리고
검붉은 까마귀 떼가 날아오르는 밤
우우 우 우우 어둠은 태양을 집어삼키고
바다는 우리의 용기를 집어삼켜요
바다가 차오르면 우리는 잠이 들어야 해요
파도에 맺힌 울음이 우리를 집어삼킬지 몰라
바다 위를 하염없이 떠도는 울음소리들
매일 밤 여기로 흘러 들어와
(파아아아아 파아아아아) 남몰래 부서지네요
(파아아아아 파아아아아) 아무도 모르게 부서지네요

나는 새벽이면 꿈을 건너 여기로 와요
진짜 밤은 너무 무서우니까
하염없이 부서져가는 저 파도소리가 외로울까봐
아무도 듣지 않는 내 울음소리도 이렇게 부서져 버릴까봐

나는 새벽이면 꿈을 건너 여기로 와요
기다리는 사람은 언제나 새벽처럼 오니까
언제인지는 모르지만 반드시 올 거라는 걸 알아요
아무리 긴 밤도 끝이 나듯이
저 먼 바다의 울음도 언젠가 여기로 와 부서지듯이

저 멀리서부터 온 당신들을 위로하고 싶어

저 멀리서부터 올 당신들을 불러보고 싶어
하지만 꿈속에 나는 벙어리
아무 말도 하지 못해요
그저 낼 수 있는 소리는 우우 우 우우
들려오는 소리는 파아아아아

소녀는 바다 멀리를 보며 무엇이든 간절하게 외쳐본다. 소리를 낼 수
없다.
소년과 B10이 배를 타고 등장한다. 소녀를 아직 발견하지 못한다.
소녀가 둘을 발견한다. 소녀는 조그만 단 위에서 격양된 몸짓을 한다. 소
년을 애타게 부르며 몸짓을 하지만 소리는 나지 않는다.

여기에서 부서져가는 당신들과 이야기하고 싶어
여기에서 날 구해줄 당신들을 불러보고 싶어
하지만 꿈속에 나는 벙어리
아무 말도 하지 못해요
그저 나오는 소리는 우우 우 우우
들려오는 소리는 파아아아아

노래가 멎을 즈음 소녀가 물통을 배에 던진다. 배에 통 하고 맞는다.
소년과 B10은 소녀를 발견한다. 소녀가 격하게 손짓을 한다.

B10 피비!가 아니다.
소년 피비가 아니야

둘은 다시 주위를 둘러보면서 피비를 찾는다.

소년	아니야, 분명히 여기서 목소리를 들었어. 그건 피비 목소리였잖아.
B10	피비는 어디에 있지?
소년	얘, 말 좀 해 봐! 혹시 여기서 노래를 부른 던 애 못 봤어? 피비라는 여자애를 못 봤냐고! 분명히 피비 목소리를 들었잖아.
B10	(소녀에게 가며) 아가! 혹시 여기서 다른 여자애는-

그때 소녀 환희에 차 우렁찬 소리를 낸다.

소녀	드디어 오셨어! (혼잣말처럼) 새벽처럼, 분명히 온다니까. 파도가 매일 여기서 부서지듯이, 분명히 온다고!

둘은 놀라 소녀를 본다.

소녀	비행사님이 드디어 오셨다고! 먼 바다에서 슈퍼 히어로처럼 멋지게 날아올 거라고 했잖아!
B10	하지만 우리는 저기서 배를 타고-
소녀	아, 비행사님이 하늘을 헤엄치면서 왔어. 이걸 봤어야 하는데! 밤마다 노래를 부르면 언젠가는 비행사님이 날아와 줄 거라고 했잖아! 조수님도 데리고서, 정말 딱 맞아 떨어졌어!
소년	노래를 부르던 게 너였던 거야?
소녀	그럼요, 비행사님, 제가 얼마나 비행사님을 기다렸는데! 아 이럴게 아니지! 어서 비행사님과 조수님을 비밀기지로 모셔가겠어.
B10	비밀기지가 있어?
소녀	그렇다니까요, 저기로 가면 우리들의 비밀기지가!
B10	(기대하며) 그러면 여기에는 네가 사는 집도 있는 거야? 네 가족도? 사람들이 많이 살고 있는 거야?

소녀는 고개를 격하게 끄덕인다.

B10 (기대에 차 말을 쏟아낸다) 그럴 줄 알았어. 살아남은 사람들은 다
 여기로 모여들었다니까! 봐, 피비도 분명히 여기에 있을 거야. 분
 명히 여기에 있을 거라고.

 소녀는 약간 갸우뚱하다가 다시 신이 나서 실망한 소년에게 팔짱을
 낀다.

소녀 자, 자 작전은 다 준비되어 있어요. 우리는 비행사님만 기다려 왔
 는 걸요! 아, 다들 오랜만에 땅을 만난 하마 떼처럼 팔짝 뒤집어질
 거야.

 B10은 덩달아 신이 난다.

B10 우리라고? 비밀기지라는 델 가면 너만 한 다른 애들도 모여 있는
 거야?
소녀 그럼요!
B10 (소년을 보며) 이것 봐! 피비도 거기에 가 있는 걸지도 몰라!

 고개를 끄덕이다가 갸우뚱하며 묻는 소녀.

소녀 그런데 조수님, 피비가 누구죠?
소년 피비는 내가 찾고 있는 아이야. 딱 너만 한 아이인데 혹시.
소녀 그럼 난 아마 피비가 맞아요.
소년 넌 피비가 아니지. 피비는 목소리가 아주 예뻐.
B10 검은 띠띠새가 지저귀는 것 같다니까.

소녀　띠띠! 역시 그럴 줄 알았어. 이번엔 정말 비행사님이 맞았다니까!

소년　피비를 알고 있는 거야? 혹시 피비도 네가 말한 비밀기지에 있을까?

소녀　아마도.

소녀가 해맑게 웃는다.

소녀　걱정하지 말아요 비행사님, 제가 금방 비밀기지로 모셔다 드릴 테니까. (부랴부랴 흩어져 있던 물통들을 모으는 소녀) 대신에 조금만 기다려 주셔야 해요. 제가 맡은 일을 끝내고 가야 하니까요. (빈 통에 물을 마저 푸면서) 안 그랬다간 우리 아빠 다리도 금방 고장 나 버릴 거야.

소년　일? 바다가 저렇게 차오르는데 대체 무슨 할 일이 남아있다는 거야?

소녀　그러니까요 비행사님! 하지만 어른들은 하루 종일 꽃밭에 모여 일만 한다니까요! (물통을 들면서) 웃 차. 이걸 좀 아빠가 있는 곳까지만 같이 날라 주실래요? 하던 일은 마치고 가는 게 어린이로서의 의무죠. 여보세요. 이제 끝도 없는 일은 그만. 어른들의 어떤 믿음도 규칙도 무의미해지는 날이, 진짜 구원의 날이 왔다고요!

위태위태하게 물통을 하나씩 드는 소녀 B10이 소녀를 돕는다.
소년과 B10, 소녀를 따라서 퇴장한다.

4. 푸른 꽃밭/ 오전

─일하는 꽃밭사람들

(총6/ 남자(소녀의 아빠), 늙은 남자, 젊은 남자, 늙은 여자, 젊은
여자, 어린 아이)

무대에는 푸른 꽃밭이 펼쳐져 있다.

대사를 받아 여태까지와는 다른 강약이 두드러지는 피아노곡이 연주된다.

꽃밭사람들 등장한다. 그들은 다 함께 꽃밭 위에 서 있지만, 마치 자신의
좌표가 있는 것처럼 명백히 구분된 공간에서 각자의 행위에 몰두한다.

(소년, 소녀, B10은 아직 꽃밭에 도착하지 않았다)

(무용테마─푸른 꽃밭의 노동)

피아노곡에 맞춰 같은 동작을 살짝 변주해서 계속 반복한다. 한 남자가
쓰러진다. 하지만 아무도 신경 쓰지 않고 계속해서 일을 한다. 쓰러진 남
자는 스스로 일어난다. 이제 남자는 기계의 몸처럼 움직인다. 남자가 다
시 쓰러진다. 일어나려 한다. 다시 쓰러진다. 일어나려 한다. 남자가 ─삐
그덕─댄다. 남자, 다시 일어난다. ─삐그덕─ 삐그덕─ 남자는 계속해서 움
직인다.

그때 치지직 하는 확성기 소리. 멀리로부터 웬 목소리가 들려온다.

자, 씨앗을 뿌릴 시간이에요, 여러분.

《꽃밭사람들(남자1/2/3, 여자 1/2/3) 의 외침 혹은 노래》

소녀아빠

오늘도 꽃밭에 씨앗을 뿌려

푸른 꽃잎이 흠뻑 피어나도록

그분이 뿌리고 간 희망이 싹을 틔우게

꽃밭사람들
계속! 계속해서 물을 줘
내일도 꽃밭에 푸른 환희가 홈빽 피어나도록
그분을 위해 금빛첨탑의 출발을 위해

젊은 여자
다시 밭을 가는 거야
밤이 오고 파도가 여기까지 차오르기 전에
꽃밭이 다시 바다에 잠겨버리기 전에

늙은 남자
푸른 꽃잎 천 갤런이 모이는 날
첨탑은 우주선이 되어 날아가겠지
구원의 날이 우리에게 반드시 찾아오겠지!

젊은 남자
구원의 날이 오기 전까지
내 아이만큼은 저 첨탑 안으로
내 아이만큼은 저 첨탑 안으로

늙은 여자
그때까지는 옆도 앞도 볼 필요 없어
그때까지는 무릎이 꺾여도, 팔이 굽어도 쉬지 않고 일을 할 거야

다같이

여기저기, 잡초는 다 뽑아버려

푸른 꽃잎만 활짝 피어나도록

금빛첨탑의 출발을 위해, 우리 아이들의 구원을 위해

소년 소녀 B10, 꽃밭에 도착한다. 소녀는 사람들에게 물통을 날라주며 신이 나 비행사님에 대해 자랑을 한다. 춤을 추며 자랑을 해보지만 사람들은 아무도 신경 쓰지 않고 행위에 열중할 뿐이다. 소년과 B10은 여기저기를 둘러보며 피비를 찾아보려 하지만 피비는 없다. 소년과 B10을 무시한 채 일만 하는 사람들.

소년 다들 지금 뭘 하고 있는 거야?

소녀도 물통을 나눠주고 소년 곁으로 온다.

소녀 이게 다 첨탑의 그 녀석 때문이에요 비행사님.
B10 그 녀석? 그 녀석이 누군데 그래?
소녀 저기, 첨탑에서 방송으로 매일 거짓말을 하는 녀석. 어른들은 바보같이 그 녀석 말이라면 뭐든지 믿으려고 해요!

그때 일하던 남자가 쓰러진다.

소녀 아빠!

남자는 다시 일어나 움직이며 말한다.

소녀 아빠 멜, 이제 돌아온 거야? 너무 늦었어, 이걸 좀 거들어 주렴.
소녀 이제 이런 일은 그만 해도 돼! 내가 전에 말했지? 언젠가 진짜 비

행사님이 올 거라고! 오늘이 그날인 거야 아빠.

소녀 아빠 그러면 더 이상 새벽마다 바다에 나가지 않아도 되는 거니? 바닷물은 이제 아빠가 떠올 테니 이제는 여기서 일을 도우렴.

소녀 이렇게 무리하다가는 몸이 고장 나 버릴 거야. 예전에 아빠 공장에서 버려진 기계들처럼 뚝 하고 말이야!

소녀 아빠 멜, 쓰러진 엄마 몫까지 일을 해야 너도 저 첨탑에 태워 줄 수 있다고 말을 했잖아.

소녀 그 이상한 녀석 말은 이제 상관없어! 이번엔 정말 우주비행사님이 오셨다니까!

남자는 소녀의 말에 대꾸하지 않고 일을 한다.

소녀 아빠가 그만 쉬지 않으면 (자기 팔을 세게 붙잡아 올리며) 나는 내 팔을 부러뜨려 버릴 거야!

B10이 소녀를 말린다.

B10 그러면 안 돼 아가!

소녀 아빠 (소녀 곁에 있는 B10을 보고) 당신! 비행사님이니 뭐니 그런 장난으로 멜을 꾀어보려는 속셈이지? 꽃잎이 필요해서 그렇게 얄팍한 꾀를 내나 본데 어림도 없지. 멜! 저런 녀석들한테 놀아나지 말고 집에 가서 새 씨앗을 좀 가져 오렴.

소녀 아빠, 하지만.

소녀 아빠 어서!

소녀가 아빠의 말에 떠밀려 퉁명스럽게 퇴장한다.
소년이 눈치를 보다 소녀 아빠에게 다가간다.

소년 잠깐만 아저씨, 꽃잎을 모으는 일이라면 얼마든지 내가 대신 해줄 게. 대신에 여기서 피비라는 아이를 본 적 없어? 그 아이를 좀 찾 아줘. 나는 피비를 찾으러 여기에—

소녀 아빠가 소년을 무시하고 밀친다. 옆에 있는 젊은 남자와 부딪히자 젊은 남자도 소년을 밀친다. 늙은 여자도, 그러다 늙은 남자가 있는 곳에 멈춘다. 늙은 남자는 소년을 한 번 바라보더니 젊은 여자와 어린 아이 옆에 빈 곳을 가리킨다.

소녀 아빠 피비란 애를 찾고 싶으면 너 혼자 찾아. 남의 애나 찾고 있을 만큼 한가한 사람은 아무도 없어.
늙은 남자 그래, 그런 소리를 할 시간이 있으면 너도 저기 가서 꽃잎을 모아 라. 저긴 아직 남아있는 땅이니까.
B10 하지만 우리는 여기에 처음 와서 아무것도 모르는데.

일을 하던 젊은 남자가 말을 잘라버린다.

젊은 남자 그래서? 이 땅에 원래부터 살고 있던 사람은 여기에 아무도 없어.
젊은 여자 (신경이 쓰이지만 내색하지 않으려고 제 발을 보며 이야기 한다) 처음 온 거라면, 여기로 와서 당신도 꽃잎을 모으세요. 꽃잎 만 갤런이 가득 모이는 날 비로소 금빛첨탑이 출발할 수 있을 테니까.
소년 저 첨탑이 출발할 거라고?
소녀 아빠 당연하지, 그분께서 그렇게 말씀하셨어!
소년 하지만 저런 게 날아 갈 리가 없잖아, 당신들이 여기서 꽃잎을 아무 리 모은다고 해도, 저런 커다란 첨탑이 하늘로 날아갈 리가 없다고.

일하던 사람들이 순간 정지한다.

소녀 아빠 (격양된 목소리로) 함부로 말하지 마라 꼬맹아! 첨탑이 날아갈 리가 없어? 너는 그분이 보여준 기적을 보지도 못했으면서! 꽃밭이 땅을 덮는 기적을 보지도 못했으면서!

《노래-푸른 꽃밭의 기적》
젊은 남자
이 꽃밭은 그분이 선물한 세상 끝의 희망
그분의 약속은 끝없던 다툼도 절망도 멎게 했지

(B10 : 그분?)

늙은 여자
그분이 오기 전까지 그래 그분이 오기 전까진
우린 홍수가 찾아오기 전과 다를 바 없었어

소녀 아빠
여전히 수많은 사람들이 바다에 빠져 죽었지
우린 조금이라도 더 높은 곳을 차지하기 위해, 첨탑을 차지하기 위해
사랑하는 걸 빼앗고 지키기 위해 다투고

젊은 여자
(옆의 어린 아이를 안고서 겁에 질린 채)
난 남편이 돌에 맞아 죽은 날 이 아이를 끌어안고 바다에 뛰어들려고 했어!

어린 아이
그때, 그 악마의 입 같은 바다 위로 그분이 나타났어요!

늙은 남자
두 손에 푸른 꽃잎을 가득 쥐고서,
아이 같은 모습으로 우리를 보며 울고 계셨네

다같이
아아 그때 첨탑은 찬란한 금빛으로 우리를 바라보고 있었어

젊은 남자
그날 밤 그분께서는 말씀하셨지 그분께서는 말씀하셨어!

소녀 아빠
절망에 빠진 우리를 혼내듯 번쩍이는 번개처럼 매섭게
우주에 새겨진 저 달처럼 황홀하게

다같이
아아 푸른 꽃잎이 온 땅을 덮고
첨탑의 연료 통이 가득 채워지는 그 날

어린 아이
첨탑이 우리를 저 멀리 달까지 데려가 줄 거라고!

B10	와, 첨탑이 우리를 달까지! 그럼 여기서 다같이 일을 하면 되는 거야?
소년	무슨 소리를 하는 거야, B10!
B10	(소년을 달래듯) 푸른 꽃잎 만 갤런이 가득 모일 때까지 여기서 열심히 일을 하면 되는 거잖아. 그리고 그 날이 오면 너도 피비도 첨탑을 타고 날아가면 되는 거야. (주위를 둘러보며) 여기 다같

이 말이야!

B10이 주위를 둘러보지만 어른들은 모두 일을 하며 B10을 비웃고 있다.

젊은 남자 바보 같은 소리, 모두가 첨탑 안에 들어갈 수는 없어.

늙은 남자 그랬다간 모두 첨탑을 차지하기 위해서 다투기만 하겠지.

소녀 아빠 연료 같은 건 아무도 모으려 하지 않을 거야.

늙은 여자 그러니까 규칙을 따라야하는 거야!

젊은 여자 그래요 한 달에 100갤런! 100갤런을 다 모은 사람만 아이를 들여보낼 수 있어요 저 첨탑 안으로.

B10 100갤런? 한 달에?

씨앗을 던져주는 소녀 아빠.

소녀 아빠 그러니까 당신도 어서 일을 해. 밤이 되면 여기도 금방 바다에 잠겨버리니까 내일이면 여기 있던 꽃잎들 전부 떠내려가고 없을 거라고!

그때 방송 소리가 들려온다.

그분 (녹음) 자, 이제 축제날이 얼마 남지 않았어요. 그때까지 조금 더, 조금 더!

사람들이 더 열심히 일을 하기 시작하고 그때 소녀가 뛰어들어온다.

소녀 아이참, 어른들은 항상 저런 식이라니깐! 이리 와요 비행사님! 애들이 다들 기다리고 있을 거라고요!

소녀가 소년, B10을 붙잡고 퇴장한다. 다시 음악이 흐른다.

젊은 남자
이번 달 축제까지 사흘
다들 어림도 없지 이번에는 내 귀여운 딸을 들여보낼 차례야

늙은 여자
100갤런을 채우지 못하면 금빛첨탑이 출발하는 날 내 아들이

늙은 남자
자 계속 일을 하는 거야, 내 다리가 고장 나버린대도 내 아들만큼은!

젊은 여자
이 아이만큼은 꼭!

다같이
절대! 두려워하지 마
푸른 꽃잎은 매일마다 피어날 거야
첨탑도 반드시 우주선이 되어 저 우주로 달로 날아갈 거야

꽃밭사람들 계속해서 열심히 일한다.
암전.

5. 아이들의 비밀기지/쨍한 오후

덤불 숲속, 아이들이 비밀기지에 숨어있다. 비밀기지에는 아이들만의 깃발이 꽂혀 있다. 비밀기지에는 듬성듬성 푸른 꽃잎들이 모아져 있다. 묘한 음악이 비밀기지에서 흘러나온다. 아이들이 떠드는 소리. 소년과 소녀 뒤따라오는 B10 등장. 목소리들이 일제히 멈춘다. 음악 소리도 멈춘다.

정적.

팅 팅, 다시 비밀기지에서 조용히 흘러나오는 음악. 한번에 장난감 총이, 그러나 꽤나 위협적으로 보이는 총이 비밀기지 밖으로 삐져 나온다.

아이들은 아이들만의 진지함을 가지고 있다.

새총 거기! 손들어 번쩍!

소녀 소년의 손을 붙잡고 두 손을 잽싸게 든다.

새총 코드네임을 대라. 딱 한번만 말할 거야 지금 바로!

묘한 정적.

헤머 얼른 말하지 않으면 네 팔을 부숴 버릴 수도 있어!
소녀 (느리게, 긴장감을 충분히 누리다가) 진정해, 헤머. 나야, 토끼똥, 비행사님을 모시고 왔어.

헤머 (놀라서) 뭐? 비행사님? 그러면 당장.

새총 가만히 있어, 이 바보야! 어이 토끼뚱! 너 이 녀석들한테 붙잡혀 온 건 아니겠지?

쌍안경 (소녀를 보며) 그게 아니라도 저 녀석들이 그 녀석의 첩자일지도 모르잖아.

헤머 뭐? 그런 거였어! 그럼 저 녀석을 얼굴을 한 대 때려 버릴게!

그때 소년이 비밀기지로 다가간다.

소년 (무시하고 비밀기지를 살피며) 피비! 거기 있어? 어서 나와 봐!

소년이 비밀기지 안으로 들어 오려 하자 소년을 밀치고 세 명의 아이들 뛰쳐나와 소녀 쪽으로 달려간다 B10이 소년을 말린다.

B10 잠깐 기다리라니까 잠깐!

쌍안경은 소녀 뒤에 숨고, 새총은 헤머 뒤에 숨어 계속해서 총을 겨누고 있다.

소년 피비!

쌍안경 토끼뚱! 저 녀석들은 대체 뭐야?

소녀 정말로 비행사님이라니까! 봐, 지금 띠띠를 찾고 계시잖아, 조수님도 함께 왔다고.

아이들, 소녀의 "띠띠"라는 단어에 다 같이 반응한다. 호들갑을 떠는 아이들.

다같이	띠띠를? 정말로 비행사님이?
새총	그럼 저 옆에 저 분이, 설마 조수님?
쌍안경	리더, 장난치지 말고, 정말로 온 거야?
소녀	(자랑스럽게) 그래, 두 분이 먼 바다에서 멋지게 헤엄쳐 오는 걸 두 눈으로 똑똑히 봤어!

아이들의 환호성이 터진다. 아이들 소년에게 와르르 다가가 소년을 만져 보기 시작한다. 소년은 가만히 황당해하고 있다.

헤머	드디어 띠띠가 말한 날이 온 거야.
새총	먼 바다에서 비행사님이 슈퍼 히어로처럼 멋지게 날아 올 거라고 했잖아!
소년	(번쩍 일어나면서) 이제 이런 장난은 그만둬, 난 피비가 있는 곳에 데려가 달라고 했지 이런 애들 장난에 끼어 달라고 한 적 없어.

아이들은 다같이 실망한 소리를 내며 소녀를 바라본다.

소녀	비행사님, 비행사님은 띠띠를 찾고 있는 거죠?
아이들	띠띠를 찾아? 역시!
소년	난 피비를 찾고 있다고 했잖아.
소녀	비행사님이 찾는 건 분명히 여자애.

소년이 고개를 끄덕인다.

소녀	(새총을 가리키면서) 그런데 새총은 아니고?

소년이 고개를 끄덕인다.

소녀　　그럼 역시 나인가?

소년이 고개를 격하게 가로젓는다. 아이들은 소년 주위를 빙글 돌면서 말한다.

소녀　　(아쉬워하며) 그럼 역시 띠띠를 찾고 있는 거야. 인정하긴 싫지만 띠띠 목소리가 제일 예쁘긴 하지.

헤머　　(발그레져서 바보처럼) 띠띠는 참 예뻤어, 그치?

쌍안경　띠띠는 노래도 잘했지.

새총　　(헤머를 치며) 띠띠는 너처럼 멍청하지 않았는데!

소녀　　바다 건너 올 비행사님 얘기를 처음 한 것도 띠띠지.

소년은 일어나 소녀에게 다가간다. 아이들은 일순간 경계하는 듯 하다가 다시 어린아이처럼 소년 주위를 맴돈다.

B10　　애들아 너희 말고 다른 애들은? 다른 애들은 더 없는 거야?

소녀와 아이들은 서로를 쳐다본다.

소녀　　우리는 총 7명이에요. 나 토끼똥, 새총, 쌍안경, 헤머, (풀이 죽어서) 그리고 지금 여기에는 없지만, 내 쌍둥이 곰탱이, 깡통 그리고 마지막으로 왔던 띠띠.

소년　　아까부터 말하던 띠띠라는 애, 그 애의 이름은 모르는 거야?

소녀　　우린 이름 같은 건 얘기하지 않아요, 우린 별명으로 서로를 부르지.

쌍안경　이럴 때가 아니야, 리더 비행사님이 왔으니 우리가 계획을 말씀드리자!

새총　　그래 리더 "그걸" 꺼내서 보여드려.

헤머 드디어 "그걸" 꺼내는 거야?

B10 그거? 그게 뭔데 그래?

소녀 잠깐 망설이다가, 주머니를 뒤져서 돌돌 말린 지도를 펼쳐 보인다.

《아이들의 노래》

다같이

우리는 두려움을 모아 비밀기지를 만들었죠

어른들은 그 녀석에게 넘어갔으니

이번엔 우리가 엄마아빠를 구해줘야 해!

자, 우리들의 싸움이 시작 됐어요

우선 멋진 코드네임이 첫 번째

토끼똥 쌍안경 새총 헤머 깡통 곰탱이 그리고 마지막 띠띠!

토끼똥

우리의 계획은 우리가 첨탑을 점령하는 것

(푸른 꽃잎 천 갤런, 그 녀석의 거짓말)

헤머

지금 있는 꽃잎으로로도 연료는 차고 넘칠 걸

(금빛첨탑의 출발, 그 녀석의 거짓말)

쌍안경

첨탑에 바쳐진 아이만 구원받긴 무슨 아주 웃기시네

(모두를 위한 규칙, 그 녀석의 거짓말)

다같이

그 아이들은 우리가 맡겠어

새총
아무리 노래해도 어른들은 듣지를 않아요
어른들은 우릴 위해 꽃밭에 간다고 하지만

다같이
아무리 울어봐도 어른들은 쉬질 않아요
우리가 정말로 두려운 건 혼자 남게 되는 일
우리는 두려움을 모아 비밀기지를 만들었죠
푸른 꽃잎을 훔쳐 스파이를 보내 우주선에 우리 깃발을 꽂자
띠띠가 말한 비행사님이 오시면
거짓말쟁이 그 녀석 날려버리고
우리가 첨탑을 점령하는 거야
이번엔 우리가 어른들을 모두 구하는 거야!

노래를 마치고 신이 나 있는 아이들.

소년	(애들을 진정시키려고) 얘들아! 너희가 말하는 띠띠라는 애 말이야. 그 띠띠란 애는 그러면 지금 어디에 있는 거야?
새총	쉿, 재촉하지 말아요 다 얘기해드릴 테니까. (비장하게) 바로 저번 달에 바쳐질 아이로 띠띠가 선택됐어요.
B10	피비가 바쳐졌다고?
쌍안경	네, 바쳐졌어요 바로 저번 달에.
소년	뭐? 대체 어쩌다가 피비가. 피비는 내가 찾아올 거라고 얘기했다며!
소녀	걱정하지 말아요 비행사님! 띠띠는 우리 작전에 따라 바쳐진 거

니까!

쌍안경 그래요 띠띠는 일부러 바쳐진 거예요.

B10 일부러?

소녀 띠띠는 먼저 바쳐진 애들을 구하기 위해 들어간 거에요, 곰탱이, 깡통이 바쳐지고 나서 저희는 어른들이 잠에 들 때마다 집에서 한 웅큼 씩 두 웅큼씩 푸른 꽃잎을 몰래 그렇게 모아 왔거든요 그렇게 몇 개월을 모아 드디어 세 달 전에!

새총 그 날 축제에서 어른들은 모두들 놀라서 자빠질 뻔 했지. 수많은 어른들 사이 끼어 있던 띠띠가 푸른 꽃잎을 품에 가득 안고는 그 거대한 문 안으로 혼자 들어가버리고 말았으니까.

그때 헤머가 깃발을 들고 온다.

헤머 비행사님! 비행사님! 비행사님이 오시면 이걸 꼭 보여주라고 했어요. 띠띠가 들어가고 나선 이걸 숨겨뒀었는데.

깃발을 바라보던 소년. 소년이 주머니에서 삐죽 나와 있는 낡은 종이를 꺼낸다. 종이를 쳐다본 소녀가 신이 나서 휘두르며 큰소리로 감탄한다.

소녀 와! 정말 띠띠가 말한 우주선이야.

신이 나서 잽싸게 모여드는 아이들. 서로 종이를 들려고 하는 아이들.

헤머 와 똑같아!

쌍안경 내 생각보단 작은데 그래도 멋지다

새총 (깃발 만져보며) 아이 예뻐라, 작긴 해도 진짜 우주선같이 생겼어!

깃발과 소년을 번갈아 보는 새총.

새총 이건 언제 그렸던 거예요 조수님? 띠띠가 말해줬어요. 자기 집에 는 아주 오래 된 우주선이 있다고.

B10 (그때의 피비를 생각하며) 피비는 꼭 잠들기 무서운 밤만 되면 약속 을 하자고 했어. 우리가 큰 종이에 그린 우주선을 지붕 위에 걸어 놓고서 언젠가는 그 우주선을 타고 우리 셋이서 꼭 달까지 날아가 자고, 약속을 하자고.

소년 우리는 매일 같은 꿈을 꿨는데 엄마가 더 이상 집으로 돌아오지 않는다는 걸 알고 나서는 난 그걸 쭉 잊고 있었어. 하지만 피비는 항상 기억하고 있었던 거야.

사이.

소녀 띠띠가 비행사님을 기다리고 있을 거예요.

소년 다음 축제까지 며칠이 남았지?

소녀 사흘 사흘밖에 안 남았어요. 비행사님! 아 어떡하지? 아직 우리는 50갤런도 모으질 못했는데.

새총 하지만 두 분이 들어가려면 200갤런은 모아야 하잖아!

소녀 나는 꽃밭에 가봐야겠어.

소녀 네? 안 돼요 비행사님! 밤에는 파도가 꽃밭까지도 덮어 버린다구 요. 잘못했다가는 비행사님까지.

소년 너희들은 하던 대로 꽃잎을 모아줘. 새벽이 되면 어른들보다 먼저 꽃밭에서 만나는 거야 알았지?

소년이 퇴장하고 B10이 소년을 부르며 따라간다.

소녀	(급하게 퇴장한 둘을 바라보며) 하지만, 하지만 비행사님 지금은 위험해요! 어쩌지 이제 곧 고장 난 요정들이 나타날 시간이란 말이에요!

암전.

6. 꽃밭/ 늦은 밤

밤의 꽃밭은 금방이라도 바다가 덮쳐버릴 듯 위태롭다.

(무용 테마-고장 난 요정들의 밤)
거센 파도 소리, 피아노 소리에 맞춰 오후의 꽃밭사람들 다른 사람이 되어 등장한다.
한 명 한 명 춤을 추며 등장한다. 모두들 어딘가 한 곳이 고장 나버린 것처럼 절뚝-거리면서도 요정처럼 춤을 춘다. 이들은 꽃밭을 축복하는 요정들 같다가도 바다를 보고 겁에 질린 어린 아이 같다. 모두 금방 바다에 빠져버릴 듯이 위태롭게, 가볍게 춤을 춘다. 사람들은 가라앉은 꽃잎을 건져 한 곳에 쌓아 올린다. 그때 소년과 B10 등장한다. 고장난 어른들을 보고 놀라는 둘. 소년과 B10을 보고 도망쳐 버리는 어른들.

소년	잠깐만 기다려!
B10	(소년에게) 잠깐만! 이것 좀 봐봐.
	(수북히 쌓인 꽃잎으로 다가가며) 여기에 꽃잎들이 한가득-

그때 무대 구석에서 고함소리가 들린다.

깡통 아빠 안 돼!

어디선가 한 남자가 뛰쳐나온다.

깡통 아빠 그건, 그건 건들면 안 돼!

B10 (진정시키려고) 아, 알았어! 그러니까~

남자가 쌓여 있는 꽃잎으로 달려든다.

깡통 아빠 여기 모인 꽃잎은 제발 그대로 놔줘. 이걸 너희들이 가져가 버려서 첨탑이 정말로 출발이라도 해버리면 난, 난.

소년 (조심스럽게 한 걸음씩 다가가며) 진정해.

깡통 아빠가 소년을 피해 절뚝이며 뒷걸음질을 친다.

소년 여기 쌓여 있는 꽃잎들은 대체 다 뭐야? 이렇게 꽃잎을 훔쳐서 대체 뭘 하려는 거야?

깡통 아빠 (불안한 듯 격앙된 목소리로) 아니야, 우리는 그런 게 아니야! 내 딸은… 내 딸은 벌써 첨탑 안에 있어! 그래! 내 딸은 벌써 저 안에 있단 말이야!

B10 뭐?

깡통 아빠 (울먹거리다시피) 나는 잠깐, 잠깐 겁이 났던 것뿐이야.

소년 겁이 났다고? 도대체 그게 무슨 얘기야!

깡통 아빠 … 연료통이 정말 가득 차기라도 하는 날엔 첨탑이 내 딸을 싣고 정말로 날아가 버릴까 봐 다시는 그 아이를 볼 수 없게 될까 봐 그

걸 견딜 수가 없어서, 그래서 꽃잎을 숨겨둔 것뿐이야.

사이.

B10 아이들이 보고 싶어서, 그래서 이렇게 꽃잎을 훔친 거야?

깡통아빠 흐느끼며 주저앉는다. 사이. 숨어 있던 고장 난 어른들이 사방
에서 한 명 한 명, 절뚝거리며 가라앉은 꽃밭을 향해 걸어온다.

《고장 난 어른들의 노래》
첨탑에 모든 걸 바쳤어
그분께 모든 걸 바쳤어
검은 바다 모든 걸 집어삼켜도
금빛첨탑은 영원히 빛나줄 테니 아이들을 태우고 날아갈 테니

하지만 두려움이 비명을 속삭이는 밤 그리움이 울음을 터트리는 밤
우리는 아직도 가라앉은 꽃밭에서
파아란 저 시퍼런 꽃잎을 줍네 찬란한 저 두려운 금빛에 숨네
언젠가 푸른 꽃잎 첨탑을 가득 채우면
끝없는 어둠 속에 우리는 가라앉겠지 바다 아래 죽은 듯 잠겨 버리면
첨탑이 영원히 빛난다해도 우리는 너흴
첨탑이 영원히 빛난다해도 아가 다시는 너를

아아 고장 난 요정들 가라앉은 꽃밭에 나와
그저 파아란 저 시퍼런 꽃잎을 줍네 찬란한 저 두려운 금빛에 숨네
그저 두려움일 뿐인데 바보 같은 그리움뿐인데 우리는 왜
금빛첨탑을 마주하고도 우리는 왜

노래가 끝나고 어른들은 전부 꽃잎을 들고서 첨탑을 바라보고 있다.

깡통 아빠 제발 아무한테도 말하지 말아주렴, 우리 아이들을 봐서라도 제발!

사이.

B10 당신들은 모두 아이들이 보고싶은 거구나. 첨탑이 이대로 정말 날아가 버리면, 저 첨탑 안에 있는 아이들을 다시는 볼 수 없을까 봐 그렇게 도망가지 않아도 돼. 그럴 수밖에 없는 거잖아. 당신들은 그 아이들의 부모-니까.

깡통 아빠 (흐느끼며) 하지만, 하지만 이제 이런 몸으로 우리가 할 수 있는 건 아무것도 없어.

소년이 어른들을 바라보다 꽃밭으로 간다. 바다에 잠긴 꽃밭에서 꽃잎을 건져 올린다.
B10은 그런 소년을 바라보고 있다. 먼 바다를 바라보는 소년, 파도 소리.

소년 아이들을 찾아 가야지.

어른들 놀라 소년을 바라본다.
사이.

소년 나도 그랬어, 당신들처럼 아무것도 하지 못하고 바다에 떠내려가 버린 여동생을 기다리기만 했어. 피비를 찾으러 가는 게 겁이 났지. 피비를 찾아 나섰는데도 피비가 어디에도 없을까 봐 엄마처럼 바다에 가라앉아버려서, 다시는 만날 수 없다는 걸 알게 될까 봐.

하지만 내가 여기까지 올 수 있었던 건, 피비가 나를 기다리고 있을 거라 믿었기 때문이야. 피비가 어디에 있던지 내가 그 아이를 매일같이 기다려 온 것처럼-

첨탑 안에 있을 저 아이들도 마찬가지야. 아무리 금빛첨탑이 저 달까지 날아간다고 해도 아이들도 당신들을 언제까지나 기다리고 있을 거라고.

소년이 어른들에게 다가간다.

소년 나를 저 안에 들여보내 줘. 내가 당신들의 새로운 비행사가 돼 줄게. (꽃잎을 건져 올리며) 이 꽃잎으로 저 안에 들어가서 정말로 저 첨탑이 출발할 수 있다면 첨탑이 출발하는 그 날에 당신들도 아이들과 함께 할 수 있게 할 거야.

침묵, 파도 소리만 여전히 거세다.
고장 난 어른들이 다같이 첨탑을 바라보다, 울고 있는 짐승처럼 하늘을 바라본다. 사이.
한 명 한 명 자신이 건져 올렸던 꽃잎을 천천히 소년에게 건넨다.
깡통 아빠도 자기가 모은 꽃잎을 들고 소년과 B10 앞에 선다.

깡통 아빠 (꽃잎을 소년에게 건네며) 페리를 들여보내던 날에, 손을 놓지 않으려 하던 그 애한테 우리는 잠깐 숨바꼭질을 하는 거라고 했어. 혼자 있는 게 무서운 날에는 아빠가 찾아 올 때까지, 언제까지라도 꼭 꼭 숨어 있으라고. 그리고 이렇게 딸랑거리는 예쁜 방울 하나를 그 애 목에 걸어 줬지. 어디에 있더라도 그 소리를 들을 수 있게. 이번에는 꼭 페리를 찾아 줄래?

물이 서서히 빠지는 소리.

소년 (느리게 고개를 끄덕이고) 그럴게.

어른들 모두 퇴장한다.

소년 이제는 정말 피비를 데리러 가는 거야.

꽃밭에 아침이 찾아온다. 아이들이 바구니를 들고서 등장한다. 자못 비장한 표정을 지어보려 하지만 신이 나서 표정이 상기되어 있다. 소년 앞에 가득 쌓여 있는 꽃잎을 보고는 아이들, 환호성을 내지른다.

토끼똥 비행사님, 대체 이 꽃잎들은 어디서 난 거에요?

소년이 뭐라 대답해야 할지 머뭇거리자 B10이 말한다.

B10 너희가 봤다던 요정들이, 고장 난 요정들이 주고 간 거야. 첨탑을 꼭 점령해 달라고, 다른 애들을 부탁한다고.

쌍안경 에? (의심하는 듯이) 정말요?

새총 역시, 내가 말했지? 요정들이 도와줄 줄 진작에 알았다니까!

헤머 정말? 난 몰랐는데.

새총이 헤머의 뒤통수를 친다.

토끼똥 (꽃잎 더미를 두리번대면서) 아무튼 이만큼을 우리가 앞으로 모을 꽃잎이랑 합치면 그렇다면 남은 사흘 동안은 작전대로야!

아이들 그래 작전대로!

빛이 반복적으로 바뀌고 대사와 음악에 맞물려서 B10과 소년, 아이들, 어른들의 움직임이 빠르게 펼쳐진다. 빛이 다시 바뀌어 새벽이 된다. 아이들이 쌓여 있는 꽃잎을 비밀기지에 나른다.

토끼똥 축제날까지 삼일이야, 조금만 더 모으면 돼!

낮이 되면 꽃잎 주위를 둘러싸고 경계를 펼친다.

새총 축제날까지 이틀, 절대로 어른들한테 꽃잎을 빼앗기면 안 돼. (멍 때리고 있는 헤머를 보며) 헤머!

밤이 되면 아이들은 까치발을 들고서 살금살금, 자기 집에서 꽃잎을 한 줌 씩 모아온다.

쌍안경 하룻밤, 이제 축제까지 하룻밤이야.

아이들이 살금살금 모아온 꽃잎을 마저 비밀기지에 쌓아 올린다.
어느덧 꽃잎이 수북해졌다.

새총 드디어 오늘이에요 비행사님! 피비가 들어가던 그날, 그날에는 딱 이거에 반만큼 꽃잎이 쌓였었는데 그지!
헤머 드디어 그날이 왔어. 띠띠 비행사님이 첨탑을 점령하러 들어가는 날!
쌍안경 약속을 지켜 줄 거죠 비행사님?

소년이 대답이 없자.

B10	그럼, 당연한 걸.
토끼똥	아! 오늘은 비행사님 우리들 다같이 비밀기지에서 자기로 했어요. 비행사님도 오늘은 우리랑 같이.

아이들이 소년을 애타게 바라본다.

소년	(멋쩍어하며) 아, 나는 아직 준비해야 될 게….

소년이 B10을 바라본다.

B10	(소년을 떠밀면서) 넌 가서 하루라도 잠을 자 둬야지. 한 줌 정도만 더 모으면 될 것 같아, 내가 마저 모아 볼게.

아이들이 소년을 끌고서 신이 나 퇴장한다. 무대에는 B10 혼자 남는다.
콧노래를 흥얼거리며 여기저기 흩어진 꽃잎을 주워 모아본다.
주위를 둘러보다 문득 하늘을, 금빛첨탑 위를 바라보는 B10.

B10	이렇게 가까이에 있으니까 다른 반짝거리던 별들은 보이지가 않네. 달도 첨탑 뒤에 가려버렸다.

B10은 꽃잎더미 옆에 앉아 콧노래를 흥얼거리며 꽃잎을 세고 있다.

B10	150, 160, 저 녀석이 여기까지 와 준 걸 알면 피비가 정말 좋아할 텐데. (콧노래) 170,180, 피비도 우리를 보면 신이 나서 노래를 불러주겠지? 190, 190,

날이 완전히 밝았다. 폭죽소리가 축제날의 아침을 거세게 알리고 첨탑의

거대한 문이 드러난다.

《무용테마 & 노래- 첨탑 문이 열리는 날》

어른들, 모두 노래를 부르며 커다란 중량계를 들고 등장한다. 중량계는
마치 제단처럼 보인다. 어른들은 자기 아이의 손을 꼭 붙잡고 있다.

《어른들 : 거대한 첨탑 문이 열리는 날이 왔네》
그분이 약속하신 구원의 날 금빛이 찬란히 우릴 비추는 날
푸른 꽃잎을 한가득 모아 또다시 우린 첨탑 앞에 서네
이번엔 내 아이를 저 첨탑 안으로 저 우주선으로 마지막 신의 손길로

사람들은 제단같이 중량계를 쌓고, 그 앞에 선다.
한 명 한 명 꽃잎이 가득 채워진 바구니를 들고 있다.
제단처럼 쌓여진 중량계 앞에서 어른들, 아이들의 얼굴 모두에 두려움과
기대가 공존한다.
B10도 소년의 손을 붙잡고 줄 맨 뒤에 서 있다. 제일 먼저 소녀 아빠가
올라간다.
꽃잎이 든 바구니만 저울에 올리는 것이 아니고, 바구니를 든 채 자신이
저울에 올라간다.
모두 다 첨탑을 바라본다. 저 멀리서 방송이 나온다. 90갤런이 선고 된
다.
소녀 아빠는 절망에 찬 얼굴로 소녀를 바라본다. 내려오지 못하는 아빠
를 소녀가 데리고 간다.
그 후로 어른들이 한 명 한 명 올라가 보지만 100갤런을 넘는 사람은
아무도 없다. B10이 올라갈 차례가 온다. B10이 중량계 위에 올라간다.
그전과 달리 B10은 기계적으로 움직인다. 인간이 두려움에 떨 듯 B10도

몸이 기계적으로 떨린다. 사람들이 모두 B10을 쳐다본다.

아이들은 자기들끼리 모여 B10을 영웅을 보듯이 바라본다. 치지직-하는 소리와 함께 짧은 정적이 흐르고, 방송에서 200갤런이 선고된다. 폭죽이 거세게 터진다 어른들은 모두 믿을 수 없다는 듯 반발한다. 어른들이 위에 둘을 끌어내리려 하지만 아이들이 제단을 둘러싸고 노래한다.

《아이들 : 커다란 첨탑 문이 열리는 날이 왔네》
비행사님과 우리 약속의 날 금빛 거짓말 모두 밝혀지는 날
푸른 꽃잎을 한가득 모아 또다시 우린 첨탑 앞에 섰네
이번엔 비행사님을 저 첨탑 안으로 저 우주선으로 마지막 작전 속으로

그때 장엄한 소리를 내며, 첨탑의 거대한 문이 서서히 열린다. 노래하던 아이들도 반발하던 어른들도 모두 멈춰 열리는 문을 바라본다. 거대한 문이 열리자 어른들, 결국 소년과 B10을 위해 양쪽으로 길을 연다. 소년은 사람들의 길을 따라 아주 무겁게 걷는다. 아이들이 그가 가는 길에 푸른 꽃잎을 뿌린다.

B10 거대한 첨탑 문이 우릴 향해 열려 있네.
어른들 이 날을 위해 제단 위로 모든 걸 바쳤네 제단 위에 내 모든 걸 바치네.
아이들 바쳐진 애들을 위해, 속고 만 있는 어른들을 위해.
어른들 그분이 약속하신 구원의 날 금빛이 찬란히 우릴 비추는 날.
아이들 비행사님과 우리 약속의 날 그녀석의 거짓말 모두 밝혀지는 날.
어른들 (아이들) 규칙대로 (약속한대로) 두 명은. (두 분은)

소년과 B10, 첨탑의 문 앞에 선다. 어른들, 아이들은 이제 멀리서 둘을 바라보고 있다.

다같이 이제 저 첨탑 안으로 저 우주선으로 세상의 마지막 희망 속으로!

암전.

2막

7. 금빛첨탑 안/ 가장 아래층, 발사대

안에서 본 첨탑은 더 이상 금빛을 띄지 않는다.

온갖 고철덩어리들이 아무렇게나 섞이고 쌓여 첨탑을 이루고 있는 것 같다.

군데군데 부스러기 같은 파편조각들이 천장에서 떨어진 듯 널브러져 있다.

하지만 벽만큼은 거대하다. 첨탑 안은 거대하지만 미로 같기도 하다.

가끔씩 높은 곳에서 빛이 깜빡인다.

《금빛 첨탑 속, 버려진 로봇들의 합창과 무용》

낡고 온전하지 못한 로봇들 등장한다. 군데군데가 금빛으로 도색되어 있는 로봇들은 한눈에 보아도 로봇처럼 움직인다. 로봇들은 미로 같은 공간에서 분주하게 일하고 있다.

몇몇은 푸른 꽃잎을 나르고, 몇몇은 고철덩어리를 나르고 다정한 몸짓을 하려고 애를 쓰지만 딱딱하게 움직여지는 로봇들의 몸. 로봇들이 한 명 한 명 무대를 가로질러가며 구호처럼 대사를 외친다. 노래 중간 중간에 첨탑이 정말로 출발할 것처럼 소리가 들려온다.

《오늘도 찾아온 첨탑의 마지막 밤 / 오늘도 찾아온 첨탑의 새로운 밤》

여전히 첨탑은 달을 집어삼킨 듯 금빛이 찬란하지

모든 희망을 싣고 금방이라도 날아가 줄 것처럼

모든 절망을 싣고 금방이라도 날아가 줄 것처럼

그때 거대한 문이 열리는 소리가 들리면서 제인1이 꽃잎을 가득 안고서
뛰어 들어온다.
일하던 로봇들이 하던 일을 멈추고 뒤를 본다.

제인1 새로운 아이가 들어 왔어! 이번 달에도 새로운 아이가 들어왔어!
제인들 또 한 달이 지나갔구나. 또 한 달이 지나갔어!

《오늘도 찾아온 첨탑의 마지막 밤 / 오늘도 찾아온 첨탑의 새로운 밤》
여전히 첨탑은 달을 집어삼킨 듯 금빛이 찬란하지
두려움도 기다림도 모두 잊어버린 후에야
너는 진짜 금빛첨탑을 만날 수 있을 거야

퇴장하는 제인들 엇갈려 소년과 B10 등장한다.

B10 피비!
소년 피비!

그때 급하게 사라지는 로봇을 본 B10.

B10 저기!

쫓아가 보지만 사라지는 로봇

소년 왜 그래 피비를 찾았어?
B10 아니, 저기로 뭐가 지나갔는데.

큼직한 파편조각들을 만져본다. 쉽게 바스라져 버린다. 벽 뒤를 살펴본

다. 아무도 없다.

B10이 아- 하고 소리를 질러본다. 대답 없는 메아리만 돌아온다.

둘은 피-비 하고 소리를 질러본다. 대답 없는 메아리만 돌아온다.

피-비 피-비 계속 메아리만 맴돈다.

B10 여기엔 아무도 없나 봐, 더 위로 올라가야 할 것 같아.

정말로 첨탑이 출발할 것처럼 소리가 들려온다.

소년 이게 무슨 소리지? 정말 곧 출발할 것처럼 울려대잖아.

소년은 다시 피-비를 외쳐본다.

B10 여기는 왜 이렇게 어둡지, 밖에서 보던 첨탑은 낮에도 밤에도 반 짝거렸는데.

그때 위에서 미세하게 금빛이 반짝인다.

아 저 위에서 또 반짝거린다!

B10과 소년이 빛이 반짝거린 곳을 보고 있다. 그때 멀리서 메아리가 섞 여서 들려온다.

"비-행-사-님" 두 사람이 반짝이던 곳을 보다 말고 소리가 나는 곳을 본다.

소리가 점점 가까워진다. "깡-통", 곰탱이가 등장한다. 소년과 B10 경계 한다.

곰탱이 비-행-사-님! 그런데 더 이상 메아리가 아닌데도 메아리처럼 말

하는 게 느리다.
걷는 것도 무지하게 느리다.

곰탱이 (외치면서) 깡—통.
B10 (곰탱이를 보고서) 어린애잖아! 저 애도 깡통을 찾고 있나봐. 그러면 혹시.

곰탱이가 둘을 못보고 멀어지려 한다.

B10 여기야 여기!

곰탱이는 반 박자 느리게 B10을 인식한다. B10을 대뜸 만져보더니,

곰탱이 어? 로봇?

B10을 빤히 바라보더니 갑자기 도망간다. 근데 느리다. B10이 쫓아 가 데리고 나온다.

B10 왜 도망가는 거야 우리는—

다시 도망가려고 하는 걸 소년이 붙잡는다.

소년 우리는 비밀기지에서 왔어, 그러니까, (약간 민망해 하면서) 네가, 곰탱인 거지?

그제야 멈추고 소년을 휘둥그레 보는 곰탱이.

B10	(깔깔 웃으면서 소년을 보면서) 틀림없이 곰탱이가 맞아.

곰탱이는 잠깐 혼자서 생각을 해보다가 느리게 감탄을 내뱉는다. 어―?

곰탱이	우와! 그러면 두 분은 혹시?

B10이 고개를 끄덕인다. 소년은 답답해 한다.

곰탱이	비행사님! (울상이 되어) 왜 이렇게 늦게 오신 거예요? 그동안 너무 무서웠어요. 깡통은 나랑 놀아주지도 않고 매일 숨어버리고.

소년이 당황해서 달래 주려는 듯 떨떠름하게 손을 올린다.

곰탱이	아무튼 오셨으니까 됐어! 깡통 드디어 오셨다고! 비행사님 토끼똥은? 우리들 비밀기지는 여전히 멋지던가요?
B10	그럼, 모두 널 보고 싶어 하더라.
곰탱이	다행이다, 그러면 모두들 잘 있겠지.
소년	응, 그런데 너 말고 다른 애들은 어디에 있어?
곰탱이	어, 그게, 지금쯤이면 모두 저 위에 연료탱크에 꽃잎을 채우고 있을 시간이에요.
B10	저 위에? 너희는 다 같이 모여 있는 거야?
소년	피비, 거기에 피비도 있는 거지?
곰탱이	피―비?
B10	띠띠 말이야!
곰탱이	저, 비행사님 그게 (말을 먹는다) 띠띠는.
소년	띠띠는?

그때 기계들이 걸을 때 나는 소리가 가까워진다.

쿵 쿵 하는 소리가 가깝게 들린다.

곰탱이 쉿! 잠시만요 비행사님, 숨어야 돼요. (위를 보며) 저 소리 들리시
죠? (겁에 질려서) 저 로봇들한테 들키기라도 했다가는 저 큰일 나
버릴지도 몰라요.

B10 로봇들이라고? 나 같은 로봇들이 여기에도.

곰탱이 쉿! 저 꼭대기 층에서 그 녀석이 보낸 로봇들이에요. 이 안에서는
로봇들 허락 없이는 어디에도 갈 수 없거든요. 자 비행사님, 어서
저를 따라 오세요. 저 녀석들이 도착하기 전에 얼른 깡통을 찾아
서 연료탱크로 돌아가야 해요.

소년 깡통은 어디에 있는데?

그때 깡통이 모습을 드러냈다가 순간 사라져버린다.

B10 저기!

곰탱이 깡통!

소년 방울, 방울 소리야!

깡통과 셋의 숨바꼭질이 시작된다.

《무용테마-깡통의 숨바꼭질》

곰탱이, B10 소년이 깡통을 찾고, 깡통은 숨고 도망가며 춤을 춘다.

깡통의 딸랑거리는 방울 소리 미로 같은 첨탑 속에서 서로가 숨고 도망
가고 서로를 찾는다.

깡통을 찾는 곰탱이를 따라 미로 같은 첨탑 위로 올라가는 소년과 B10.

장소가 계속해서 변하고, 숨바꼭질이 이어진다. 그때 갈래길이 나온다.

B10	여기선 어디로 가야하지?
곰탱이	자 이번엔 여기로, 첨탑 아래층은 미로 같은 곳이에요. (그때 저 위에서 빛이 또 깜빡댄다) 혼자서 저 빛을 따라 위로 가다 보면 어느샌가 빛은 또 사라져버리고 누구든 길을 잃고 다시 제자리로 돌아오게 되죠.

그때 깡통이 저 멀리서 모습을 드러낸다. 셋이 급하게 뛰어가 보지만, 그 세 깡통은 사라져버린다. 곰탱이가 숨이 차 주저앉는다.

곰탱이	이제 연료탱크에 거의 다 도착한 것 같아요, 얼른 깡통을 찾아야할 텐데.
B10	근데 너는 이 길을 어떻게 다 알고 있는 거야?
곰탱이	(중간 중간에 헥헥 대며, 하지만 멋진 척 웃음을 띠우려 애를 쓰면서) 저는 비행사님이 오실 걸 기다리고 있었으니까 문이 열리는 소리가 날 때마다 저랑 깡통은 매번매번 여기로 내려와 봤거든요.

소년이 깡통을 찾다가 곰탱이 곁으로 온다.

소년	연료탱크에 가면 피비를 만날 수 있을까? 이번에는 정말로?
곰탱이	(말을 잘 잇지 못하며) 비행사님.
소년	왜 그래?
곰탱이	띠띠는 (울상이 돼서) 띠띠가 사라져버렸어요 비행사님!
B10	뭐?
소년	무슨 소리야 제대로 말을 해봐!
곰탱이	띠띠가 들어 온 지 일주일 째 되던 날에, 띠띠는 그 녀석을 만나러 가겠다면서 몰래 저 위로 올라가 버렸어요.
B10	띠띠가 저 위에? 연료탱크보다 더 위로?

곰탱이 네, 띠띠는 혼자서 꼭대기 층으로 올라갔는데, 그 후로는 한번도
 내려오지를 않아요. 아 어쩌지, 비행사님이 이렇게 와주셨는데 띠
 띠가 그 녀석한테 속아 넘어가 버렸으면 어떡하지!

소년 그럴 리가 없어. 피비는 그런 애가 아니야 피비는. (하지만 걱정이
 돼서 말을 맺지 못한다)

B10 그래, 분명히 피비한테 무슨 생각이 있는 걸 거야. 그러면 피비를
 만나려면 저 꼭대기층으로 가려면 어떡해야 하는 거야?

곰탱이 하지만 조수님, 꼭대기층으로 가는 길은 그 녀석의 로봇들밖에는.
 (말하다 갑자기 생각이 난 듯) 아 깡통!

B10 얼른 말을 해봐. 아가, 깡통?

곰탱이 깡통이, 깡통이 어쩌면 그 길을 알고 있을지도 몰라요, 띠띠가 올
 라간 그날 밤에, 숨어 있던 깡통이 몰래 띠띠를 보고는 따라 가봤
 다고 했어요. 나는 겁에 질려서 아무것도 하지 못했는데.

 그때 멀리서 걸음소리가 들린다.

B10 깡통! 숨바꼭질을 하고 있는 거지? 아가 이제는 나와도 돼, 너를
 찾으러 왔어 깡통!

 걸음소리가 가까워진다.

소년 네 아빠와 약속을 했어! 꼭 너를 찾아주겠다고, 우리가 너를 만나
 서 얘기해주겠다고.

곰탱이 그래 깡통 비행사님이 이제는 정말로 오셨다니까, 우리가 매일같
 이 기다리던 비행사님이 첨탑을 점령하러 드디어 오셨다고!

소년 더 이상 숨지 않으면, 아빠가 영영 너를 찾아오지 않을까봐. 그래
 서 이렇게 밤마다 숨바꼭질을 하는 거지? 하지만 그렇지 않아 깡

통, 이제는 나와도 돼, 내가 너를 꼭 찾아 주기로 약속을 했어.

어두운 곳에서 울음소리가 들려온다.
어느덧 어두운 곳에 빛이 켜진다. 그 자리에 떨며 울고 있는 깡통이 있다.
깡통은 떨고 있다. 곰탱이가 깡통을 발견한다.

곰탱이 깡통!

깡통은 여전히 떨고 있다.

소년 이제는 그렇게 떨지 않아도 돼.

곰탱이 그래, 깡통 걱정했잖아. 이제는 도망가 버리지 않아도 돼. 여길 봐 정말로 비행사님이–

깡통 (몸을 떨면서) 악몽을 꿨어.

곰탱이 (겁에 질려) 악몽?

깡통 꿈에서 그녀석이 말한 대로 우리는 달에 도착했는데– 달에는 푸른 요정들도 엄마아빠도 없었어 비행사님도.

B10 괜찮아 아가, 나쁜 꿈을 꿨구나, 내가 자장가를 불러줄게 아가, 내가 재밌는–

B10이 깡통을 달래려 하는데 로봇들의 쿵쿵 소리와 말하는 소리가 멀리서 들려온다.
곰탱이가 겁을 먹고 조용히 하라는 시늉을 한다.

제인1 : 아, 사탕을 저 아래 두고 왔어 바보같이.
제인2 : 뭐? 그러면 애들이 엉엉 울음을 터트릴 거라고.

깡통은 멈칫하며 소년을 한 번 보다가, 다시 빠르게 도망쳐버린다.

곰탱이 (큰 소리는 내지 못하고) 깡통! 깡통!

깡통을 쫓아가 보지만 깡통은 사라져버렸다.

제인3 : 사탕이 없으면 애들을 달래 줄 수가 없잖아.
제인4 : 다시 내려가서 가지고 오자, 새로 들어온 아이 몰래 얼른.

로봇들의 멀어지는 걸음소리.
깡통이 사라진 바로 옆으로 옅게 밝은 빛이 들어오고, 아이들의 노래 소
리가 들려온다.

곰탱이 비행사님, 로봇들이 돌아오기 전에 어서 가야해요.
깡통도 분명히 연료탱크로 돌아올 거예요, 이제는 비행사님이 왔
다는 걸 알았으니까.

노랫소리를 따라 퇴장하는 셋.

암전.

8. 금빛첨탑/ 연료탱크

첨탑아이들은 노래하면서 꽃잎을 빻고 바닷물과 꽃가루를 섞고 있다.

구석 구석에는 멀찌감치 애들이 쌓다 만 조그만 첨탑들도 있다.
그곳이 아이들 각자 잠자리에 드는 곳이다.

《첨탑아이들의 노래》
A : 우리 모두 푸른 달이 뜨는 걸 본 적이 있지
우리의 잃어버린 기억이 문득 돌아오는 날
시커먼 도화지에 푸른 달이 뜨는 걸 본 적이 있지
A : 우리는 모두 달에 사는 푸른 요정들의 친구
날개를 잃고 무거운 지구에 떨어져버린
길 잃은 푸른 요정들은 다시 집으로 돌아갈 거야

B: 어른들이 따온 푸른 꽃잎을 모아
반짝이는 가루로 빻은 후에
무시무시한 바닷물과 섞어 잘 저어
공포와 슬픔이 연료통 만 갤런을 가득 채우면
금빛첨탑이 달까지 우리를 데려다 줄 거야
(방송이 들린다)
"금빛첨탑이 여러분을 엄마에게 데려가 줄 거예요 바로 내일이면
내일이면 우리는 진짜 집으로 돌아가는 거예요"

TAG 공포와 슬픔이 연료통 천만 갤런을 가득 채우면
 금빛첨탑이 달까지 우리를 데려다 줄 거야.

곰탱이와 소년 B10이 등장한다.

곰탱이 여기에요, 비행사님! 밖에서 바쳐진 꽃잎들이 전부 모이는 곳, 우
 리는 밤마다 여기에서 잠을 자요- 얘들아! 여기를 좀 봐, 맨날 얘

기하던 비행사님이 드디어 오셨어!

첨탑아이1 또 그런 소리를 하네 바보같이.

첨탑아이4 그래 바보같이 또 쓸데없는 얘기.

첨탑아이2 (소년을 보며) 새로 왔구나 너! 넌 참 운이 좋다. 바로 내일이면 이 첨탑이 정말 출발하게 될 텐데.

B10 정말? 내일? 내일이면 첨탑이 정말 날아간다고?

첨탑아이3 그래 오늘 밤만 지나면 연료통이 가득 찰 거야!

첨탑아이4 내일이면 우리는 저 달나라에서! 춤을 추고 있을 거라니깐.

곰탱이 매일 똑 같은 소리! 믿으면 안 돼요 비행사님, 어제도 그제도 연료 통은 진작에—

첨탑아이5 이 거짓말쟁이 바보 멍청아! 이제 그런 소리는 그만해. 계속 그런 소릴 했다간 아버지 말을 듣지 않는다고 일러 버릴 거야.

첨탑아이3 그래 계속 그렇게 아버지 말을 듣지 않으면 너 결국에는 저 밖으 로 쫓겨나고 말 걸! 저 밖에 영원히 남겨지게 될 거라구!

소년은 아이들을 둘러본다.

소년 하지만 얘들아, 너희 엄마아빠는 아직 저 밖에 있잖아. 첨탑이 이 대로 출발해 버리면 너희는.

사이.

첨탑아이5 우리를 버린 저 사람들?

첨탑아이1 우리가 알 게 뭐야.

첨탑아이2 첨탑 밖에 있는 건 모두다 가짜인 걸.

첨탑아이들 그래 금빛첨탑을 빼고 이 땅에 남아있는 건 모두 다 가짜.

B10 얘들아 왜 그런 말을 하는 거야, 너희 부모는 너희를 버린 게 아니

라 너희를 지키고 싶어서.

아이들 다같이 B10을 바라보다가, 비웃으며 B10의 말을 끊는다.

첨탑아이3 우리를 버린 게 아니야?

첨탑아이4 우리를 지키고 싶어서?

첨탑아이5 그런데 왜 그날 밤에 엄마아빠는 우리를 찾아오지 않았어?

아이들 그래, 왜 아무도 우리를 찾아오지 않았냐구.

첨탑아이1 첨탑에 처음 들어온 날에, 아무도 없는 저 아래에서 내가 얼마나 애타게 엄마아빠를 불렀는데.

첨탑아이5 엄마! 아빠! 시커먼 어둠 속에서 엄마를 찾아보다가, 아빠를 찾아 보다가.

첨탑아이2 꼭대기 층에서 반짝거리는 빛을 향해 기도라도 해보다가,

첨탑아이3 노래라도 해보다가, 엉엉 울어보다가,

첨탑아이4 모든 걸 포기하고 시퍼렇게 떨기만 할 때쯤, 그때 우리를 찾아온 건 엄마도 아빠도 아니었다구.

첨탑아이1 그래, 그날 밤에 우리를 찾아왔던 건, 그분이 보내주신 로봇들.

첨탑아이2 TV에 나오던 멋진 히어로처럼, 떨고 있던 내 손을 잡고서 여기에 데려와 주셨어!

첨탑아이4 그때 우리는 알게 된 거야! 저 밖에 엄마아빠는 전부 가짜, 오직 저 위에, 아버지를 믿고 기다릴 때만 우리는 진짜 금빛첨탑을 타 고 날아갈 수 있다는 걸.

곰탱이 (답답해서 울 것처럼) 그런 게 아니라고! 너희들은 전부 속고 있는 거야. 다 그녀석이 주는 사탕 때문이라고. 여기에 진짜 비행사님 이 왔다고 했잖아, 이번엔 정말로 왔다고. 왜 아직도 내 말을 안 믿는 거야.

B10 (곰탱이를 달래며) 괜찮아, 아가 괜찮아. 저 애들한테는 여기가 깨기

싫은 달콤한 꿈속인 거야.

소년 모두 겁에 질려 있는 것 같아. 또 버려지게 될까 봐, 또 혼자 남겨지게 될까 봐. 피비도 그 녀석을 찾으러 갔다고 했지? 우리는 그 녀석을 만나야 돼.

그때 B10이 곰탱이와 소년을 붙잡고 자세를 숙인다. 제인들이 다가오는 소리가 들린다.

곰탱이 아, 벌써 로봇들이 와버렸어, 이제 어떡하죠 비행사님, 깡통도 아직 돌아오지 않았는데.

소리가 더 가까워진다.

곰탱이 우선 도망쳐야 해요. 비행사님! 조수님!
B10 하지만 저 위로 올라가려면.

곰탱이가 소년에게 도망치자고 손짓을 하지만 소년은 제자리에서 움직이지 않는다.

소년 깡통을 빼면, 저 위로 올라가는 길을 아는 건 저 로봇들뿐이라고 했지?
곰탱이 그렇긴 하지만 비행사님을 데려다 줄 리가 없어요. (숨으면서) 비행사님! 아무도 그 녀석을 만나게 해주지 않는다구요.

그때 제인들이 등장한다.

제인1 애들아! 오늘도 주인님이 말한 대로 열심히 하고 있었어?

로봇들이 뒤에 있는 셋을 아직은 보지 못하고 아이들이 있는 곳으로 간다.

로봇들을 본 아이들은 일하기를 멈추고 신이 나서 모여든다.

첨탑 아이1 제인! 왜 이렇게 늦게 온 거야, 기다렸잖아.

첨탑 아이2 맞아 제인. 그래도 아무도 게으름 피지 않고 열심히 일했어.

첨탑 아이3 칭찬해줘 어서, 연료통도 이렇게 가득! 채워놨다고 우리가.

첨탑 아이4 아버지가 좋아하시겠지? 그렇겠지?

제인2 그래, 정말 내일이면 첨탑이 슉- 하고 출발하겠다.

제인3 오늘도 말을 잘 들었으니까, 자 오늘도 사탕을 듬뿍 나눠 줄게.

아이들의 환호성.

아이들 와, 사탕!

제인들이 사탕꾸러미를 꺼낸다. 신이 난 아이들이 사탕을 받으려 제인들 앞에 한 줄로 선다.

한 명 한 명 사탕을 받아 먹고 신이 나 돌아 다닌다.

곰탱이 저 사탕은 먹으면 안 돼요, 먹어버렸다가는 비행사님도 저 애들처럼! 아 비행사님 뭐하시는 거-

소년이 곰탱이와 B10을 데리고 아이들 뒤에 줄을 선다.

곰탱이와 B10은 당황해서 제인들과 소년 눈치를 보며 줄에 서 있다.

곰탱이 차례가 된다. 곰탱이는 사탕을 받아서 신나는 척 먹는 연기를 하다 주머니에 몰래 집어넣는다. 소년 차례가 된다.

제인1 (사탕을 나눠주려다 소년 얼굴을 보고는 놀라서) 어- 너는 못보던 아이인데.

제인2 그러네, 어 저 뒤에 저 녀석도!

제인3 잠깐만 (B10을 가리키면서) 그런데 저건 아가가 아니잖아!

제인4 (B10을 만져보면서) 어, 우리처럼 단단하다.

제인5 로봇이잖아, 우리 같은 로봇이야.

제인들이 로봇이라는 말에 놀라 수군수군 댄다.

제인1 (소년에게) 로봇이라고? 아직도 저 밖에 멀쩡한 로봇이 있었어? 그럼 네가 이 녀석에 주인인 거야?

소년 맞아, 내가 데리고 들어왔어. 그런데 나 여기에 와서 저 애들한테 들었어. 내가 여기서 열심히 일하면 우리는 달까지 날아가는 거지? 진짜 엄마가 있는 저 달까지 말이야.

제인3 응 맞아 아가, 잘 알고 있네.

소년 그럼 이제 저런 부모 대용 로봇 같은 거, 이제 필요 없는 거잖아. 내일 엄마를 만날 수만 있다면 저런 고철덩어리는 이제.

B10은 소년을 한참 바라보다가 씁쓸하게 기계처럼 말을 뱉는다.

B10 그래 나는 별달리 쓸모없는 로봇이니까.

로봇들이 B10 주위로 몰려들어 수근 댄다.

제인4 우리와 같은 종이다.

제인5 그래 나도 저런 똑같은 말을 들었어.

제인3 나도, 주인님한테 데리고 가자.

제인1 주인님도 우리를 처음 만났을 때처럼 좋아하시겠지?

제인1 그래 주인님은 너한테도 아이들을 맡겨 주실 거야, 근데 아가, 네가 오늘 새로 들어온 아이지?

소년이 고개를 끄덕인다.

제인1 대체 혼자서 여기를 어떻게 찾아온 거야?

소년 나는 그냥 저 애들이 노래 부르는 소리를 따라서 왔어.

제인1 앞으론 혼자서 돌아다니면 절대로 안 돼 아가. 우리가 올 때까지 어디서든 기다리고 있어야 돼 알았지?

소년 (끄덕이며) 앞으로는 너희들을 기다릴게.

제인4 그래, 주인님은 너희가 걱정돼서 우리를 보내시는 거니까.

제인1 그래, 또 지키지 않았다간 다음부터는 저 밖으로 쫓겨날 거야, 알았지?

소년 (고개를 끄덕이며) 네 말대로 할게.

소년이 대답하자 제인들이 기뻐하며 다시 다정하게 소년에게 말을 한다.

제인5 (입을 벌리는 시늉을 하며) 자, 그동안 무서운 일이 많았을 거다.

제인1 이제는 전부 괜찮을 거야, 사탕을 오늘은 하나 더 줄게. 이건 푸른 꽃잎으로 만든 거야.

소년도 사탕을 받는다.

소년 푸른 꽃잎으로 만든 거라고?

제인2 그래, 너도 봤지? 이 땅을 덮고 있는 푸른 꽃잎, 우주선의 연료가 되는 그 푸른 꽃잎으로.

제인3 이걸 먹으면 슬픈 일 무서운 일 그리운 일 모두 잊혀질 거다.

 B10은 소년을 말리고 싶지만 티를 낼 수 없다.

소년 하지만, 하루라도 빨리 날아가려면 이건 연료로 쓰여야 하는 거 아니야? 내가 이걸 먹어버리면.

 제인들이 소년 주위를 위협적으로 둘러싼다.

제인4 괜찮아 아가, 이건 주인님이 주시는 거야.

제인5 그래 주인님께서 말 잘 듣는 너희를 위해서 특별히 만들어 주시는 거라고.

제인1 어서 사탕을 먹어봐, 그럼 벌써 달 위에 도착해 왈츠를 추는 기분일 거야.

 소년은 망설이다가 B10을 본다.

소년 하지만 나는 피비를.

 말을 하려다 참는 소년. 제인들이 소년을 더욱 압박한다.

제인2 왜 안 먹는 거야?

제인1 너 주인님 말을 듣지 않을 셈이야?

제인3 그런 애들은 여기서 쫓겨날 거야.

제인들 주인님 말을 듣지 않을 셈이야? 그런 애들은 전부 여기서 쫓겨날 거야.

소년이 B10을 한참 바라보고는, 사탕을 입에 넣는다. 곰탱이가 놀라서 말려보지만 소년은 이미 사탕을 삼켜버렸다.

《아이들의 노래 & 무용테마-푸른 사탕》
아이들이 왈츠를 추기 시작한다. 어릴 적 엄마의 발 위에 올라 딴딴-딴 딴 태어나서 처음으로 춤을 추듯이 어설프게, 꼭 엄마 발 위에서 춤을 추듯이.
곰탱이는 사탕에 취한 소년을 말려보려 하지만 소년은 이미 곰탱이를 외면한다.
곰탱이는 소년을 걱정스레 바라보다, 결심을 한 듯 깡통을 찾으러 퇴장한다.
그동안 제인들이 B10을 데리고 간다 B10은 뒤를 돌아 잠깐 아이들과 소년을 바라본다.
소년의 곁에 다가가 말을 걸어보려 하지만 소년은 먼 곳만 바라볼 뿐 B10을 보지 않는다.
제인들 B10을 데리고 퇴장한다.

《아이들의 노래》
첨탑 아이1 : 사탕을 먹으면 내 혀는 파랗게 물들고
첨탑 아이2 : 내 두려움도 파랗게 물들지
첨탑 아이3 : 나는 더 이상 아무것도 무섭지 않아
첨탑 아이4 : 날 버린 엄마아빠 얼굴도 이제는 떠오르지 않고
첨탑 아이5 : 벌써부터 푸른 요정들과 친구가 되어
첨탑 아이1 : 아아, 저 달 위를 날아다니는 것 같아
첨탑 아이2 : 더 이상 첨탑 밖에서 일은 기억도 나지 않아
첨탑 아이4 : 기억하고 싶지도 않지
첨탑 아이3 : 매일 그저 금빛첨탑의 연료를 채우면 돼

달까지 우주선이 날아갈 때까지

아이3 : 금빛첨탑이 내일 밤 출발 할 때까지

첨탑 아이들 : 더 이상 첨탑 밖에서 일은 기억도 나지 않아

기억하고 싶지도 않지

소년 : 슬플 것도 두려울 것도 이제는 없어

슬플 것도 그리운 것도 이제는 없어

음악이 변주되고 본격적으로 무용이 시작된다.

아이들은 다 함께 춤을 추지만 누구와도 춤을 추고 있지 않다.

짝을 번갈아 가며 함께 춤을 추지만 서로가 서로를 바라보고 있지 않다.

정말로 달에 있는 부모와 춤을 추듯, 허상과 함께 춤을 춘다.

소년도 홀린 듯 춤을 춘다. 무대가 점점 어두워진다. 춤을 추던 아이들이

한 명씩 각자의 잠자리로 간다. 그리고 스르르, 혼자서 덩그러니 잠에 든

다. (사이) 혼자 남아 춤을 추던 소년이 혼자서 잠에 든 아이들을 본다.

소년 혼자서도 잠을 자네 엄마 없이도 혼자.

혼자 남은 소년이 춤이 멈춘다.

소년 어쩌면 피비도 나를 잊었을지도 모르지 이제는 나도 저 녀석도 엄

마도, 모두 잊어버리고.

자리에 주저앉는 소년.

소년 나만 아직도 어린 아이 같은 건지도 몰라. 정말 금빛첨탑이 날아

가기만 바래야 할지도 바다가 정말 모든 걸 집어삼켜 버릴 테니

까. 이번엔 피비까지도.

무대가 점점 어두워진다.

소년 나도 그만 잘까 봐.

무대가 완전히 어두워지고 소년이 아기처럼 누워 버린 자리에도 빛이 옅게 비친다.
무대 여기저기, 아이들이 동떨어져서, 다들 혼자 잠에 들어 있다.
그때 딸랑딸랑 방울 소리가 들려온다. 어둠 속에 깡통이 서 있다. 뒤이어 곰탱이도 등장한다.

소년 (잠결에) 누구야?
곰탱이 깡통이 이제는 숨지 않을 거래요 비행사님, 깡통이.

깡통이 소년에게 다가와 소년이 손에 쥐고 있던 남은 사탕 하나를 들어 본다.

깡통 이 사탕을 먹으면 슬프고 그리운 일 모두 잊어버릴 수 있다지.
소년 이젠 숨바꼭질이 끝난 거야?

깡통이 미세하게 웃음을 띤다.

깡통 이번엔 내가 술래인 거예요. 비행사님이 꼭 찾아 달라고 부르는 것 같아서. (소년에게 살금살금 다가가서 어깨를 툭 친다) 당신이 띠띠가 말하던 비행사님이 맞죠?

소년은 허망하게 허공을 바라본다.

소년 모르겠어. 띠띠란 애가 피비가 아닐지도 모르지.

사이.

깡통 띠띠는 아무리 혼자 있기가 무서워도 이런 사탕 같은 건 먹지 않았을 거예요. 그 애는 비행사님이 반드시 데리러 올 거라고 항상 믿고 있으니까.

깡통이 무대 위를 이리저리 걸어 다닌다.

깡통 나도 띠띠처럼 어릴 때부터 엄마가 없이 자랐지만
한 번도 엄마를 잊고 싶다 생각한 적은 없어요.
엄마가 언젠가는 나를 데리러 올 거라고 항상 믿고 있었으니까.
그러니까 아빠가 보여준 낡은 사진 속에,
단 한 번 어렴풋이 보았던 난 엄마 얼굴을 절대 까먹어서는 안돼요.

여기에 들어왔을 땐 저 아이들이 차라리 부러웠어요.
나도 곰탱이도 이 사탕 당장에라도 먹어버리고 싶었죠.
그러면 저 아이들처럼 다시 한 번 꿈을 꿀 수 있을까.
요정들과 왈츠를 추고 달에서 기다릴 엄마를 만날 수 있을까.

그런데 푸른색 사탕을 입에 넣은 순간
머리 속에서 엄마의 얼굴이 사라져버려요. 저 밖에 아빠의 얼굴도
사탕이 녹아 내리듯이
그리움도 기억도 모두 사르르
황홀한 사탕을 나는 삼켜버릴 수 없어요.
녹아내리던 그 슬픔들이 내게는 전부였으니까

사진 속 엄마의 미소, 비밀기지 우리들의 노랫소리,
띠띠가 말해주던 비행사님이 오는 날
그리고 아빠의 고장 난 두 팔
그 모든 것들을 삼켜버리면, 사르르 녹아버리면
더 이상 꿈을 꾸고 있는 건 내가 아니니까요.

소년이 일어나서 깡통을 바라본다.

소년 피비도, 피비도 나를 아직 기다리고 있을까?

깡통 (깡통이 처음으로 환하게 웃는다) 꼭대기 층에서, 막혀 있는 벽 사이로 달빛이 새어나오는 걸 봤어요. 그리고 그 안으로, 조그만 여자아이가 들어가는 걸, 그 아이는 분명히 띠띠였어요. 나를 따라오세요.

암전.

9. 꼭대기 층 / 가장 빛나는 방 앞, 어둡고 낡은 조종실

무대.
낡은 우주선의 조종실처럼 보인다. 공간은 전체적으로 어둡지만 별도로 위치한 관측실에서는 금빛이 옅게 새어 나온다.
관측실은 거대한 벽으로 막혀 있다.
금빛 첨탑 천장으로 들어오는 빛은 가려져 있다.

제인들과 B10이 등장한다. 제인들은 B10을 신기한 듯 보고 만져본다.
B10은 제인들 가운데서 주위를 둘러보며 눈으로 피비를 찾고 있다.

제인1 이제는 정말 다 왔어 밖을 한 번 봐! 바다보다도 하늘에 가까운 것
 같지?

제인2 이제 걱정 하지 마. 주인님이 방송을 하러 금방 나오실 테니까.

제인5 그래 주인님이 너를 반겨 주실 거야.

B10 나를?

제인2 당연하지! 주인님은 홍수 때 고장 나 버린 우리도 딸처럼 여겨주
 셨어.

제인3 그래 버려진 우리를 직접 고쳐 주시고 새로운 할 일도 주셨다.

B10 … 너희들은 언제부터 그 주인님을 따랐던 거야?

제인1 너도 부모 대용 로봇인 거지?

 B10이 고개를 끄덕인다.

제인1 우리도 너처럼 전에는 다른 주인이 있었어. 어릴 때부터 보살펴
 왔던 주인 말이야. 하지만 홍수가 난 후로 그 사람들은 우리를 모
 두 버렸지. … 주인님은 그런 우리를 거둬 주셨어.

제인2 그리고 주인님은 우리에게 새로운 아이들을 맡겨 주셨어!

제인5 사람들처럼 예쁜 이름도!

제인1 그러니까 너도 이제부터는 우리랑 같이 주인님을 따르는 거야. 너
 도 여기선 진짜 엄마가 될 수 있어!

B10 … 진짜 엄마?

 그때 거칠게 문을 두들기는 소리. 소년이 B10을 부르는 소리가 멀리서
 들린다.

B10	아가!

소년이 등장한다.

소년	B10!
제인3	어– 너 대체 여기에 어떻게 올라온 거야!
소년	피비, 피비는 어디 있어?
B10	아가 아직…

소년이 B10에게 가려는데 제인들이 가로막는다.

제인2	여기서는 멋대로 돌아다니면 안 된다고 했잖아!
제인1	주인님은 그런 아이들은 바다에 가라앉아 버릴 거라고 했어! 자꾸 규칙을 지키지 않으면 너를 쫓아버릴 거야.
소년	피비가 분명히 여기에 있다고 했어. 피비를 만날 때까진 절대로 내려가지 않을 거야.

제인들이 소년을 끌어내리려고 위협한다.
B10이 말려 보지만 역부족이다.

B10	안 돼, 안 돼. 아가 네가 밖으로 쫓겨나 버리면 나는–

그때 치지직–하는 소리와 함께 관측실에서 빛이 점점 더 새어 나온다.
여러 벽에서 동시에 소리가 들려 메아리처럼 울린다. 제인들이 일제히
움직임을 멈춘다.

제인5	주인님이야!

형체를 알 수 없는 영상들이 소리처럼 치지직-반복적으로 꺼졌다 켜진다.
방송 소리와 함께 관측실 벽이 서서히 열린다. 그 안은 아주 환하고 벽 뒤에서 누군가가 나오고 있다. 처음엔 형체가 분명하게 드러나지 않는다.
하지만 벽이 완전히 열리고 그곳에서 나오는 이는 노인이다.
휠체어를 타고서 몸은 몹시 굳어 있는 노인. 노인은 눈을 뜨고 있지만 눈으로는 아무것도 보지 못한다. 제인들이 반갑게 노인을 맞이한다. B10은 당황한 채 서 있다.

제인들	주인님!
노인	(확성기에 대고 방송을 한다) "정말로 금빛첨탑이 출발할 거예요. 저 위로 우주로 저 달로, 모두를 싣고"
소년	당신이… 여기서 계속 방송을 하던 게 당신인 거야?
제인1	(다가오는 소년을 보고) 너 당장 내려가라고 했잖아!
제인3	주인님 오늘 새로 들어온 녀석이 멋대로 올라와 버렸어.
노인	오 괜찮다 제인 나도 알고 있어.

B10, 이 소년을 보호하려는 듯 경계한다.

소년	계속 여기서 방송을 한 게 당신이냐고 물었잖아!
제인들	주인님한테 그렇게 말하면 안 돼!
노인	아아, 괜찮다 제인, 괜찮아 내가 얘기를 하마.
제인3	하지만 주인님-
노인	(단호하게) 이제 너희들은 잠에 들어야 할 시간이잖니. 그래야 내일

도 애들을 잘 보살펴 줄 수 있을 게야.

제인들 망설이다가 노인의 말을 따라 각자의 자리로 간다.

제인4 맞아 주인님 그렇게 할게.

제인1, 가려다 말고 잠시 멈춰 선다.

제인1 있잖아 주인님.
노인 (인자하게) 왜 그러니?
제인1 내일도 우리를 깨워 줄 거지?
노인 그래 아가, 너희는 내 딸들인 걸.

제인들이 오프 된다. 소년에게 다가가는 노인.

노인 너희들이 오는 걸 지켜봤다 아가, 저 관측실 안에선 모든 게 아주 잘 내려다 보이거든. 여기선 저 꽃밭도, 아이들도 아주 잘 내려다 보이지.
소년 모두를 다 내려다보고 있었다고? 그런데도 계속 방송을 한 거야?
노인 (담백하게 웃으며) 아무래도 나한테 화가 나 있는 모양이구나. 하지만 아가, 나는 모두를 위해서 그런 것뿐이야.
소년 말도 안 되는 소리 하지 마! 이 땅의 어른들이 모두 고장나버리는 것도, 아이들이 혼자가 돼 버린 것도 전부 당신이 정한 그 규칙 때문이잖아!
노인 … 그래, 그래 네가 왜 그런 말을 하는지는 이해한다. 하지만 네가 아무런 규칙도 믿음도 없던 이 땅이 어떤 모습이었는지 얼마나 지옥 같은 모습이었는지를 봤더라면 그런 말은 하지 못했을 게다.

모든 믿음에는 규칙이 필요하니까 결국엔 너도 저 사람들처럼 깨닫게 될 거야. 아무리 우리가 발악해봐도 바다는 계속해서 차오를 뿐이라는 걸.

그러니 바다가 아무리 차 올라도, 자신을 지켜줄 그런 절대적인 구원이 찾아올 거라 믿을 수밖에 없다는 걸. 끝없는 다툼에, 차오르는 바다에 지친 사람들 앞에서 나는 그들이 간절히 바라던 말을 해준 것뿐이야.

방송을 하는 노인.
"꽃잎 만 갤런이 모이는 날, 금빛첨탑이 아이들을 싣고 날아가 줄 거예요"

노인 그렇게 생각하지 않니?

소년 …

노인 이제 너도 금빛첨탑의 출발만 생각하는 거야. 너는 이미 첨탑 안에서 구원 받았으니까. 자, 이제는 아래로 내려가서 잠에 들렴.

소년 … 이대로 내려가지는 않을 거야. 나는 피비를 찾으러 여기에 온 거니까.

노인 … 어리광을 피우는구나.

소년 어리광이 아니야. 피비도 나도 매일같이 약속을 했어. 이렇게 크고 빛나진 않더라도 셋이서 함께 날아갈 수 있는 우주선을 만들자고 하지만 우리가 우주선을 타고 날아가고 싶었던 건 아무리 바다가 차오르더라도 셋이서 만큼은 함께 있고 싶었기 때문이야. 피비만 있으면 이런 첨탑이 날아가는 거, 내게 아무런 의미도 없어! 피비는 지금 어디에 있는 거야? 피비!

노인 피비, 피비, 계속 어린애 같은 말을 하는구나. 그 아이를 찾는다고 해서 대체 뭐가 달라진단 말이냐. 끝없이 차오르는 저 바다에서

그 아이가 너를 건져 내주기라도 하는 거야?

B10 아가, 저길 봐! 저 안에서 빛이 새어 나오고 있어. 피비! 그 안에 있는 거야? 우리가 데리러 왔어!

노인 뭘 하는 거냐 조용히 해라!

소년 피비! 피비가 저기에 있는 거지? 얼른 저 문부터 열어줘 피비!

노인 그만, 그만 조용히 하래도! 지금 저 안에 있는 건 너희들이 찾고 있는 아이가 아니야. 그 안에서는 지금 내 딸이 달을 보고 있다고.

B10 네… 딸이라고?

소년 대체 무슨 소리를 하는 거야!

노인 지금 저 안에 있는 건 바로 사랑스런 내 딸, 제인이란 말이다! 제인은 달을 보다 잠에 드는 걸 무엇보다 좋아해. 그러니 지금은 저 아이를 방해하지 마라!

B10 뭐라고? 하지만 당신이 착각을 한 걸 거야! 저 아이는 세 달 전에 들어온 아이가 맞지? 그 아이는 분명 당신을 만나러 갔다고 했어.

노인 그래, 하지만 착각을 하는 건 오히려 너희들이야. 내가 그 아이를 얼마나 오래 기다려 왔는데 세 달 전에 제인이 마지막 모습 그대로, 하나도 변하지 않은 채 내 곁으로 돌아왔어. 나는 알 수 있다, 아가. 그 아이는 다시 푸른 요정들을 만나고 싶다고 했어, 엄마를 만나고 싶다고! 제인은 우리 둘만의 약속을 기억하고서 내게로 돌아온 거야!

소년 잠깐만, 둘만의 약속이라고? 하지만 달, 푸른 요정들, 그건 나도 피비도 알고 있는 얘기야. 피비도 첨탑이 우주선이 돼서 날아갔으면 좋겠다고 매일같이 얘기 했다고!

노인 그게 무슨 말이냐?

B10 정말이야, 내가 피비한테 그 이야기를 해줬어. 무서운 밤에도 피비가 곤히 잠에 들 수 있게 엄마들은 항상 아이들한테 그런 이야기를 해주니까!

노인 그렇지 않아, 그런 거짓말은 하지 마라! 그건 우리가 첨탑에 처음 온 날 단 둘이서 했던 약속이야. 그건 아무도 없는 첨탑 위에서 엉엉 울기만 하던 제인에게 해줬던 우리 둘만의 약속이라고!

노인의 대사와 함께 새어 나오던 금빛은 모조리 사라지고, 모든 벽은 있는 그대로, 고철덩어리의 모습 그대로 보이기 시작한다. 무대에서 제인이 울기 시작한다.

노인 내가 살던 곳은 가장 먼저 가라앉기 시작한 땅이었어. 바다는 내게서 모든 것들을 빼앗아가 버렸어. 내 곁에 일곱 살짜리 딸아이 하나만 남기고서– 나는 제인과 버려진 배를 타고서 무작정 도망쳤지. 어디로 가는지도 모른 채 그저 계속해서, 더 높은 곳을 찾아서.
그때 바다 위 뿌연 안개 사이로 거대한 무언가가 보이기 시작했어. 끝이 보이지도 않을 만큼 높고, 금방이라도 무너져 내릴 것 같은 흉물스런 고철덩어리. (노인이 휠체어를 끌고 마치 첨탑을 오르듯 움직인다) 그게 내가 본 첨탑의 첫 모습이었어.

노인은 이곳에 올라와서도 제인은 엄마를 찾으며 온종일 울기만 했어.
노인이 제인을 달래보려 하지만 제인은 울음을 그치지 않는다.
노인은 어찌해야 할지를 몰라서, 한참을 그저 재워보려 애만 쓴다.

노인 제인, 우리 아가 울지 말고 여길 좀 보렴. 아가 여길 좀 봐 이젠 잠을 자야지.

하지만 제인이 노인에게서 등을 돌려 버린다.

노인 계속 울기만 하던 제인 옆에서 나는, 한참을 그저 재워보려 애만 썼

어. 그러다가 문득, 내 머릿속에 어머니가 해주신 이야기가 생각난 거야! 어여쁘시던, 어린 날의 어머니가 해주셨던 그 이야기가.

노인이 울고 있는 제인에게 이야기를 해준다.

노인 우리 아가, 엄마가 많이 보고 싶더라도 너무 슬퍼하지 않아도 돼. 엄마는 항상 달 위에서 요정들과 함께 너를 기다리고 있을 테니까. 이제 울음은 뚝, 언젠가 우주선을 타고서라도 꼭 엄마를 만나러 와주렴. 언젠가는 작은 우주선을 타고서라도 꼭 엄마를 만나러 와주렴.

이야기를 들은 제인이 울음을 서서히 그치고, 다시 잠에 든다.

노인 그제야 나는 모처럼 딸아이가 해맑게 웃는 모습을 봤어. 금빛첨탑은 그 웃음에서부터 시작 된 거야.

다른 제인이 일어나 부지런히 일을 하고 있다.
노인이 일어난 제인의 곁으로 가며 말한다.

제인N 그러면 첨탑을 온통 금빛으로 칠해버리는 거예요 아빠! 바다 위를 떠도는 누구라도 첨탑을 바라볼 수 있게, 바다 위 어디에서라도 첨탑을 찾아올 수 있게.

노인, 제인 그래 모두를 태우고 날아갈 수 있는, 그런 금빛첨탑을 만드는 거 예요!

노인이 일하는 제인을 보며 환하게 웃는다.

노인 약속대로 우리는 매일매일 열심히 일을 했어. 고철덩어리를 모아 발사대를 만들고 연료탱크도 만들었지. (출발버튼을 꺼내며) 그리고 이 출발버튼까지도.

빛이 바뀐다. 어른들이 등장한다.

어른1 제2의 홍수가 찾아왔어! 이제 곧 종말이 올 거야!

노인 언젠가부터 사람들이 이 땅으로 몰려들기 시작했어. 첨탑에 도착한 사람들은 모두 같은 표정을 지었지. 텅 비어 버린 표정 길 잃은 바다 위 까마귀의 표정. 그때까지만 해도 우리의 우주선은 그저 고철덩어리에 불과했으니까.

어른2 이대로 다 잠겨버리고 말 거야! 더 높이 올라가야 해! 더 높이!

어른3 저리 비켜! 내가 올라갈 거야!

어른4, 비명을 지른다.

노인 천사 같은 딸아이는 그런 사람들을 위로 해주려고 했어. 그 조그만 두 손, 그 조그만 품에 푸른 꽃잎을 한가득 안고서.

잠에 들었던 다른 제인이 움직인다.

제인N 다투지 않아도 돼요 모두들. 첨탑은 정말로 우주선이 될 거예요. 그러니까 모두 제발. 첨탑은 정말로 반짝이는 우주선이 될 거예요.

노인은 넘어질 듯이 격양된 몸짓으로 휠체어 바퀴를 굴리며 무대 앞으로 나와 객석 위 허공을 바라본다.

노인	하지만 절망은 인간을 한없이 잔인하게 만들었어.
어른1	금빛 첨탑? 우주선? 말도 안 되는 소리,
어른2	네 아빠는 거짓말쟁이야.
어른3	엄마는 그 날 바다에 휩쓸려 죽어버렸을 걸.
어른들	네 엄마는 그 날 바다에 휩쓸려 죽어버렸을 걸.

제인은 오프되고 어른들은 퇴장한다.

B10　오, 가엾은 제인.

음악이 흐르고, 노인의 노래가 시작된다.

노인
오 가엾은 제인 천사 같은 내 딸
그 말을 들은 제인은 바다로 뛰쳐나가 버렸어
(노인은 목이 메여 한동안 말을 잊지 못한다, 파도소리가 거세게 들리기
시작한다)
두 손에는 고향에서부터 꺾어 온 푸른 꽃잎 한 송이만 들고서
다 시들어가는 푸른 꽃잎 한 송이만 들고서
오, 악마의 입처럼 시커먼 저 바다 위로
엄마를 찾아오겠다고, 가라앉아버린 엄마를 데려오겠다면서
아내를 집어삼킨 저 괴물 같은 바다 위로
안 돼, 파도가 너를 집어 삼켜버릴 거야

노인은 휠체어에서 내려와 걷지 못하는 다리로 무릎을 질질 끌며 제인
을 쫓아가려고 한다.
제인과 노인에게만 빛이 있다. 노인은 무릎을 질질 끌며 딸아이에게 가

려고 하지만 앞으로 나가지 못한다. 제인들이 모두 멀어진다, 조금씩, 조금씩 각자 노인에게서 멀리 퍼진다.

노인
오 제인! 가지 마라 우리 딸
아빠랑 금빛첨탑을 완성해야지 아빠는 네가 없이는 아무것도 하지 못하잖니
아빠가 정말로 널 위해 멋있는 금빛첨탑을 만들 거야
돌아와 아가 돌아와야 돼
오 제발 아가
제발!

제인이 바다에 가라앉아 버린다.

노인 제인이 떠나버린 그 날, 난 바다에 뛰어들 수도 없었어. 너무 높은 곳에서 떨어져 걷지 못하게 되어도, 너무 탁한 빛에 눈이 멀어버려도 어디서라도 제인이 그 빛을 따라 다시 돌아올 수 있게 온 바다 위에서 찬란하게 빛날 우리의 금빛첨탑이 완성될 때까지.

노인은 한참 동안 그 자리에 그대로 있다. 로봇들은 마치 어릴 적 제인의 모습을 한 조각품처럼 노인에게서 멀리, 무대 구석에 정지한 채 있다.

긴 사이.

B10 당신은 제인을 기다리고 있었구나. 제인이 돌아올 때까지 금빛첨탑은.

노인 (발악하듯 흐느끼며) 그래, 하지만 이제는 정말로 금빛첨탑은 날아

	갈 거야. 이제는 제인이 내 곁에 정말 돌아왔으니까. 우리 둘만의 약속을 기억하고서 기적처럼 내 곁에 돌아와 줬으니까.
소년	… 당신은 알고 있으면서도 보지 않으려 하는 거야.
노인	아직도 그런 말을 하는 거냐!
소년	하지만 바다에 가라앉아 버렸다면, 제인은 다시는 돌아올 수 없는 거잖아. 당신은 그저 믿고 싶은 걸 믿으려는 것뿐이야! 저 안에 있는 건 제인이 아니야.
노인	그만! 그만! 이제 네 말은 듣고 싶지 않다! 지금에라도 당장 널 내 쫓아주마. 너 같은 녀석들 때문에 내 사랑스러운 딸이 그렇게 된 거야. 그래 아무것도 믿지 않으려 하는 너희 같은 녀석들 때문에!

제인들을 깨우려고 하는 노인.

노인	제인들아 어서 일어나서 저 녀석을 쫓아내 버려라! 다시는 이 녀석이 첨탑 안에 들어 올 수 없게 당장 저 지옥 같은 바다로 저 녀석들을!–
B10	안 돼!!

그때 막혀져 있던 관측실에서 문이 열리는 소리가 크게 난다. 빛이 점점 새어 나온다 문이 열리기 시작한다. 꼭대기 층에는 월광이 가득 찬다. 벽이 서서히 열리고, 가려져 있던 여자아이가, 걸어 나온다. 피비가 걸어나온다.

피비	달이 푸른색이 되어 버렸어요 아저씨. (노인을 바라보며) 요정들이 울고 있나 봐요.
소년	피비!

소년이 피비에게 달려가 피비를 세게 안는다.
피비는 소년을 오랫동안 보더니 입을 연다.

피비 오빠! B10!

B10 (B10은 울고 싶지만, 울 수가 없다) 다행이야 아가, 다행이야.

피비 오빠, 나는 오빠가 분명히 와 줄 걸 알았어 한번도 의심하지 않았지. (노인을 보며) 봐요 아저씨, 정말로 왔죠? 비행사님이 우리를 데리러 올 거라고 했잖아요!

노인 그래 제인, 하지만 네 이름은 피비가 아니잖니 아가, 그렇지? 넌 내 딸이야 제인, 사랑스런 내 딸.

피비가 노인에게 다가간다.

피비 제 이름은 피비가 맞아요.

노인의 몸이 떨린다.

피비 그리고 아저씨의 딸이기도 하죠.

피비는 노인의 몸을 쓰다듬어준다.

피비 우리가 처음 만난 밤에 아저씨가 저를 보더니 제인, 제인 이렇게 절 부르면서 제 손을 잡는데 그런 아저씨가 너무 외로워 보였어요. 그래서 오빠가 데리러 올 때까지 아저씨의 딸이 돼 주고 싶었는데.

노인 (피비가 소년에게 가려는 걸 느끼고) 오 우리 아가, 저기로 가지 마라. 지금까지 그래줬던 것처럼, 오늘 밤도 내 곁에서 잠에 드는 거야.

우리 둘이 손을 잡고서 달을 보다 잠에 드는 거야.

소년 이제는 내려가는 거야, 피비. 저 밖에 나가서, 다 같이 우주선을 만들자. 더 이상 누구한테도 금빛첨탑은 진짜가 아니야. 저 밖에선 파도가 여전히 일렁대지만 저기에는 노래하는 아이들이 있고 부모들이 있어.

노인은 울고 있다. 피비가 노인에게 느리게 다가가 포옹을 한다. 노인은 허공에 팔을 허우적대며 흐느끼고 있다.

피비 제인은 당신이 구세주가 되길 바란 게 아닐 거예요. 그 아이는 그저 아저씨가, 두려움에 떨고 있을 사람들이 어떤 꿈을 꾸며 살아가길 바랬을 거야. 언제까지라도 차오를 것 같은 저 시커먼 바다를 마주하고서도 언제나 금빛 첨탑처럼 찬란한 꿈을 꾸기를 이제는 제인을, 금빛첨탑을 정말로 놓아줄 때에요.

피비가 노인의 손을 잡는다. 노인이 피비의 잡은 손을 오랫동안 올려 보고는, 놓는다.

노인 그래 아가, 이제는 정말로 금빛첨탑이 출발할 때다.

노인이 출발 버튼을 누른다. 거대한 진동과 거대한 울림소리가 무대에 울려 퍼진다.

B10 안돼! 이대로 출발해버리면—

피비 B10! 이대로는 첨탑이 무너져 내릴 거야!

B10 뭐?

피비 (확성기에 대고) 깡통! 지금 이 소리 들리지? 지금 당장 애들을 데리

고 밖으로 나가야 돼. 곧 첨탑이 무너져 내릴 거야! 완전히 무너지기 전에 조금이라도 빨리-

소년 피비! 우리도 어서 나가야 돼!

피비 아저씨 이대로는 첨탑이 무너져 내릴 거예요. 지금이라도 여기서!

소년 피비!

그때 쿵- 굉음이 들린다.

B10 … 나가는 길이 막혀 버렸어!

첨탑이 무너져 내리는 소리.

소년 아니야! 아직은 내려갈 방법이 있을 거야. 피비 분명히 아직은-

피비 (이젠 어쩔 수 없다는 듯) 오빠.

소년 난 다시는 너를 잃지 않을 거야 내가 그날 밤에 너를 지켜 주기만 했다면 바보같이 너를 떠나보내지만 않았더라도-

피비 그렇게 말하지 않아도 돼 오빠. 그날 밤에 나는 바다에 떠내려 간 게 아니니까 나는 혼자서 바다에 뛰어들었던 거야, 오빠는 엄마를 잃은 후로는 더 이상 아무것도 하지 않고 어디로도 가려고 하지 않았으니까 꼭 죽어가는 사람처럼 그래서 나는 떠나기로 결심을 했어. 내가 먼저 여기에 와서 오빠를 기다리고 있으면 오빠가 꼭 나를 데리러 와줄 거라고 믿었으니까. (사이) 이 금빛첨탑이 우리가 꿈꾸던 우주선이 아니었다고 해도 괜찮아. 그래도 우린 약속을 했으니까, 그렇지?

벽은 더욱 무너져 내리고 첨탑의 흔들림이 고조된다. 굉음도 고조된다.

소년 피비 네가 어디에 있더라도 나는 너를 찾아 왔을 거야.

우리는 우리만의 우주선을 만들기로 했으니까.

이렇게 크고 빛나진 않더라도 정말로 날아 갈 수 있는 우주선을

우리 셋에서 함께 날아갈 수 있는 그런 우주선을!

네가 내 옆에 있으면 난 항상 새로운 꿈을 꿀 거야.

피비, 바다가 아무리 차오른다 해도 이제는.

벽이 완전히 무너져 내린다.

피비 오빠가 여기까지 와줘서 정말 기뻐.

소년이 피비를 지키듯 안는다. 뒤이어 B10이 두 아이를 반드시 지키려는 듯이 안아 준다.

노인은 보이지 않는 두 눈으로 멈춰버린 제인들을 바라보고 있다. 제인들이 하나씩, 오프된다. 끝까지 딸의 손을 잡고 있는 것처럼 노인은 손을 꽉 쥐고서 오프 된 제인들만 바라보고 있다.

금빛첨탑이 날아간다, 달을 향해서 날아가다가 와르르르. 하늘에서 금빛첨탑이 완전히 무너져 내린다.

10. 마지막 장

아직은 어두운, 새벽. 1장과 같은 무대.

군데군데에는 무엇인가를 쌓아 올리던 흔적들이 남아있다. 파편더미 사

이에 B10이 혼자 앉아 있다. 무대 구석 어딘가에 꼬맹이도 있다.
옅게 빛이 들어오고. B10은 얘기를 안고 있는 듯 팔을 둥둥 느리게 움
직이고 있다.

B10 고마워 안녕, 고마워 안녕?

B10은 마치 품에 진짜 아이가 안겨 있는 것처럼, 아이를 달래듯이, 요리
조리 팔을 움직여보고 표정을 찌푸렸다 펴봤다 한다.

B10 그 녀석이 태어났던 바로 그날 말이야.
내 품에 처음으로 안겨 엉 엉
방금 딴 포도알 같은 울음을 터트리면서
그 작고 오물거리는 손으로 내 딱딱한 가슴을 쓰다듬는데
내 입에서 나오는 말이라곤 고마워 안녕?
고장 나버린 것처럼 말이야 고마운 게 뭔지도 모르면서
그런데 그 순간에는 그 말밖에 할 수 없었지.

B10은 일어나서 파편더미들을 쌓아 올려본다.

B10 그날 처음으로 내가 고철덩어리라는 사실을 깨달았어. 빌어먹을
고철덩어리. 여기 이렇게 금방 날아가 버릴 것 같은 천사가 보드
라운 손으로 나를 찾는데 내 아가가 내 품에서 엉엉 울고 있는데
할 줄 아는 말이라곤 고마워, 안녕? 꼭 내가 그 녀석을 낳은 것만
같았어.

B10은 꼬맹이 곁으로 가 선다.

B10	하지만 첨탑이 무너져 내린 그날에, 난 난 정말 내가 고철덩어리여서 정말 다행이구나, 생각했어. 우습지만 정말이야, 내가 부모 대용이어서 정말 다행이구나– 생각했다니까? 그 높은 곳에서 첨탑과 함께 무너져 내리는데도 부서져 버리지 않았으니까 말이야
꼬맹이	그러면 네 주인은 그날 무사했던 거야? 피비도?
B10	(고개를 끄덕이며) 응, 파편들 속에서 토끼똥이 우리를 발견했어. 둘은 내 밑에서 정신을 잃은 채였는데 곧장 달려온 사람들은 그 녀석하고 피비를 업고서 마을로 돌아갔어.

꼬맹이가 B10을 쳐다본다.

꼬맹이	그러면, 너는?
B10	사람들은 내 몸도 부서진 파편더미 중 하나라고 생각한 거야 그때 난 다정한 엄마처럼 꾸며 났던 겉모양들이 전부 벗겨지고 난 후였으니까. 너희들 말로 하면 알몸이 된 기분이었어.

정적, 다시 조그맣게 파도소리가 들려온다. 꼬맹이가 여기 저기 쌓여 있는 더미들을 손으로 만져본다. B10은 웃으며 꼬맹이 옆으로 온다. 꼬맹이는 꽤나 높게 쌓인 더미를 툭툭 건드려본다. B10도 따라서 툭툭 건드려본다. 꼬맹이 더미를 확 밀어본다. 더미가 와르르 무너져버린다.

꼬맹이	금빛첨탑이 이렇게 와르르르 무너져 버린 다음에는, 그 다음에 거기 있던 다른 사람들은 어떻게 됐어? 모두들 무서웠을 거야. 어디로 가야 할지 모르게 되는 건 정말 외롭고 무서운 일이니까 그렇지?

둘은 무대 앞쪽에 나온다. 둘이 있는 곳만 빛이 있고 파편조각들이 있는

곳은 어둡다.

B10 네 말이 맞아 아가, 꽃밭에서 일하던 어른들도 심지어 그 개구지
던 비밀기지 아이들도 막상 그 거대하던 게 한번에 무너져버렸으
니 이제는 무엇을 해야 할지 아무도 몰랐지.

빛이 느리게, 바뀐다.

B10 모두들 무너져 내린 첨탑의 파편더미 위에서 그저 앉아 있었어.
아무것도 하지 못하고 더 이상 금빛첨탑도, 푸른 요정도 없는 그
땅 위에서 여전히 파도 소리만이 밤을 가득 채우고.

무대가 어두워진다, 파도소리가 점점, 거세진다.
B10이 노래를 시작한다.

B10 그런데 그때, 겁에 질린 헤머가 울음을 터트린 거야!
아아아−아아 헤머는 바다 저 깊은 곳에서도 들릴 만큼 아아아−아
아 거세게 울어댔지.
그 울음소리를 듣고 새총 쌍안경 곰탱이가 토끼똥 깡통도 모두 아
아아−아아
아이들의 손을 잡고 있던 어른들도 그제야 맘껏 울음을 터트렸어
파편 더미 위엔 더 이상 어른도 아이도 없었어
그저 울고 있는 사람들 처음 세상에 나온 아기처럼 그저 엉엉
울고 있는 사람들이 거기에 있었던 거야

꼬맹이는 B10의 몸을 쓰다듬어 본다.

꼬맹이 네 주인도 거기에 있었지?

B10이 고개를 끄덕인다, 해맑게. 어두운 곳에 불이 켜지면 소년과 피비가 그곳에 앉아 조그만 무언가를 만들고 있다.

B10 그 녀석은 그 위에서 작은 우주선을 세우고 있었어! 그리고 한참을 울어낸 다른 사람들도 뒤이어서.

빛이 퍼진다. 파편더미들 사이에 앉아 있는 가족들은 제각기 모양으로 파편조각들을 쌓아 올리고 있다.

B10 거대한 첨탑이, 금빛이 찬란하던 그 첨탑이 무너져 내린 후에도 말이야. 언제라도 무너질 수 있다는 걸 알면서도 이번에는 서로 손을 잡고서, 꿋꿋하게 모두들 이번엔 자기가 어릴 적 종이에 그렸던 자기만의 무언가 만들고 있던 거야.

B10이 소년의 곁으로 간다. 셋이서 우주선을 만든다. B10 정말 해맑게 웃는다.

B10 그렇게 얼마나 시간이 지났는지 모르겠어. 일년이 지났을까 십 년이 지났을까 언제까지라도 차오를 것만 같던 바다가 어느 날 새벽, 갑자기 고요해지더니 그 후로 아주 서서히, 원래 자기가 살던 집으로 돌아가듯이 그렇게 어딘가로 흘러가버렸어. 그렇게 우리가 살던 집이 보이고, 이전에는 보이지 않던 저 멀리의 땅까지도 다시 모습을 드러냈어.

아이들과 어른들 손을 잡고 한 명 한 명 무대를 떠난다.

B10 마지막 땅에 모였던 그 사람들도 아무 일도 없었던 것처럼 자기들이 살던 곳으로 한 명, 두 명 돌아갔어. 다들 집으로 돌아 간 거지.

소년이 피비의 손을 잡고 일어선다. B10을 오랫동안 쳐다보는 소년. 한참을 B10이 앉은 자리를 바라보다가, 떠난다.

B10 그리고 피비도, 그녀석도 우리가 살던 집으로.

B10은 계속 우주선을 쌓아 올리고 있다.
꼬맹이가 B10의 곁으로 온다.

꼬맹이 넌 왜 돌아가지 않았을까.

B10은 계속해서 우주선을 쌓아 올리고 있다.

B10 아 아 아… 뚝 이젠 하룻밤이 지나면 아 아 아 아… 뚝. 말했지? 나는 유효기간이 정해진 부모 대용 AI. 더 이상 저 녀석에게 내가 필요하지 않은 날이 찾아 온 거야. 아니 솔직히 말하면, 그날에야 나는 그걸 받아들일 수 있었던 거지. 그러니까 첨탑이 무너져 내린 그날 밤, 나도 이별을 하는 게 맞았던 거야.

꼬맹이가 B10의 딱딱한 볼을 쓰다듬어 본다.

B10 대신에 난 여기서 언제까지라도 잠을 자면서, 그 녀석을 기다리기로 했지. 언젠가 바다가 다시 차오르고, 다시 여기가 숨쉴 수 있는 마지막 땅이 되는 날이 오면 그 녀석은 피비 손을 꽉 잡고 여기로 돌아 올 테니까. (사이)

그날까지 나는 다시 자러 가야 해. 애들이 돌아오면 나는 남은 하룻밤 동안 노래를 불러 줘야지. 그 녀석 노래실력은 정말 형편없다고.

B10은 우주선을 쌓다 말고 소년이 떠나간 곳을 바라본다.

B10 애들이 떠나기 전날 밤에 나는 몰래 그 애들이 자고 있는 옆에 가서 누워 봤지. 다 큰 어른처럼 굴었지만 잘 때 보니 여전히 애기같이 자고 있더라. "잘 자, 내 아가들" 그날 나는 그 아이들 곁에 누워 노래를 불렀지. 너무 기뻐서 노래를 불렀어. 그 아이들이 깨지 않게 조용히, 울 수가 없어서 내 속에 모든 걸 태워버리듯이 그 옆에서 오랫동안 노래 불렀어.

엔딩곡이 흐른다.

막.

철창 안에 갇힌 사슴을 보고 '와, 사슴이구나' 감탄하는 어린아이를 본다.

철창에 갇힌 사슴이 이제는 그에게 감탄의 대상이라는 것이 슬프다.

그 아이가 더 어렸을 적에는, 아마 새벽의 푸른 하늘을 보고서도 바다를 떠올렸을 것이다.

그가 어미 품에 안겨 잠들던 그런 날에는, 타각, 타각 새벽 바다를 달리는 푸른 뿔의 숲을 사슴이라 했다.

다이아몬드 비

김선빈 지음

이곳은 어느 행성이자 왕국이다

행성 전체를

다스리는

왕국의 이야기다

꽃도 있고 늪도 있고

사람도 있다

어느 행성이라는 것은

지구일 수도 아닐 수도 있다는 뜻이다

천왕성이나 해왕성 같은 얼음 행성 내부에 다이아몬드 비가 내린다는 사실이 확인됐다.

오래전부터 다이아몬드 비는 이들 행성의 내부 약 8,000km 속에서 엄청난 압력 아래 수소와 탄소가 결합해 만들어진다고 생각됐다. 독일 헬름홀즈 협회가 이끄는 국제 연구진은 실제 행성 내부와 비슷한 환경을 만들어 이 같은 일이 실제로 가능하다는 것을 확인했다. 그 원리는 아래와 같다.

거대 얼음 행성의 중간층에서는 메탄이 탄화수소를 형성하고, 더 깊은 곳에서 가해지는 높은 압력과 온도에서 탄화수소는 다이아몬드 비로 바뀐다. 이때 다이아몬드 비를 형성하기 위해 충격파를 주어서 얼음 행성 내부와 비슷한 온도와 압력을 만들어냈는데, 충격파가 가해질 때는 압력이 최고치를 기록했다. 연구진들은 이 다이아몬드 비가 수천 년 동안 천천히 내려서 핵 주변에 두꺼운 층을 이루고 있을 것으로 생각하고 있다.

이번 발견은 행성 내부에서 각 구성 성분들이 어떻게 상호 작용하는지를 보여준다.

천왕성이나 해왕성에서는 실제로 다이아몬드가 수백만 캐럿에 이를 정도로 클 것으로 예상된다. 그러나 외부인인 우리가 행성 내부로 들어가서 볼 수는 없다. 때문에 위성이나 망원경을 이용한 관측이 수반되어야 한다.

■ 등장인물

왕자	이 행성에 단 하나뿐인 왕자
소년	어느 작은 준왜성에 홀로 사는 소년
여자아이	희망이 없을 때까지 희망을 놓지 않는 명랑한 소녀
의사	왕궁의 의사이자 왕자의 절친한 친구
유모	왕자를 오랫동안 보살펴온 유모
대빵 삼촌	마을의 길거리 연극패
스승	왕자의 수업을 담당하는 스승
하인들	왕궁 소속
길거리 사람들	

프롤로그

우주같이 캄캄한 어둠 속.

웅크린 채 빛나고 있는 것들이 별인지 사람인지 무엇인지 분간할 수가 없다. 그때 같은 것을 보고 있는 듯한 누군가의 목소리가 들린다.

연구원 목소리　보고합니다. 일부 행성에서 다이아몬드 비가 형성된다는 가설이 학계에서 주목을 받고 있습니다. 모의실험을 통해 거대 얼음 행성의 중간층에서 형성된 탄화수소가 다이아몬드로 바뀌는 것을 확인하였습니다만, 실제 행성의 경우 다이아몬드를 만들어낸다는 강한 압력과 온도가 어디에서 기인하는 것일지에 대해서는 아직 명확한 답을 내리지 못했습니다. 실험 결과를 토대로 가설을 검증하기 위해 실제 관측 단계로 돌입합니다. 관찰 대상 접근 시도— 관찰 대상 접근 시도—

실험실의 반복되는 기계음이 사그라들고 나면, 마치 현미경으로 확대를 하듯 이제부터 이곳에는 어느 별의 모습이 펼쳐진다.

1

이곳은 어느 행성이자 어느 왕국이다. 즉, 행성 전체를 다스리는 왕국의 이야기이다. 꽃도 있고 풀도 있고 사람도 있다. '어느' 행성이라는 것은

지구일 수도 아닐 수도 있다는 뜻이다. 그러나 지구의 과거나 지구의 현재를 떠올릴 필요는 없다.

지금은 그저 이 행성의 현재일 뿐이다.

《궁의 후원》
비가 쏟아질 것처럼 하늘이 흐리다.

왕자 내일은 비가 오려나.

한 인영이 홀로 있다. 정체는 이 왕국의 왕자.
왕자는 하루의 일과를 마치고 두꺼운 책을 든 채 자신의 방으로 돌아가는 중이다. 그러다 방으로 통하는 문 앞에 다다랐을 때 그는 걸음을 멈추고 근처의 정원 장식용 돌에 걸터앉는다.
왕자는 아무것도 하지 않고 그저 그렇게 있다. 개미집이라도 찾듯 시선은 아래를 향하고 있다. 말이 없을 뿐만 아니라 표정 또한 없어서, 누군가 이 모습을 보았다면 그를 굉장히 차분하고 내향적인 사람이라 판단했을 것이다.
그러던 중 왕자가 고개를 든다. 그는 눈을 감고 입술 모양을 동그랗게 하여 숨을 깊이 들이마시었다 길게 내쉬기를 천천히 반복하는데, 마치 담배를 피우는 것 같은 모양새다.
그때 그의 눈앞에 누군가의 형상이 드리워진다. 그의 오랜 친구이기도 한 이 왕궁의 의사이다.

의사 깜짝이야.
왕자 내가 할 소리 아냐? 너 때문에 내가 더 깜짝 놀랐다. 누군가 했네.
의사 담배를 피우고 계신 줄 알았습니다.

왕자	담배는 무슨. 나를 하루 이틀 보나?
의사	그러니까 더 놀랐죠. 하긴.
왕자	담배야 뭐 안 피우다가도 피우게 되고 피우다가도 안 피우고, 그런 거 아냐?
의사	꼭 피워보신 것처럼 말씀하시네요. 어릴 때부터 저희가 암만 꼬셔도 넘어온 적 없으셨으면서. 아니, 피우지도 않으실 거, 왕자님 계시면 어른들한테 걸리기 쉬우니까 저리 가시라고 그렇게나 말씀드렸는데 결국 걸리고 나니까 왕자님은 발 쏙 빼셨잖아요! 제가 그날 아버지한테 몽둥이로 얼마나 맞았는지 모르세요?
왕자	그랬나?
의사	와, 또 기억 못하시는 척!
왕자	진짜 기억이 안 나는 걸 어떡해. 뭐, 그랬다면 너네 혼나는 모습을 보는 재미가 쏠쏠했겠네. 억울하면 안 들키게 요령껏 좀 피우지 그랬어.
의사	겨우 열 살 좀 넘은 것들이 요령껏 피우면 그게 이상한 거거든요.
왕자	나는 담배 피우다 제일 먼저 병원신세 질 줄 알았던 네가 지금 의사 노릇을 하고 있는 게 더 이상하다.
의사	그렇게 말씀하시면 섭하죠. 제가 지금 어디에서 오는 길인데.
왕자	부모님을 진찰하고 가는 길인가?
의사	네. 그냥 정기적으로 있는 검진이요. 폐하와 황후께서는 늘 그렇듯 건강하세요.
왕자	다행이네.
의사	두 분은 여전히 금실이 좋으시던데요. 근데 폐하께서는 많이 피곤해보이시긴 했습니다. 얼마 전에 있었던 홍수 때문에 그런가, 최근 들어 특히나 과로하시는 것 같아서 걱정이에요.
왕자	요즘 부쩍 신경 쓸 일이 많으시긴 했지.
의사	얼마 뒤의 왕자님 모습이겠네요. 그리고 보니 곧 세자 책봉식이

죠? 이제 한 한 달 남았던가.

왕자 의례적인 식이지 뭐. 어차피 왕자는 나 하나라 이어받을 사람도 나 하나니까.

의사 잘해내실 겁니다. 온 왕실과 백성들의 기대가 어마어마하다고요. 그거 들으셨어요? '왕자가 나라를 잘 보살피면 그 왕국에 다이아몬드 비가 내린다'는 전설이 요즘 저잣거리에서는 다시 회자 되고 있는 거요.

왕자 진짜? (사이) 왕자가 아니라 왕 아닌가?

의사 그런가? 왕이면 어떻고 왕자면 또 어때요. 그런 얘기가 왕자님을 두고 다시 나오고 있다는 게 중요한 거죠. 물론 현재 폐하께서도 훌륭하시지만, 왕자님께서는 어릴 때부터 영특하기로 유명하셨잖아요. 게다가 500년 만에 저 난쟁이별이 우리별과 가까워지고 있대요. 이건 정말 범상치 않은 거라고요. 그래서 사람들이 왕자님께서 다이아몬드 비를 내려주실 거라고 기대하나 봐요.

왕자 에이, 무슨. (괜히) 다이아몬드 비가 내리면 사람들 다 맞아죽는 거 아냐? 엄청 아플 걸? 그거 내려도 별로 안 좋을 것 같은데.

의사 전설이라는 걸 알면서도 한번 믿어보는 거죠. 굶어죽는 것보단 다이아몬드에 맞아 죽는 게 낫지 않겠어요? 아무래도 이번 홍수의 피해가 컸던 탓에 더욱 간절한 거겠죠. 그러고 보니 말이 왕국이지, 이젠 이 행성의 공식적인 세자가 되시는 거네요. 여긴 왕국이 하나뿐이니까.

왕자 그러게. 다른 왕자들은 어릴 적에 동화책에서 본 것밖에 없어서 좋은 왕자가 된다는 게 어렵긴 하다.

의사 그건 그렇겠네요. 아, 이건 어떠세요? 왕자님이 다이아몬드 비를 내리게 하는 왕자 이야기를 쓰시는 거예요! 책봉식 날까지 동화를 한 편 만드셔야 하잖아요.

왕자 어어. 그렇지.

의사	그건 정말 좋은 것 같아요. 왕자가 세자가 될 때 이 행성의 아이들을 위해 왕자와 관련된 동화를 써내는 거요. 저희 같은 사람들이야 왕자의 삶이 어떤지는 알지 못하니까요. 제 여동생은 초대 임금님께서 쓰셨던 〈행복한 왕자〉를 아직까지도 그렇게나 좋아해요. 감동적이면서도 마음이 아프다구요.
왕자	그건 나도 좋아하는 동화지. 네가 제일 좋아하는 건 뭔데?
의사	저는… 왕자님이 쓰신 동화요.
왕자	무슨, 아직 쓰지도 않은 걸 가지고.
의사	폐하께서도 기대를 많이 하고 계시던 걸요?
왕자	내가 그런, 좋은 동화를 쓸 수 있을까 모르겠다.
의사	걱정 마세요. 왕자님은 잘 하실 거예요. 왕자님이야 성실하고 책임감 있으신 걸 온 세상이 다 아는 걸요. 전 저희 집 하나 건사하는 것도 쉽지 않은데.
왕자	왜. 무슨 일 있었나?
의사	아니 뭐, 큰일은 아니에요. 이집 저집 진료 다녀보면 워낙 별의 별 일들이 많아서 저희 집이 딱히 특별하단 생각도 안 들거든요. 물론 그렇지 않은 집도 많겠지만, 제 직업이 또 아픈 곳만 들쑤시는 일이다 보니.
왕자	그래?
의사	전 다음 진료 때문에 이만 가볼게요. 입술을 보니 조금만 더 오래 밖에 계시면 감기에 걸리실 거예요. 그러니 왕자님도 이만 들어가세요. 좋은 동화 기대할게요!

사라지는 의사의 뒷모습을 바라보다가 왕자가 답답한 듯 가슴을 치며 방으로 들어간다.

《왕자의 방》

왕자의 방이라고 해봤자 딱히 별다를 것은 없다. 다만 다른 집에는 없을 법한 커다란 거울이 있다는 것과, 그래도 일반 집들보다는 방 하나의 크기가 넓다는 점. 유모는 지금 그 넓은 방을 청소하느라 여념이 없다.

유모　오셨어요?

왕자　응, 방금.

유모　고생하셨어요. 동화는 잘 쓰고 계시죠? 수업도 중요하지만 이번 책봉식 때는 동화도 중요, (말을 하다가 책을 아무 데나 던져두는 왕자를 발견한다) 왕자님. 책은 저쪽이요.

왕자　아. 응.

유모　(걸레질을 하며) 아유 도대체 어떻게 된 게 아침에 청소한 방이 그새 이렇게나 더러워질 수 있는지. 차라리 돼지우리를 청소하는 게 낫겠네, 아주 그냥.

왕자　안 그래도 치우려 했어.

유모　어련하시겠어요.

왕자　근데 유모,

유모　또 말 돌리시는 것 좀 봐. 이러니 내 속이 터져 안 터져.

왕자　내 예동이었던 그 의사선생 알지.

유모　(돌변한다) 어머, 섬섬옥수요?

왕자　뭐?

유모　그 섬섬옥수 선생님 말씀하시는 거죠? 그 분은 어쩜 그렇게 손이 뽀얗고 고운지 몰라요. 지난주에 제가 무릎이 아파서 진찰을 받는데 글쎄 손만 닿아도 아주 몸이 녹아내리면서 아픈 게 싹 낫는 것 같더라니까요. 어쩜 머리도 좋은데 생긴 것도 그렇게 잘생겼는지, 내가 20년만 젊었어도 어떻게 한번 해봤을 텐데. 그런데 그 선생님은 왜요?

왕자　혹시 요즘 집에 무슨 일이 있나?

유모 음, 잘은 모르지만 최근에 부모님이 이혼하니마니 했다나 봐요. 몇 년 전부터 사이가 좀 안 좋으셨대요. 근데 그때 여동생이 거의 발작을 일으켰다고 하더라구요. 원래 우울증이 좀 있었대요. 참 딱하게 됐죠. 그래서 눈이 그렇게 꽃사슴마냥 깊-었나 봐요.

왕자 난 왜 처음 알았지.

유모 저도 자세히는 몰라요. 그렇지만 그 선생님, 동년배 청년들과 다르긴 달라요. 의젓하잖아요. 듬직하구. 일찍 철이 들어 그런가. 그런 일이 있었는데도 항상 밝고 싹싹한 걸 보면 참 대단하다니까요. (왕자의 방구석에 처박혀 있던 양말을 발견한다) 번듯하게 자라신 우리 왕자님은 아직까지 방 정리 하나 제대로 못 하시는데.

왕자가 부러 크게 웃으며 유모의 손에서 양말을 가져간다.

왕자 실수지 실수. 이제야 찾았네. 내가 제일 좋아하는 양말인데 한 짝밖에 없어서 여태 못 신고 있었잖아. 역시 유모가 최고야.

유모 (같은 양말의 나머지 한 짝을 들어 보인다)

왕자 (유모에게서 양말과 걸레를 뺏어든다) 청소 뭐가 또 남았어? 거울은 아직 안 닦았지? 내가 깨끗하게 닦을게.

유모 아니 방바닥 닦던 걸레로 거울을 닦으시면,

이미 왕자는 거울을 닦아버렸고 거울은 얼룩졌다. 걸레의 구정물과 함께 정적이 흐른다.

유모 왕자님, 왕자님은 그냥 아무것도 하지 마시구 가서 동화나 쓰세요. 그게 도와주는 거예요. (왕자에게서 걸레를 뺏는다) 그렇게 매일 아침마다 광나게 닦아두면 뭐해, 아유 속 터져 정말! 이러니 위엣분들이 보시곤 청소를 안 한 줄 아시지, 아이고 아이고.

왕자 아이, 유모. 이정도 얼룩 가지고 뭘 그래. (옷소매를 끌어다 거울을 다시 닦는다) 이것 봐, 다시 깨끗해졌지! (거울을 보며) 아우, 훤칠하네.

유모

왕자 거울아 거울아, 이 세상에서 누가 제일 잘 생겼니? 나라는데? 하하하하하!

유모

왕자 (유모의 눈치를 보다가) 거울아 거울아, 이 세상에서 누가 제일 예쁘니? (더 과장해서) 유모라는데??!

유모 얼른 옷 벗어주세요. 빨아 둘 테니.

왕자 응. 고마워.

유모 이제는 정말 성숙하게 행동하셔야 합니다, 아시죠.

왕자 알아. 내가 장난 좀 친다고 속까지 철없는 건 아니다.

유모 제 눈에 왕자님은 아직도 어린 아이십니다.

왕자 유모, 아무래도 유모가 날 너무 어릴 때부터 봐서 자꾸 깜빡하는 것 같은데… 나 왕자야.

유모 얼른 가셔서 다른 빨랫감들도 가져오세요.

왕자 응.

유모 양말도 다시 갖고 오시구요!

왕자 응.

유모 청소는 제가 할 테니까 동화에 좀 집중하세요.

왕자 네.

유모가 빨랫감들을 가지고 방을 나가면 넓은 방에 왕자만 혼자 남는다. 왕자는 유모의 말대로 동화를 쓰려 책상에 앉아보지만 도저히 집중이 되지 않아 머리를 헝클인다.

거울에 비친 제 모습이 왠지 볼품없어 보인다.

2

흐리던 하늘에서는 기어코 물방울이 한두 방울씩 떨어지더니 비가 꽤나 세차게 내리기 시작한다. 왕자는 어제와 같이, 다만 어제와 다른 두꺼운 책을 들고 방으로 돌아가는 중이다. 우산을 든 하인이 왕자의 옆을 열심히 쫓는다. 우산은 눈에 띄게 왕자에게로 기울어져 있다.

왕자는 생각이 많아진다. 방금 전 경연 수업에서 들었던 매서운 공격의 말들과, 세자 책봉식을 앞두고 요 며칠 들었던 다이아몬드 비에 대한 전설이 자꾸만 귀에 아른거리는 것만 같다.

왕자는 잠시 걸음을 멈춘다.

왕자 (사이) 비를 좀 맞고 싶으니, 우산을 잠시 치워주면 안 될까?
하인 죄송하지만 그건 안 됩니다.
왕자 그래… 그럼 얼른 방으로 돌아가자.

후원을 지나 실내에 도착하면 우산을 들고 있던 하인은 우산을 접고 걸음을 물린다. 방으로 돌아온 왕자는 답답했던 겉옷을 벗어 걸어두고 이번엔 진짜로 동화를 쓰려 책상에 앉지만 마음처럼 되지 않아 거울 앞으로 다가간다.

왕자 (거울에 비친 자신의 모습을 바라본다) 이렇게 하면 왕자가 둘인가. 거울아 거울아, 넌 내 마음을 아니?

왕자는 한숨을 내쉰다.
그때, 방 어디선가 한 여자아이가 나타나 방을 몰래 빠져나가는 모습이 거울에 딱 비친다.

왕자 (경계한다) 뭐야! 누구야.

여자아이 아, 그. 안녕하세요.

왕자 너 누구야.

여자아이 아니, 전 수상한 사람이 아니라,

왕자 묻는 말에 대답해.

여자아이 전 편지를 가져다드리러 왔어요. 진짜예요!

왕자 편지?

여자아이 네, 이것 보세요.

여자아이가 가방을 열어 속을 보여주는데 그곳엔 정말 편지 하나만 달랑 들어있다. 가방마저도 잔뜩 낡은 것이다.

왕자 근데 왜 여기에 숨어있었지?

여자아이 그게, 전 이렇게 넓은 집은 진짜 태어나서 처음이라서요. 그래서 편지를 전해드리러 임금님께 가다가 길을 잃었어요.

그때 여자아이의 배에서 꼬르륵 소리가 울린다.

여자아이 (배를 움켜쥔다)

왕자는 그제서야 경계심을 푼다.

왕자 그렇구나. 그런데 배가 고프니?

여자아이 아, 네. 집에 물난리가 나서요, 먹을 수 있는 게 없어졌어요.

왕자 그래? 아. 잠시만.

왕자는 책장 아래에서 간식 하나를 꺼낸다.

왕자 이거 우리 유모가 숨겨둔 건데, 먹을래?

여자아이 (주저하다가) 감사합니다.

여자아이는 왕자가 건네준 간식을 바로 먹지 않고 가방에 넣는다.

왕자 그거 진짜 맛있는 건데. 왜 안 먹니?

여자아이 집에 동생이 혼자 있는데 동생도 며칠간 거의 못 먹었거든요. 그
래서 동생 가져다 주려구요.

왕자 그렇구나. 그러면… (책장에 숨겨진 간식을 모두 꺼내온다) 이거 다
가져가.

여자아이 이걸 저에게 다 주셔도 돼요? 누가 숨겨둔 거라고 하셨잖아요.

왕자 유모가 가끔 신경질적이어서 그렇지 좋은 사람이야. 괜찮아, 괜
찮아.

여자아이 와… 감사합니다. 동생이 엄청 좋아할 것 같아요. 역시, 이곳은 행
복한 궁이라는 말이 맞았네요.

왕자 행복한 궁?

여자아이 네, 사람들은 여길 행복한 궁이라고 부르거든요. 저도 이런 곳에
서 한 번만 살아봤으면 좋겠어요.

왕자 언젠가 그럴 수 있지 않을까?

여자아이 에이, 아닐 걸요? 행복만 있는 곳에서 사는 건 쉽게 되는 일이 아
니던데요. 아! 그런데 대빵 삼촌이 그런 말은 한 적 있어요, 지금
왕자님이 세자가 되시고 또 왕이 되신 후에 어쩌면 다이아몬드 비
를 내려주실지도 모른다구요. 그러면 행복해질 수도 있대요.

왕자 여기나 저기나 죄다 다이아몬드 비 타령이네.

여자아이 네?

왕자 아, 아니야. 그런데 이곳은 함부로 들어오면 안 되는 곳이야. 들키
면 큰일이 날 수도 있어. 이제 곧,

그때 유모가 노크를 하고 들어온다. 두 사람 모두 노크 소리에 놀라는데, 왕자가 빠르게 정신을 차리고 아이를 숨겨준다.

유모 식사하실 시간이에요!

왕자 어. 옷만 갈아입고 금방 나갈게.

유모 그러세요.

유모가 방문을 닫고 나가… 려고 하다가 다시 문을 벌컥 열고 들어온다. 그리고는 왕자를 심상치 않은 눈빛으로 쳐다본다.

왕자 왜, 왜 그렇게 보고 그래?

유모 (사이) 양말은 꼭 벗어서 제자리에 두세요.

왕자 알겠어.

유모는 섬뜩하게 웃고 진짜로 방을 나간다. 유모가 나가고 나면 여자아이가 다시 숨겼던 몸을 드러낸다. 두 사람은 웃음을 터트린다.

왕자 봤지? 특히나 저 유모는 궁 안에 있는 모든 사람의 얼굴을 다 알고 있어.

여자아이 그러면… 저는 이 편지를 임금님께 드릴 수 없는 건가요?

왕자 그렇지만 임금님의 방에 직접 찾아가는 건 너무 위험해. 도대체 그게 무슨 편지이길래 그러니?

여자아이 그건… 알려드릴 수 없어요. 하지만 임금님께는 꼭 전해드려야 해요.

왕자 내가 임금님을 잘 아니까, 너 대신 너의 편지를 임금님께 전해드릴게.

여자아이 정말요? 약속해주시는 거예요?

왕자　　그럼. 정 못미더우면 새끼손가락이라도 걸까?

여자아이　아뇨. 지켜주신다고 하셨으니까 새끼손가락을 걸지 않더라도 지켜주시겠죠. (가방에서 편지를 꺼내 왕자에게 건넨다) 여기요! 고맙습니다.

왕자　　그래. 근데 여긴 어떻게 들어온 거야? 궁을 감시하는 경비병들이 많았을 텐데.

여자아이　여기는 다들 바쁘게 움직이고 계셔서 저도 바쁘게 움직이고 있으면 그분들처럼 무슨 일이 있겠거니 하던데요. 생각보다 어렵지 않았어요!

왕자　　하지만 다시 나가는 건 쉽지 않을 거야. 지금 시간이면 왕궁의 경비가 가장 삼엄할 때거든.

여자아이　그럼 전 어떡하죠? 얼른 가서 동생과 이걸 나눠먹어야 하는데…

왕자　　실내복도 쪽으로 가지 말고. 바깥 후원 길을 따라가면 들키지 않고 나갈 수 있을 거야. 혹시 그래도 누군가가 널 붙잡으면… 내가 준 간식들을 보여주면서 유모의 심부름 중이라고 이야기 하렴! 그럼 아무도 너를 의심하지 않을 거야.

여자아이　와! 알겠어요. 그럼 전 얼른 가볼게요. 제 편지는 아저씨가 임금님께 전해준다고 하셨으니까요.

왕자　　아저씨?

여자아이　네 아저씨, 제가 나중에 궁에 또 오게 되면 그땐 임금님의 답장을 꼭 전해주셔야 해요!

왕자　　어, 그래.

여자아이는 가려던 길을 돌아와 왕자에게 여태껏 중에 가장 은밀하게 귓속말한다.

여자아이　그, 아저씨가 저를 위해 약속해주셨으니까 저도 특별히 알려드리

는 건데요.

왕자 (귀를 기울인다)

여자아이 초면인 사람한테 다짜고짜 말을 놓는 건 실례예요. 상대가 더 어리더라두요. 그리고 나이가 더 많은 사람한테 존댓말로 예의를 갖추는 건 당연한 거구요. 예전에 저희 엄마가 삶이 가난하더라도 사람이 지킬 건 지켜야 한다고 가르쳐주셨거든요. 아저씨 그거 안 고치시면 언젠가 임금님 같은 높으신 분들한테 혼이 날지도 몰라요!

왕자는 당황스럽다.

여자아이 전 이제 진짜 가볼게요. 안녕히 계세요! 임금님께 꼭, 꼭 전해주셔야 해요!

왕자 그래… (뒤늦게) 저기, 우산이라도,

여자아이는 왕자의 말이 채 끝나기도 전에 다시 하인들 사이로, 문 밖으로, 그리고 빗속으로 사라진다. 비를 맞으며 사라지는 여자아이를 한참 동안 바라보는 왕자.

왕자 그나저나 무슨 편지길래 저렇게 꼭 전해드리라고 하는 거지?

편지에서 생각지 못한 묵직한 무게가 느껴지고, 작은 알맹이들이 흔들리는 소리가 난다. 편지에서 무언가 소리가 난다. 왕자, 편지를 흔들어 본다. 소리가 난다. 왕자는 고민하다가 조심스럽게 편지를 여는데 편지에서 모래가 후두둑 떨어진다. 모래 사이에서 편지를 꺼내어 읽는다.

왕자 뭐야 이거! 모래잖아? 어디 보자… 안녕하세요, 임금님. 저는 지

금 수도 강변의 모래별 마을에서 동생과 단 둘이 살고 있어요. 이번 홍수 때문에 엄마랑 헤어지게 됐는데 엄마랑 도무지 연락이 닿지 않아요. 그래서 제가 일을 하고 돈을 벌어 동생을 보살피다보니 엄마를 찾는 일이 쉽지가 않아요. 비는 여전히 예고도 없이 자주 내리는 탓에 일을 나갔다가도 비에 쫄딱 젖어 빈손으로 돌아오는 날은 많아졌구요. 그럴 때마다 대빵 삼촌이 꼬옥 안아주면서 위로해주시긴 하지만, 그것만으로는 도저히 생활을 이어갈 수가 없어요. 물론 양말 인형은 밖에 나가지 않고도 할 수 있긴 한데 꼬박 이틀을 만들어야 겨우 저희 둘의 하루 끼니를 채울 수 있는 정도거든요. 그러니까 임금님께서 저희 엄마를 좀 찾아주시면 안 될까요? 이 모래는 저희 마을에만 있는 별모래라서, 엄마가 이 별모래를 보면 저를 알아볼 수 있을 거예요. 간절히 부탁드릴게요. 감사합니다.

왕자는 여자아이의 편지를 읽다가 거울로 자신의 모습을 응시한다. 그리고 잠시 상상을 시작하면 거울 속에 왕자가 상상하는 모습이 펼쳐진다.

일을 마치고 해변을 따라 집으로 돌아가는 여자아이. 아이와 같은 공간에서 그 모습을 지켜보고 있는 왕자. 그런데 갑작스럽게 하늘에서 비가 쏟아지기 시작한다. 여자아이가 머리를 손으로 막으며 급히 달려가면 길의 끝에는 아이의 이웃 삼촌과 어린 동생이 우산을 들고 마중 나와 있다.
그 모습을 부럽게 바라보다보니 어느새 여자아이처럼 비에 쫄딱 젖어버린 왕자.
하얗게 질린 입술.
몸이 떨리기 시작하는 그때, 어디선가 나타나 왕자를 감싸는 수건과 걱정스런 눈빛들…

유모 (노크를 하고 들어온다) 왕자님, 아유 이 모래는 또 뭐야!! 이번엔 또 어디서 뭘 하다 오셨길래 방안이 모래밭이에요, 아이고!!!!

왕자 이건, 이건 나 아니야! 생각을 해봐, 내가 어디서 이런 걸 끌고 왔겠어. 방금 수업 듣고 온 걸 뻔히 알면서!

유모 정말요?

왕자 당연하지!

유모 (여전히 의심스럽게 쳐다보다가) 도대체 이런 게 왜 여기 있는 거람. 그나저나 금방이라더니 왜 나오시질 않으세요?

왕자 아, 좀 피곤해서. 잠시 눈을 붙이고 있었어.

유모 또 경연 수업 때문에 기운이 빠지셨어요?

왕자 신하들은 꼭 경연 수업만 기다리는 것 같다. 얼마나 매섭게 공격하는지 몰라.

유모 그래도 다 왕자님을 위한 거예요, 아시죠? 왕이 되시면 더 날선 공격들도 많아질 텐데요.

왕자 암만 그래도 적당히 살살 하는 법이 없다니까.

유모 그들이 거세게 공격할수록 왕자님은 더 크게 이길 수 있는 거 아니겠어요. 근데 손에 쥐고 있는 그 편지는 무엇이에요? 어머 어머, 설마 우리 왕자님,

왕자 설마는 무슨. 호들갑 좀 떨지 마.

유모 알겠어요. 지켜드릴게요.

왕자 지켜주기는 무슨. 그런 거 아니라니까. (사이) 그런데 유모.

유모 필요한 게 있으세요?

왕자 유모는 내 어릴 적이 기억나?

유모 당연히 기억나죠. 왕자님은 기억나지 않으세요?

왕자 응. 난 어릴 적 기억이 거의 없다? 뜨문뜨문 기억나.

유모 원래 행복한 유년시절을 겪은 사람은 어린 시절에 대한 기억이 잘 없대요.

왕자 내가 행복했나?

유모 왕자님 속이야 저도 정확히는 모르지만 아주 명랑하시긴 했어요. 부모님의 사랑도 많이 받으셨고, 부족할 것 없는 곳에서 자라셨으니까요.

왕자 내 어릴 적 이야기를 해줘.

유모 어릴 적 이야기요? 음.

왕자 내가 슬퍼했다거나, 내가 막 울었다거나.

유모 슬퍼하거나 울었던 거요? (혼자 웃음을 빵 터트린다) 황후께서 손톱을 깎아주시면서 '슬플 땐 손톱이 자라고 기쁠 땐 발톱이 자란단다'라고 하셨더니 발톱은 깎지 않겠다고 손톱만 깎으시곤 홀랑 도망가셨잖아요. 그리곤 그날 몰래 잠행을 나가겠다고 월담하시다가 발톱이 부러져서는 엉엉 울면서 돌아오셨죠. 그땐 참 귀엽기라도 하셨는데. 이런 이야기들을 가지고 동화로 써보시는 건 어때요?

왕자 내 어린 시절은 별거 없었구나.

유모 별거 없었긴요, 귀여운 일화가 얼마나 많았는데요. (방문을 열려다 말고) 아, 그런 일은 있었어요. 왕자님과 수업을 듣던 반 아이 중 하나가 죽었던 일이요. 그 아이 부모님이 아이들을 차에 태우고 바다로 뛰어들었는데 신문에 실릴 만큼 큰일이긴 했어요. 근데 그땐 워낙 어리실 때라 일부러 다들 그 친구가 이사 갔다고 둘러댔죠.

왕자 (사이) 아 맞아. 그런 일이 있었구나. 몇 년 후에야 어디서 들었어, 실은 이사 간 게 아니라 그런 일이 있었다고.

유모 궁이 워낙 비밀이 없잖아요. 아버지의 희귀병이 자식들한테 유전돼서 가족들이 많이 힘들어했대요. 결국 알긴 아셨을 거라 생각은 했지만 왕자님께서 바다에 가도 별 말씀이 없으시기에 잊으셨나 보다 했죠.

왕자	그 아이 성이 독특했는데. 양씨였거든. 그래서 유치하게 놀렸었어. 양탄자였나? 엄청 친하진 않았지만.
유모	어릴 때 얼마나 짓궂으셨는데요.
왕자	그랬구나. (표정을 바꾼다) 근데 비가 많이 내리네.
유모	그러게요. 요즘 비가 유별나게 오는 걸 보니 진짜로 다이아몬드 비가 내리려나?
왕자	아, 유모!
유모	장난이에요.
왕자	유모까지 진짜.
유모	뭘 그리 날을 세우고 그러세요. 다들 말은 그리 해도 전설은 전설뿐인 줄 다 압니다. 그리고 이런 소문이 돌아서 기분 나쁠 게 뭐 있겠어요, 그만큼 왕자님께서 잘하고 계시다는 증거인데.
왕자	됐어. (사이) 비나 흠뻑 맞고 싶다. 시원하게.
유모	맞고 오세요.
왕자	진짜?
유모	네 그럼요. 그 대신 하인들은 폐하께 맞아죽겠지요, 뭐.
왕자	아, 뭐야. 아까 그 여자아이는 궁엔 없는 게 없지만 안 되는 게 더 많다는 걸 아마 모르겠지?
유모	얼른 나오세요. 식사가 다 식겠어요.
왕자	응. 금방 나갈게.

왕자는 자신의 손에 있는 편지를 유모에게 전해주려는데 유모는 이미 방을 나가고 없다. 잠시 고민하던 왕자는 편지를 주머니에 넣고 방을 나간다.

《인터루드-1》
왕자의 방이 텅 비어있는 때.

마찬가지로 텅 비어있는 자신의 행성에서 왕자의 거울을 바라볼 수 있는 곳을 찾아 바닥에 X자 표시를 긋는 소년.

3

왕자가 수업을 듣고 있다. 왕자의 맞은편엔 나이가 지긋한 노인이 앉아 있다.

스승 왕자님!!

왕자 네, 네 스승님…

스승 3일 후가 책봉식 때 공개할 동화의 중간 점검날인 건 아시지요?

왕자 예, 알지요 스승님.

스승 그래서 1차 점검하기로 해놓고, 저번에도 준비가 안 되었다고 하셔서 한 번 미뤄드렸지요?!!

왕자 그, 쓰긴 썼는데 아직 확실히 마무리를 짓지 못해서 그렇습니다.

스승 (흥분을 좀 가라앉힌다) 어떤 글이든 자신의 이야기에서 시작하셔야 맺음이 깔끔한 법이지요! 진정성 없는 글은 독자를 감동시킬 수 없어요.

왕자 저의 이야기를 쓰면, 사람들은 그 이야기를 읽고 저를 판단하는 거 아닌가요?

스승 오오 그렇지요. 이야기 안에는 이야기를 쓰는 사람이 담기는 법이거든요. 그, 〈개구리 왕자〉를 쓰셨던 세자께서는, 이게 참 실례되는 말이지만, 진짜로 개구리를 닮았었지요…

왕자 전 못 쓰겠어요 스승님.

스승 이게 다 잘 쓰려고 해서 그런 겁니다, 왕자님!

왕자 아니 그게 아니라,

스승 너무 어렵게 생각마시고 주변을 둘러보세요! 그러면 쓸 것들이 얼마든지 있답니다. 예컨대 3대 선왕께서는 500년 만에 마주친다는 어떤 별과 자신이 어릴 적 그리셨던 그림을 가지고 동화를 쓰셨어요. 그분은 그 별에 B612라는 이름을 붙이셨죠. 그러니 어렵게 생각하지 않으셔도 됩니다. 아시겠어요?

왕자 네.

스승 그럼 다음 수업 때 뵙지요. 그때까진 꼭 동화를 쓰셔야 합니다.

왕자와 스승은 자리에서 일어나 공손히 맞인사를 한다.
스승이 나가고 나면 왕자는 머리를 싸매고 고민한다.

왕자 이대로 동화를 쓴다면 세상 사람들은 내가 마냥 행복한 줄로만 알 거 아냐. 내 이야기 중에 슬프거나 안타까운 이야긴 없으니까. 그래. 잊고 있었지만 양탄자의 일이 있긴 하지. 물론 이런 걸로 동화를 쓸 수 없긴 하지만,

왕자는 거울 앞으로 다가간다.

왕자 (사이) 나에게도 이런 일이 있었다는 걸 만약 알게 된다면 사람들은…

왕자는 아까처럼 상상을 시작하려 한다.
마치 젖은 왕자를 닦아주던 것처럼, 위로의 손길들이 나타나 왕자를 감싸 안으려던 순간 왕자는 스스로 화들짝 놀라 거울에서 한 발 물러난다.

왕자 내가, 내가 지금 무슨 생각을 하는 거야. 정신 차리자. 정신 차려.
(스스로 다잡는다) 난 동화를 써야 할까? 그치만 행복한 이야기는
쓰기 싫어. 어떡하지. 거울아, 거울아. 난 어떻게 하면 좋을까?
응? 대답 좀 해봐.

왕자는 한숨을 쉬며 거울에서 물러서는데, 거울에서 자신의 모습이 보이
지 않게 될 즈음 거울 속에 한 소년의 모습이 나타난다.

소년 (용기내서) 안녕.
왕자 뭐야!

왕자는 방금 전보다 더 놀라며 주위를 살피지만 주위엔 아무도 없다.

왕자 아무도 없는데…
소년 (다급히) 안녕!
왕자 어어! (거울 속의 소년을 발견하지만 자신의 눈을 믿을 수 없다) 또 내
상상인가?
소년 아니야! 난 가짜가 아니야. 진짜야. 심지어 난 널 종종 지켜봤어.
왕자 넌 뭐야? 네가 뭔데 말을 하는 거야?
소년 대답하라며. 그래서 대답한 건데…
왕자 뭐? 넌 누구야?
소년 난 왕자야.
왕자 왕자라고?
소년 너도 왕자잖아. 맞지?
왕자 무슨 소리야. 우리별에 왕자는 나 한 명뿐이야.
소년 나도 알아.
왕자 그러니까 넌 누구야?

소년　나도 왕자라니까. 다만 다른 별에 살고 있을 뿐이지.

왕자　근데 어떻게 거울에 네가 비치는 거야?

소년　그야 거울이니까 그렇지! 아까 그 선생님이 이런 건 안 가르쳐줬어? (소년은 그림까지 그려가며 왕자에게 설명한다) 그러니까, 이렇게 거울의 입사각과 반사각이 같은 두 지점에 위치하면 두 사람은 일직선상에 있지 않아도 거울을 통해 서로를 볼 수 있어. 지금 너랑 나처럼!

왕자가 창문을 열고 밤하늘에서 소년의 별을 찾아보지만 쉽지 않다.

소년　그렇게는 나를 찾을 수 없을 거야. 밤하늘엔 별이 너무 많잖아! 거울에 비치는 것보다 훨씬.

왕자　그럼 우린 왜 오늘 처음 만난 거야?

소년　항상 볼 수 있는 건 아냐. 내가 있는 별과 네가 있는 별이 공전 궤도에서 가까이 마주쳤기 때문에 볼 수 있는 거지. 500년 전에도 너희별과 우리별이 마주쳤다는 기록은 있던데, 흠. 어쨌든, 보름 정도는 이 거리가 유지될 거야. 그러니까 보름 정도는 우리가 만날 수 있어!

왕자　그럼 지금 우리가 대화는 어떻게 할 수 있단 거야? 목소리가 들리기엔 너무 멀잖아! (혼자 넘겨짚는다) 사실은 거울로 위장한 자객 아

냐? 날 위협하려고?

소년 (벽에 그린 낙서를 손으로 문질러 지운다) 음, 자객이 뭔지는 모르겠지만, 입모양을 보고서 그 사람이 무슨 말을 하는지 알고 있으면 그 목소리를 찾는 건 어렵지 않아. 넌 지금 내 입모양을 보고 아주 미세한 별소리 사이에서 작은 내 목소리를 찾아낸 거야!

왕자 그럼, 넌 정말 왕자야?

소년 응. 난 우리별의 왕자야. 여기에도 궁이 있고, 또 없는 물건이 없거든. 내가 만든 건 아니지만.

왕자 그럼 너도 왕이 되겠네?

소년 아니, 난 왕이 되진 않아.

왕자 왜?

소년 우리별엔 나밖에 없으니까. 예전엔 누가 살았던 것 같긴 한데.

왕자 그게 무슨 왕자야. 왕이 되어야 왕자인 거지.

소년 왕이 되어야 왕자라고? 난 다스릴 사람들이 없는데… 아, 그치만 넌 내 목소리가 들리지 않더라도 입모양만 보고도 나의 말을 알아들을 수 있을 걸? 왜냐하면, 우리 둘 다 왕자이고, 그래서 나는 너를 이해할 수 있는 유일한 사람일 테니까.

왕자 믿진 않아.

소년 까탈스럽기는. 그럼 내가 뭐 하나 맞혀볼까?

왕자 좋아.

소년 너 지금 많이 아프지?

왕자 내가? 전혀.

소년 인정하지 않으면 더 뾰족뾰족해지고 날카로워질 거야.

왕자 무슨 소릴 하는 거야.

소년 휴. 들떠서 말을 너무 많이 했어. 누구랑 대화를 해본 건 네가 처음이거든!

소년은 기쁘면서도 조금 지쳐 보인다. 왕자는 그런 소년을 보다가 뒤돌아버린다.

소년 어디 가?
왕자 아무래도 오늘 피곤해서 허깨비를 보는 것 같아서.
소년 어어… 아닌데, 난…

왕자는 거울을 등지고 책상에 앉는다. 그러나 무언가 잘 풀리지 않는지 곧 불을 끄고 눕는다.
소년은 어두워진 왕자의 방에 자신도 거울이 보이는 곳을 떠났다가 마치 무언가를 두고 간 사람처럼 다시 모습을 드러낸다.

소년 잘 자.

왕자에게선 답이 없지만 인사를 건넨 후 이번엔 정말로 거울 속에서 소년의 모습이 사라진다.

4

아침과 정오 사이. 평소와 달리 조금 요란스럽다.
침대에는 왕자가 누워있고, 그를 의사와 사람들이 둘러싸고 있다.

유모 제가 왕자님을 깨우러 들어왔는데 아무래도 열이 좀 있으신 것 같아요. 그게 별거 아닌 줄은 알지만, 원체 아픈 적이 없던 분이

셔서요.

의사 (열을 잰다) 열이…

유모 우리 왕자님이 암만 아파도 여지껏 수업 한 번 빠진 적이 없으신 분인데요, 오늘은 아프시다고 수업도 못 갔어요 선생님. (거의 오열 직전이다) 이거 정말 큰 문제 있는 거 아닌가요?

의사 그래요? 제가 알기로도 절대 수업을 빠지실 분이 아니신데… 진찰을 한번 해볼게요. 자, 아 한번 해보세요.

왕자 아. (입을 벌린다)

유모 왕자님, 어디 조금이라도 아프신 데가 있으면 섬섬옥수 선생님께 바로 말씀드리셔야 해요.

왕자 응.

의사가 왕자를 진찰한다.

의사 열은 36.9도밖에 안 되는,

유모 (쓰러질 듯 경악한다) 36.9도요? 정상체온이 36.5도 아닌가요?

의사 네, 그렇죠, 36.9도 씩이나죠… 왕자님, 여기저기 눌러볼 건데 혹시 아픈 곳이 있으면 말씀해주세요.

왕자 응, 알았어.

의사 눌러볼게요.

의사는 엄지손가락으로 왕자의 복부 이곳저곳을 꾹꾹 눌러본다. 사람들은 왕자의 반응에 집중한다.

의사 여기를 누르니까 어떻습니까, 아프세요?

왕자 아니, 거긴 괜찮은데. (의사가 다른 곳을 누른다) 아아, (눈치를 살피다가 좀 더 크게 소리 지른다) 아아— 좀 아픈 것 같애, 많이…

의사 여기가 아프시단 거죠… 얼마나 아프세요? 살이 찢어지는 느낌이
 세요?

왕자 어, 좀 많이 거슬릴 만큼 아프고…

의사 뾰족한 걸로 막 찌르는 것 같고?

왕자 맞아, 딱 그런 느낌이야.

유모 많이 아프세요 왕자님? (이젠 오열한다) 아이고 왕자님, 이게 다 제
 탓이에요. 그깟 양말이 뭐라고 왕자님을 그렇게 구박하고, 가뜩이
 나 신경 쓸 게 많으신 분인데 아이고오.

왕자 난 괜찮아 유모. (과장되게 기침한다)

유모 그래서 선생님, 진찰 결과는 어떻죠? 어디가 그렇게 잘못되신 건
 가요? 이러다 우리 왕자님 죽는 거 아녜요? 세자 책봉식을 앞두고
 수업을 빠지셨다구요.

하인들 어떻습니까?

하인들 심각한가요?

의사 흐음…

의사는 심각한 표정으로 왕자가 아프다고 했던 부위를 응시하다 기습적
으로 그곳을 다시 누른다.

왕자 (반 박자 늦게 비명을 지른다) 아아! 아…

의사가 고개를 갸우뚱하며 귀에 꽂혀있던 청진기를 내려놓는다.

의사 확인해 본 결과 몸에 별다른 이상은 없는 것 같은데요.

유모 네? 없다구요?

의사 네. 아까 왕자님이 아프다고 하신 부위는 눌렀을 때 아픈 게 정상
 이거든요. 오히려 신체는 정상적으로 기능하고 있다고 봐야죠.

유모	그치만 이렇게 기침도 심하게 하시는데, 별다른 이상이 없다니요. 그럴 리 없어요. 뭔가 잘못된 거 아닌가요?
의사	일단 약 처방은 해드릴게요. 요즘 같은 날씨에는 폐렴일 가능성을 완전히 배제할 순 없어서요.
유모	폐렴이요?! 그거 까딱하면 진짜로 죽을 수 있는 거 아닌가요??
의사	그런데 그보단 스트레스 때문일 수도 있어요. 정신적인 요소도 신체에 영향을 많이 미치니까요. 왕자님, 당분간은 저랑 좀 정기적으로 만나셔야겠어요.
왕자	그래, 음, 알겠어.
유모	왕자님, 선생님께는 아프시다고 제가 일러두었으니 푹 쉬세요. 그깟 책봉식 동화보다 왕자님 건강이 훨씬 중요하니까요!

유모와 의사가 이야기를 나누며 방을 나간다. 홀로 남은 왕자는 주머니에서 분홍색 편지를 꺼낸다. 그리고 편지를 펼쳐 안에 쓰여진 내용을 읽다가, 고개를 돌려 거울을 바라본다.

왕자는 유모가 이마에 올려두고 간 물수건을 거울에다 매다는데 그 모습이 꼭 영정사진 같다.

거울과 눈이 마주치면 거울 속에는 왕자가 상상하는 것들이 펼쳐진다.

이제 이곳은 왕자의 장례식장이 된다.

왕자를 둘러싼 이들이 왕자를 부르며 눈물을 흘리고 있다. 왕자는 그들을 가만히 바라본다.

그때, 거울 속으로 비치는 소년의 모습과 함께 왕자의 상상이 깨진다. 어김없이 소년의 발밑에는 새로운 X자 표시가 있다.

소년	나이롱환자.
왕자	너! 보고 있었어?

소년	(왕자의 반응에 즐거워한다) 농담이야. 근데 왜 물어보는 거야? 해선 안 될 걸 하고 있었을 것도 아닌데.
왕자	(얼버무린다) 아니 그냥.
소년	내 말이 맞았지? 더 뾰족해지고 더 아파질 거라고 했잖아.
왕자	맞기는. 그냥 단순한 감기몸살일 뿐이야.
소년	내가 말한 건 그냥 감기몸살이 아니야. 더 큰 병이지.
왕자	더 큰 병?
소년	그래. 넌 지금 병을 앓고 있어. 너도 아까 엄청 아파했잖아?
왕자	내가 병을 앓고 있다고? 무슨 병을 앓고 있는데?

잠시 침묵.
긴장감이 흐른다.

소년	왕자병.
왕자	(잘못 들었나 싶다) 왕자병?
소년	응.

사이.

왕자	그것 참 고마운 말이긴 한데, 유감스럽지만 나는 왕자병이 아니야. 왜냐하면, 난 진짜 왕자잖아.
소년	내가 보기에, 흠, (왕자를 유심히 살핀다) 심지어 말기인 것 같은데. 왕자병 말기 환자.
왕자	글쎄 난 왕자병이 아니라 그냥 왕자라니까. 그냥 꾀병인 거 티 났다고 솔직하게 말해도 돼. 나도 내가 너무 한심하니까.
소년	아니. 왕자병이 확실해. 꾀병이 아니라. 그러니까 너를 한심해하지 마.

왕자	넌 내가 무슨 생각까지 했는지 모르잖아.
소년	알겠어. 이 얘긴 그만할게. (입을 삐죽인다)

둘은 한참동안 말이 없다.

그때, 침묵을 깨고 창문에 작은 돌을 던지는 소리가 들린다. 왕자가 급히 바깥을 확인한다.

왕자	무슨 일이니?
여자아이	제가 너무 급해서 밤에 찾아왔는데, 밤엔 문이 다 닫혀 있어서 들어갈 수가 없더라구요. 혹시 잠을 깨웠다면 정말 미안해요 아저씨. 그런데, 혹시 임금님께서 제 편지에 답장을 써주셨나요?
왕자	어? 아, 아직.
여자아이	아직이요? 진짜 많이 바쁘신가 보네요. 그러면 별모래는 어떻대요?
왕자	음… 예쁘다고 하셨어.
여자아이	… 그게 다예요?
왕자	음, (고민한다) 무척 예쁘다고 하셨어.
여자아이	아, 진짜요? … 맞아요, 예쁘죠. 그게 저희 마을에만 있는 건데요, 바다에 빠져 죽은 아이들은 하늘까지 닿을 수가 없어서 별모래가 된다는 전설이 있거든요.

여자아이는 잠시 말이 없다가 가방에서 저번의 것과 똑같이 생긴 분홍색 편지를 꺼낸다.

| 여자아이 | 그럼 이것도 좀 임금님께 전해주세요. 가능하다면 내일 임금님이 일어나시자마자 바로요! 엄청엄청 중요하고 급한 거예요. 답장도 얼른 써달라고도 꼭 전해주시구요! |

왕자　응, 그래… 알겠다.

여자아이　아, 그리고… 여기요.

왕자　이게 뭐니?

여자아이　양말로 만든 인형이에요. 아저씨가 매번 제 부탁을 들어주셨잖아요. 그래서 선물로 드리는 거예요. 음. 이것도 양말로 만든 거긴 하지만, 양말은 아니니까 아무 데나 둔다고 혼나시진 않을 거예요.

왕자　… 정말 예쁘다. 고맙구나.

여자아이　동생이 혼자 있어서 전 이만 가볼게요. 편지 잊으시면 안 돼요!

여자아이가 빠르게 멀어진다. 왕자는 양말 인형을 가장 잘 보이는 곳에 올려놓고, 책상 위에는 지금까지 모아둔 분홍색 편지들을 꺼내놓는다.

왕자　저번 것도 아직 내가 가지고 있는데.

왕자는 편지를 읽지 않고 손에 쥐고만 있다.

소년　그거 뭐야?

왕자　몰라도 돼.

소년　이번 건 안 읽을 거야?

왕자　… 응.

소년　아무도 안 읽으면 저 여자아이가 슬퍼할 텐데.

침묵.

왕자　있잖아. 슬플 땐 손톱이 자라고 기쁠 땐 발톱이 자란다잖아. 그럼 화가 날 땐 뭐가 자랄까?

소년　콧구멍이 자라겠지. 소리를 지르면 콧구멍이 벌렁거리니까.

왕자　아. 그렇네. (다시 입을 다문다)

소년　음, 그럼 보고 싶을 때는 뭐가 자랄까? 머리카락이 자라지 않을까? 예전에 20년 전에 헤어진 할머니를 기다리는 할아버지를 관찰해봤는데 머리카락이 허리까지 왔었어. 머리를 자를 생각을 못했대.

왕자　왜 헤어지셨대?

소년　몰라.

왕자　그렇구나. 뭔진 모르겠지만 좀 낭만적인 것 같아.

소년　그리고 신이 날 때는 어깨가 자랄 거야. 내가 본 사람들은 어깨춤을 췄거든.

왕자　그럴 수도 있겠다.

소년　너도 춰봐. 그러면 기분이 좋아질 수도 있어.

왕자　응, 나중에 한번 해볼게.

소년　응. … 음, 그럼 마음이 뜨끔할 때는 뭐가 자라지?

왕자　구체적으로 어떻게?

소년　예를 들면 거짓말을 했다든가, 아니면, 못된 생각을 했다든가.

왕자　그러면 코가 자라겠지, 피노키오처럼. 피노키오도 거짓말을 해서 코가 이만큼 길어졌잖아.

소년　아, 그렇네!

왕자　(코를 매만진다) …

소년　…

왕자　그럼, 외로울 때는?

소년　응?

왕자　외로울 때는 뭐가 자랄까?

소년　외로울 때?

왕자　응. (잠시 생각한다) 외로운 건 슬픈 거니까 손톱이 자랄까? 아니야,

그럼 손톱이 더 많이 자랐어야 할 텐데. 혹시 키가 자라는 건 아닐까? 내가 어릴 때는 키가 요만했는데 지금은 이만해졌잖아. 그러면 모든 사람은 외로워서 다들 키가 비슷비슷한 걸까?

소년 네가 나보다 훨씬 더 커 보이는데.

왕자 궁은 원래 외로운 곳이라서 그래, 이 나이롱 왕자야.

소년 행복한 궁에서 잘 먹고 잘 자라서 키가 더 큰 게 아니고?

왕자 싸우자는 거 아니지?

소년 말할 상대가 생기니까 자꾸 실없는 소리도 하고 싶어지네.

왕자는 손에 쥐고 있던 분홍색 편지를 내려놓는다.

왕자 사람들은 나를 부러워 해.

소년 왜?

왕자 행복한 궁에 산다고. 네가 말한 대로 행복한 궁에 사니까 행복한 왕자인 줄 아나봐. 맞아. 안 행복할 이유가 없으니까.

소년은 그저 거울 너머로 왕자를 바라보기만 한다.

왕자 그 여자아이가 준 두 번째 편지에, 여동생이 폐렴에 걸렸다고 적혀 있었어. 그런데 진료를 받을 수 있는 의사선생님이 없었대. 근데, 너도 봤잖아. 난 꾀병이나 부리고 있었던 거. 그런데 내가 어떻게 이 편지를 읽을 수 있겠어.

왕자는 결심을 한 듯 책상 서랍에서 포장도 뜯지 않은 새 담배를 꺼내 담배 한 개비를 집어든다. 그리고 한참 동안 그것의 냄새를 맡기도 하고 입에 물기도 하다가 결국은 불을 붙이지도 않고 바닥에 떨어트린다.

왕자	나도 행복한 궁에 살면서 자꾸 위로를 바라는 내가 역겨워. 그럼 난 행복한 궁을 포기해야 하는 걸까, 위로받기를 포기해야 하는 걸까.

5

어둑한 새벽.

왕자는 침대에 누워있다. 유모가 조심스레 들어와 왕자의 이마를 확인하곤 안심하며 나간다. 문이 닫힌 후 잠시 고요한 적막이 지배하다가 그 적막을 깨고 왕자가 분주히 움직인다.

소년	나가게?
왕자	응.
소년	잠행을 할 거야?
왕자	가출할 거야.
소년	뭐?
왕자	모든 게 다 갖춰진 이 행복한 궁을 벗어날 거야.

왕자의 발걸음이 조심스럽다.

왕자는 궁 안에서 바쁘게 움직이고 있는 사람들 사이를 조용히 몰래 빠져나간다. 워낙 사람들이 많은 곳이며, 또 그들 중 상당수가 왕자를 위해 존재하는 사람들이기 때문에 탈출이 쉽지 않았지만 태어난 이후 쭉 이 궁에서 살아왔던 왕자이기에 아무에게도 들키지 않고 궁을 빠져나오는 데에 성공한다. 왕자는 궁으로부터 가능한 멀리멀리 벗어난다. 그러는

사이 짧지 않은 시간이 흐른다.

그러나 궁을 벗어나 길거리를 지나는 동안 질서 없이 걸어 다니는 사람들과 몇 번 부딪혔던 왕자는, 자신에게 부딪쳐 등에 이고 있던 것들을 엎어버린 야채 장수나 바닥에 넘어져 울고 있는 어린 아이를 보고도 아무 것도 할 수가 없어 당황스러웠다.

왕자는 길거리를 거니는데, 그때 익숙한 얼굴을 발견한다.

왕자 어?

여자아이 어! 아저씨!

왕자 안녕. 반갑구나.

여자아이 궁이 아닌 곳에서 만나게 될 줄은 몰랐어요!

왕자 그러게. 아, 그, (사이) 편지는 말야.

여자아이 편지요?

왕자 응. 그, 임금님이 많이 바쁘셔서 아직 답장을 주지 않으셨어. 그러니까, 편지 때문은 아닌데, 음… 이렇게 우연히 다 만나네.

여자아이 아…

왕자 아, 어쩌면 쓰고 계시는 중일지도 몰라! 임금님은… 원래 꼼꼼하시니까 시간이 조금 걸리나보다.

여자아이 아. 이젠 괜찮아요. 정말로요. 임금님도 바쁘신 걸 어쩌겠어요.

왕자 (어색함을 못 견뎌서) 오늘은 일이 없는 날이니?

여자아이 네. 이제는 더 이상 일을 할 필요가 없어졌어요.

왕자 그래?

여자아이 그런데 여기서 뭐하고 계세요?

왕자 어,

여자아이 혹시 일 하러 나오신 거예요? 출장 같은?

왕자 아니. 그건 아니고.

여자아이 그게 아니면 오늘은 일 안 하는 날인 거예요?

왕자　　아니, 그게 아니라. 음. (왕자는 여자아이에게 은밀히 귓속말한다) 사실 나는 왕자라서, 하루 정도는 일을 쉬어도 돼. 평소에 엄청 열심히 하거든.

여자아이　아저씨가 왕자세요?

왕자　　믿기진 않겠지만 그래.

여자아이　헐. 저도 사실 공주예요. 예전에 우리 엄마가 저보고 우리집 공주라고 했었거든요. 저는 큰 공주, 동생은 작은 공주.

왕자　　그게,

여자아이　아저씨 오늘 일 안 해도 되는 거면 나랑 놀아주면 안 돼요?

왕자　　놀고 싶니?

여자아이　네, 오늘은요!

왕자　　좋아. 내가 노는 것만큼은 확실히 해줄게.

왕자가 대답하자마자 아이는 왕자를 끌고 간다.

아이는 왕자와 시장 곳곳을 누비기도 하고, 왕자를 졸라 맛있는 걸 먹기도 하는데 그 모습이 무척 행복해 보인다. 그때 시장 한 쪽이 소란스러워 보았더니 사람들이 잔뜩 모여 있다.

왕자　　(의아하다) 무슨 일이기에 사람들이 저렇게나 모여 있지?

여자아이　(신이 나서) 아저씨 혹시 길거리에서 하는 연극패의 공연을 본 적 있으세요?

왕자　　아니, 한 번도 없어.

여자아이　잘됐다! 우리 얼른 보러 가요. 아 빨리요.

아이는 왕자를 보채 자신이 좋아하던 연극패의 길거리 연극을 보러간다. 사람들 사이를 비집고 앉으면 얼굴까지 가리는 낡은 옷을 뒤집어쓴 사람이 중앙에 나타난다.

여자아이 와, 시작한다.

대빵 삼촌 옛날 어느 마을에 한 남자가 있었어요. 그런데 그 남자는 아주 아주 희귀한 병을 앓고 있었답니다. 바로, 얼굴 전체를 털이 뒤덮는 병이었지요. 남자는 이 털을 몇 번이나 깎고 또 깎아보았지만 그럴수록 털은 더 길게 길게 자라날 뿐이었어요. 그러자 사람들은 모두 이 남자를 무서워하기 시작했고, 이 남자의 곁에는 아무도 다가오려 하지 않았습니다. 남자는 어디를 가도 늘 혼자였어요. 밥을 먹을 때에도, 밥을 굶을 때에도, 일을 할 때에도, 일을 쉴 때에도 말이지요. 그래서 남자는 한 가지 방법을 생각해냈어요. 바로, 말을 할 때 가장 중요한 단어를 빼고 말하는 것이었어요. 그러자 처음에는 무서워하던 사람들도, 남자가 말해주지 않은 중요한 단어가 궁금해서 다시 남자의 곁으로 한 명, 두 명 다가오기 시작했어요. 심지어 남자에게는 사랑하는 여인까지도 생겼답니다. 그것도 무척이나 아름다운 여인이요! 그들을 붙잡기 위해 남자는 여전히 가장 중요한 단어들을 아끼고 아꼈지요. 그러나 남자는 몰랐어요. 그 단어들이 자신의 머릿속에서 점점 잊혀져가고 있다는 걸요. 그러던 어느 날 남자는 귓속 깊은 곳까지 털이 뒤덮어버려 자신이 더 이상 아무런 소리를 들을 수가 없게 되어버렸다는 걸 깨달았어요. 그래서 사람들이 무엇을 묻는지도 알 수 없었고, 그에 대답을 해줄 수도 없었죠. 사람들은 중요한 단어를 끝까지 알려주지 않는 남자에게 지쳐 하나 둘 남자의 곁을 다시 떠나가기 시작했어요. 남자의 곁에 오직 여인만이 남았을 때, 남자는 진심을 담은 고백으로 그녀를 붙잡으려 했지만 '사랑해'라는 말이 떠오르지 않아 말을 해줄 수가 없었고, 결국 여인마저 떠나게 되어버렸지요. 남자는 더 이상 아무 것도, 아무 말도 할 수가 없었어요. 그래서 그는 술에 취한 날이면 가사가 없는 휘파람을 부르며 떠나버린 그녀에게 홀로 사랑을 고백하곤 한답니다…

대빵 삼촌의 휘파람 소리가 이어진다. 휘파람을 불며 대빵 삼촌이 퇴장한다.

왕자와 달리 여자아이의 눈이 빨갛다.

왕자　　너 눈이 빨갛다.

여자아이　진짜 슬프지 않아요? 저분이 그때 말했던 연극패 대빵 삼촌인데요, 이 극이 아저씨가 직접 겪었던 경험을 바탕으로 만든 이야기래요. 그래서 그런지 저는 마지막에 아저씨가 부는 휘파람 소리가 세상에서 제일 아름다워요. 정말 멋지죠.

왕자　　내가 보기엔 너도 멋져. 투정부릴 법도 한데, 전혀 그렇지 않잖아.

여자아이　전 하나도 안 멋져요. 동생이랑 둘만 남기 전에 엄마 속을 엄청 많이 썩였거든요. 막 가출도 하고. 그땐 제가 제일 불행하다고 생각했어요. 그런데 그때 가출했다가 삼촌을 처음 봤거든요? 그런데 정말 모든 불운을 안고 태어나는 사람이 있는 것 같은 거예요. 저는 그래도 대빵 삼촌의 휘파람 소리를 들을 수는 있으니까요. 그래서 그 다음부터는 우리 집이 어떻고, 남의 집이 어떻고 그런 거에 신경 안 쓰기로 했어요.

왕자　　(말없이 고개를 끄덕인다)

여자아이　아 맞아. 이 극을 보고 울지 않은 사람이 없다고 신문에 기사도 났었는데! 보셨어요? 그래서 우리 삼촌이 더 유명해졌거든요. 전 이걸 열 번도 넘게 봤어요! (왕자의 반응을 살피다가) 혹시 나만 너무 신났어요? 미안해요. 하긴, 궁에 사는 분이시면 이런 얘기들이 공감이 안 될 순 있겠네요.

왕자　　아, 아니야. (짧은 사이) 나도 너무 슬펐는데, 부끄러워서 일부러 안 운 척 했어. 음. 나도 몸이 약한 친구를 잃은 적이 있거든. 그래서 그 친구가 떠올라서.

여자아이　정말요?

왕자 (살짝 찔린다) 어? 어어.

여자아이는 왕자의 말에 놀랐다가 갑자기 왕자를 꼭 안아준다.

여자아이 아저씨는 정말 좋은 사람이에요. 아저씨는 궁에 사니까, 그저 그럴까봐 조금 걱정했거든요.

왕자 …

여자아이 아저씨는 다시 궁으로 돌아갈 거예요? 전 이제 동생에게 가봐야 해요.

왕자 그래. 나도 이제 가봐야지. 혼자 들어갈 수 있겠니?

여자아이 그럼요. 아저씨야말로 조심히 들어가세요. 궁은 여기서 좀 멀잖아요.

왕자 또 보자. 그땐, 임금님의 답장을 꼭 가지고 올게.

여자아이 아저씨.

여자아이가 왕자를 불러놓고는 한참 동안 답이 없다. 왕자는 여자아이의 침묵을 기다려준다.

여자아이 혹시 바로 궁으로 돌아갈 게 아니라면 가기 전에 바다에 한번 들러보세요. 아저씨도 오늘 답답해서 일 안 하고 나오신 거죠? 바다를 보면 답답한 게 뻥 뚫릴 거예요. 제 동생도 바다를 엄청 좋아했거든요. 아, 그리고 임금님께 도움을 바라는 누군가를 너무 오래 기다리게 하는 건 실례라고 전해주세요! 제가 제일 좋아하는 동화가 벌거벗은 임금님이거든요. 아무리 임금님이라도 실례를 저지르면 혼이 날지도 몰라요. (미소 짓는다) 잘 가요, 아저씨.

아이는 해맑게 웃으며 자전거를 끌고 왕자에게서 점점 멀리 사라진다.

《인터루드-2》
행성이 움직인 만큼 이동해 바닥에 X자로 위치를 표시하고는 한참동안
왕자를 기다리는 소년.

6

왕자는 궁으로 갈까 하다가 여자아이의 말대로 바다를 찾았다.
모래사장에 앉아있으니 파도가 다가왔다 멀어진다. 그때 어디선가 굴러
오는 바퀴소리가 들린다. 소리가 들리는 쪽으로 고개를 돌려보면 자전거
를 탄 여자아이가 달려오고 있다.

왕자 (손을 크게 흔들며 인사한다) 뭐야, 또 만났네! 너도 바다를 가는 길
이었니? 아니면 혹시 집이 이 근처야? 그럼 같이 올 걸 그랬다! 네
말대로 바다가 진짜 예뻐. 마음이 뻥 뚫리는 것 같아.

여자아이는 답이 없다.

왕자 와, 너 자전거 엄청 잘 타는구나? 그런데 속도가 너무 빨라. 그렇
게 타면 다칠 수도 있어.

여자아이는 여전히 답이 없고, 자전거는 바다에 점점 더 가까워진다.

왕자 안돼, 거기로 가면 위험해!

바다로 질주하는 여자아이의 모습이 보인다. 순간 여자아이와 눈이 마주친다.

왕자 그게 그러니까… 그리로 가면…

눈이 마주친 순간 이상하게도 입이 떨어지지가 않는다.
그리고 여자아이는, 그대로 바다 속으로 사라진다.

왕자 잠깐만, 잠깐만!!!

왕자가 급히 달려가 얕은 바닷물 속을 헤매고 있는데 분홍색 편지가 하나 파도를 타고 떠밀려온다. 사태를 파악한 왕자의 눈에서 뒤늦게 눈물이 흐르기 시작한다. 왕자는 거의 오열한다.
그런데 그때, 무의식중에 바닷물에 비친 자신과 눈이 마주친다. 파도가 몇 번 오가는 동안 왕자는 그대로 멈춰버린다. 왕자의 눈에 자신이 흘리고 있는 눈물이 보인다.

왕자 (바다에 비친 자신을 멍하니 바라본다) …

집어삼킬 것 같은 파도 소리만 들린다.

7

왕자가 모래사장에 앉아 아까 그곳만 초점 없이 바라보고 있다. 왕자는

입술이 하얗게 질렸다. 몇 시간이 흘렀는지는 알 수가 없다.

소년은 자신의 별에 같은 자세로 앉아있다. 마치 둘이 함께 있는 듯.

왕자　　(말없이 바다를 보고 있다)

소년　　그동안 네가 거울 앞에 없으니까 대화를 할 수가 없어서 나 너무
　　　　심심했어.

왕자　　…

소년　　네가 궁 바깥의 사람들과 어울리는 걸 보니까 신기했어. 우리별도
　　　　예전에는 그런 모습이었겠지? 근데 옛날에 우리별에 살던 사람들
　　　　이 아니라 네가 다시 돌아왔으면 좋겠다는 생각이 들었어.

왕자　　…

소년　　너도 나도 지독한 왕자병을 앓고 있는 거야.

왕자　　난 정말 슬펐던 걸까, 아니면 그저 위로 받을 자격을 갖추려 했던
　　　　걸까? 내가 맨날 거울을 보고 상상하던 것처럼.

소년　　(일어나서 외친다) 넌 그냥 눈물이 났고, 그게 다야. 너의 슬픔을 정
　　　　의 내릴 필요는 없어.

왕자　　슬픔이 뭔지도 모르는 내가… 행복한 궁으로 돌아가도 되는 걸까?

소년　　(더 크게 외친다) 돌아와 행복한 궁으로. 그리고 받아들여. 너의 행
　　　　복도, 슬픔도, 외로움도, 모두.

8

궁이 한바탕 난리가 났다. 아무런 언질 없이 사라졌던 왕자는 다시 궁으
로 돌아왔지만 바닷물에 절은 옷 하며, 온 몸에 난 생채기들에 그의 부

모와 유모를 비롯한 왕궁 사람들은 왕자를 걱정하기 바빴다. 그러나 왕자의 귀에는 아무것도 들리지 않았다.

왕자는 그들의 걱정을 덜 수 있는 최소한의 치료만 받고 방문을 걸어 잠갔다.

소년은 발장난을 치며 조용히 거울 앞을 지킨다. 그런데 어제까지만 해도 간헐적으로 단어만 들릴 듯 말 듯 말하던 왕자가 오늘은 읊조리듯 알아들을 수 있는 말을 꺼낸다.

왕자 (말을 하는 건지 그저 읊조리는 건지 알 수 없다) 내 친구 중에 양탄자라고 있어. 얼굴은 잘 기억 안 나지만, 그 아이도 바다에 빠져 죽었어.

소년 (발장난을 멈추고) … 그래?

왕자 그런데 난 그 여자아이 앞에서 양탄자를 들먹이면서 마치 내가 그 일 때문에 엄청 힘들어 했던 것 마냥 이야기했어. 바로 얼마 전까지만 해도 잊고 있었으면서, 그런데 나의 불행을 드러내니까 꼭 그 아이도 나에게 마음을 열고 진심으로 위로해 주는 것 같았어.

소년 응, 그랬구나.

똑똑.

밖에서 유모가 문을 두드리는 소리가 들린다.

왕자 (목소리가 좀 더 또렷해진다) 그런데 그 여자아이가 똑같이 바다로 뛰어든 거야. 그리고 사라졌어, 바다 속으로.

똑똑.

유모 (문 너머에서) 왕자님.

| 왕자 | 나 그때 울다가 눈이 마주쳤다? 파도가 칠 때 울고 있는 나랑 눈이 마주쳤어. 근데 나는 그 와중에 울고 있는 내 모습을 확인했어. 행복한 왕자가 아닌 내 모습을 확인했다고. 그 순간은 그 아이도, 양탄자도 아무것도 안 떠올랐어. |

똑똑.

유모	(문 너머에서) 왕자님, 벌써 삼일 째예요. 보름 뒤가 세자 책봉식인데 안 나오실 거예요?
왕자	난, 겨우 이 정도였던 거야.
소년	아니야.
왕자	넌 몰라.
소년	아니라니까.

똑똑.

유모	(문 너머에서) 책봉식이고 뭐고, 그렇게 아무것도 안 드시고 가만히 계시면 정말 병 나신다구요…
소년	네 감정을 정의 내리려는 일은 그만 둬.
왕자	너나 그만해. 날 가장 잘 아는 건 나야.

유모의 발소리가 멀어진다. 그와 함께 찾아온 짧은 정적.

| 소년 | 알았어, 진정해. 우리 둘 다 잠시 다른 생각을 하자. 음. 너는 다이아몬드 비가 내리는 행성이 있다면 그곳에는 뭐가 있을 거라고 생각해? |
| 왕자 | 글쎄. |

소년	생각해봐.
왕자	실없는 얘기 할 기분 아냐.
소년	실없는 얘기 아냐. 아주 중요한 얘기야. 이건 너의 감정이 아니니까 얼마든 답을 내려도 돼.
왕자	(한참 후) 일단 네가 있을 것 같아.
소년	(고개를 갸우뚱한다) … 그리고 또?
왕자	그리고 우리 아버지. 아버진 내가 본 왕자 중에 최고시니까. (일부러 더 큰 목소리로) 그리고 어머니도 계시겠지. 또, 아버지는 천하를 모두 가진 왕이었으니까 아버지의 신하들도, 다이아몬드보다 더 값진 금은보화들도 모두 가져가시겠지? 그리고, 그 여자아이도 있을 거야. 정말 의젓한 아이였으니까.
소년	그럼 그곳은 너희별처럼 되는 걸까?
왕자	아니. 적어도 다이아몬드 비가 내리는 모습을 나는 볼 수 없을 거야. 난… 난 좋은 왕이 될 수 없을 테니까…

왕자가 고개를 떨군다.

소년	(사이) 있지, 그 행성에는 말야…
왕자	…
소년	네가 있다고 한 것들 빼고 다 있어.
왕자	내가 있다고 말한 것 빼고? … '내 방에 걸어둔 거울', 뭐 이런 거?
소년	아니, 넌 내가 물었을 때 그 거울 얘기는 꺼내지도 않았잖아. 그러니까 그런 것들은 그냥 없는 거나 마찬가지야.
왕자	너는? 너도 없는 거야?

소년, 알 수 없는 미소를 지어 보인다.

왕자 그럼 아무것도 없는 거잖아.

소년 그렇지 않아. 이건 아무한테도 안 알려준 건데. (비밀을 얘기하듯 작은 목소리로) 외로울 땐 말야.

왕자 (소년의 말에 집중한다)

소년 외로울 땐 마음이 자라나. 왜냐하면 외로울 땐 가슴 속 별에 다이아몬드 비가 내리거든. 그건 특별한 비라서 마음을 자라게 할 수 있어. 뾰족뾰족해서 좀 아프긴 하겠지만, 그래도 다이아몬드 비를 맞고 마음이 키보다 훨씬 더 자라게 되면 세상의 모든 걸 안을 수 있는 날이 오게 될 걸.

왕자 넌 맨날 어려운 걸 가르쳐.

소년 거짓말 마. 너 스스로 인정하기만 한다면 전부 이해될 거야.

왕자 진짜 모르겠어. 난 내 감정 하나 못 다스리는 바보 같은 왕자인데… 내가 이 왕국을 제대로 다스릴 수 있을까? 난 자신이 없어.

소년 한 왕국을 다스리는 건 여럿이서 한 인생을 다스리는 것과 같지? 하지만 한 인생을 다스리는 건 홀로 한 왕국을 다스리는 것과도 같아. 그래서 어쩌면 한 인생을 다스리는 게 제일 어려운 일일 수도 있어.

왕자 위로할 필요 없어. 진짜야.

소년 내 말은, 모든 사람들은 인생이라는 외로운 왕국의 왕자이고 공주란 거야.

왕자 (소년의 말에 마음이 좀 풀린다) 네가 왕이 되지 않는 왕자인 것처럼?

소년 똑똑해졌는데?

왕자 (사이) 네가 보기에 난 아직도 왕자병이야?

소년 난 한 번도 아니라고 한 적 없어. 이 왕자병 말기 환자.

왕자 네가 하도 왕자병이라고 그러니까 나도 이젠 내가 왕자병 같다.

소년 확실하다니까 그러네.

왕자　도대체 네가 말하는 왕자병은 뭔데?

소년　인생의 무게를 짊어진 여린 마음에 다이아몬드 비가 내리는 사람들이 겪는 통증.

왕자　그게 왕자병이야?

소년　응. 어때?

왕자　… 정확하네.

소년　것 봐.

소년은 자신의 발밑에 있는 X자 표시를 손으로 문질러 지운다.

소년　네가 오늘은 말을 해서 다행이다.

왕자　왜?

소년　왜긴. 너도 보고 있잖아. 내가 저번보다 훨씬 더 작아졌지 않아?

왕자　다시 멀어지고 있는 거야?

소년　계속해서 멀어질 거야. 오늘이 지나면 우린 더 이상 거울로 만날 수 없을 거고, 또 시간이 지나면 너무 멀어져서 우리는 서로의 별도 못 보게 되겠지. 500년 뒤엔 우리별과 너네별이 다시 만나긴 하겠지만, (장난스럽게) 그때면 우리가 없지 않을까?

왕자　난 아직 준비가 안 됐는데. 이런 부끄러운 일들을 말할 수 있는 건, 난 너밖에 없단 말야.

소년　아냐. 나 말고 한 명 더 있어.

왕자　누구?

소년　다이아몬드 비가 내리는 별의 주인. 그치만 혼자서 정말 못 견딜 것 같을 땐 하늘에서 가장 작은 별을 찾아줘. 네가 볼 수 있게 어떻게든 열심히 빛을 내고 있을 테니까.

하늘이 점점 밝아오고 거울 속 소년의 모습은 점점 희미해진다. 왕자는

다시 혼자가 되었다.

오랜 고민.

끝에 왕자는 굳게 닫아두었던 방문을 연다.

오랜만에 모습을 드러낸 왕자에게로 모여드는 사람들. 그들이 저마다 왕자에게 한마디씩 건네지만 그게 무슨 내용인지는 왕자에게 중요하지도, 들리지도 않는다.

사람들 앞에서 왕자가 선언한다.

왕자 저는 행복한 동화도 슬픈 동화도 쓰지 않을 겁니다. 그리고 저는 이번 세자 책봉식을 치르지 않을 겁니다. 저에게는, 저의 왕국을 보살펴줄 시간이 필요해요. 그렇지만 반드시 다시 돌아올 테니까, 저에게 시간을 주세요…

경악하는 사람들 사이로 사라지는 왕자.

점점 멀어지는 소년의 별.

9

《보름 뒤, 궁의 대문 앞》

커다란 옷으로 몸을 감싼 왕자가 보따리를 들고 궁의 대문 앞에 서있다. 한눈에 들어오는 궁을 눈에 담는데 하늘에서 작은 별 하나가 붉게 반짝인다. 왠지 소년이 말을 거는 것만 같은 기분이 들어 하염없이 하늘을 쳐다보고 있는데, 때마침 입궁하던 의사가 왕자에게 인사를 건넨다.

의사　　진짜로 나가는 길이세요?

왕자　　보다시피.

의사　　하여튼 예나 지금이나 못 말리십니다. 세자 책봉식 날 가출하는
　　　　　왕자가 도대체 어디 있답니까?

왕자　　어허, 가출이라니. 가출이 아니라 출가다, 출가.

의사　　한 마디도 안 지시죠?

왕자가 먼저 침묵을 깬다.

왕자　　혹시 담배 끊었나?

의사　　그럴 리가요.

왕자　　한 대 피우고 가지. (장난스럽게) 나가기 전에 오랜 벗과 잠시 시간
　　　　　좀 보내게.

의사　　네 뭐, 특별히 그렇게 해드리죠.

의사는 잠시 눈치를 보다 담뱃갑을 꺼낸다.

왕자　　나도 하나 줘.

의사　　뭘요?

왕자　　담배.

의사는 아무 생각 없이 담배를 건네었다가, 자연스럽게 담배를 입에 물
고 라이터로 불을 붙이려 하는 왕자에 깜짝 놀라 담배를 빼앗아버린다.

의사　　뭐하세요?

왕자　　방금 직접 줘놓고 뭘 그렇게 놀라?

의사　　궁을 나가신다고 이제 진짜 막 나가기로 하신 겁니까?

왕자　너는 막 나가서 의사됐니?

의사　그, 그게 아니면, 원래 피우셨어요?

왕자　그거 피우면 오늘이 처음.

의사　라이터까지 갖고 계시면서 처음이시라구요?

왕자　이자 마지막.

의사　담배를 한 번만 피고 마는 게 어디 쉬운 줄 아세요? 아예 시작을 하지 않는 게 답이에요.

왕자　잔소리는.

왕자는 대답 않고 의사에게서 다시 뺏어간 담배에 불을 붙인다. 대답을 할 기색이 보이지 않으니 의사도 담배를 입에 문다.

왕자를 힐끗 보는데, 처음이라면서 담배를 피우는 모양새가 제법 자연스럽다. 두 사람은 길바닥의 낮은 턱에 걸터앉는다.

의사　제발 우리 왕자님이 골초시라는, 그런 소식만 안 들리게 해주세요.

왕자　이게 처음이자 마지막이라니까.

의사　그게 쉬웠음 저도 진작 끊었죠.

왕자　아까 하늘을 보는데 조그만 별 하나가 빨갛게 반짝거리는 거 있지. 꼭 담뱃불 타들어가는 것처럼.

의사　타들어가는 게 아니라 그냥 그 별이 죽어가는 것뿐이에요. 별은 죽을 때가 되면 붉게 빛난다잖아요.

왕자　넌 감성이 없어.

의사　왕자님이야말로 안 뺏을 테니 변명 안 하셔도 됩니다. 저희가 어린애들도 아닌데 무슨 담배 가지구요. (담배를 깊이 들이마신다)

잠시 침묵.

왕자 　내가 담배를 안 피우는 걸 엄청 뿌듯해하던 때가 있었거든? 다른 사내놈들은 호기심에 일찍부터 시작하던 담배를 나는 이 나이까지 한 번도 해본 적이 없으니까, 꼭 내가 대단한 사람이 된 것만 같았어. 담배 없이도 어떤 일이든 잘 견뎌내는 강인한 사람.

의사 　하긴. 제가 어릴 적에 예동들을 선동해서 처음 피워볼 때도 왕자님은 피우지 않고 저희를 구경만 하셨죠.

왕자 　그렇다고 내가 너희를 나약하다고 속으로 무시하고 그랬던 건 아니다. 단지 나한테만 적용되는 기준이었어. 그래서 남들에게 위로받고 싶을 만큼 힘들 때에도 담배만큼은 안 피웠던 거야. 그러면 내가 진짜 나약한 사람이라고 내 스스로 인정하는 것 같아서.

의사 　왕자님이 저희 옆에서 간접흡연 하셨던 것만 헤아려도 저희보다 훨씬 많이 피우셨을 걸요.

　　　왕자, 호탕하게 웃는다.

왕자 　그래서 피우는 거야. 나약한 내 모습을 여태 보살펴주지 않고 홀로 방치해 두었던 나를 태우려고 딱 한 대만. 나도 몰랐는데 내가 생각 외로 연약한 면이 있더라고.

의사 　연약이란 말이 이렇게 안 어울리는 분은 처음입니다.

왕자 　(웃으며) 내가 돌아온 후에는 많이 보게 될 테니 잘 보듬어 주도록 해.

　　　왕자는 다 태운 담배를 바닥에 떨어트리고 발로 비벼 불을 끈다. 그리고 내려두었던 보따리를 다시 챙겨든다.

왕자 　너야말로 적당히 피워라. 살신성인 의사선생님은 좋지만 먼저 골로 가는 법까지 알려 줄 필요는 없다.

의사 이제 저나 왕자님이나 똑같은 흡연자 처지거든요.

왕자 난 이게 처음이자 마지막이었다니까?

의사 그래서 이젠 어디로 가실 겁니까?

왕자 그때 말했잖아. 내 왕국을 보살피러 간다고. 뾰족뾰족한 다이아몬드에 맞아 죽어가고 있는 녀석이 하나 있어서 말이야.

의사 돌아오시는 거 맞죠?

왕자 그럼. 내가 보살피지 못했던 것들을 다 발견하고 나면, 그땐 진짜 내 백성들을 보살피러 다시 돌아와야지. 그러니 걱정 말고 넌 얼른 들어가봐.

의사 그래도 못 고치시겠거든 저한테 오세요. 제가 아픈 데 들쑤시는 데에는 또 전문이잖아요.

의사는 왕자에게 인사를 건네고 먼저 뒤돌아 사라진다. 그 뒷모습을 바라보다 왕자도 이제 진짜로 궁을 나서려는데, 그 작은 별이 아까보다는 희미하지만 여전히 붉게 빛나고 있다.
왕자는 궁 밖으로 나선다. 암전.

에필로그

소년　(미소를 지으며) 왕이 안 되려는 왕자가 어딨어. 이 나이롱 왕자야.

텅 빈 작은 행성. 그곳에 홀로 있는 소년의 왜소한 등이 보인다. 소년은 미동 없이 왕자를, 왕자의 별을, 혹은 추억을, 한참동안 응시하고 있다. 소년은 성냥에 불을 붙인다. 새빨간 불길에 휩싸인 소년의 별이 멀리서 보아도 환하다.

소년　안녕?

소년, 마치 말을 처음 배우는 사람처럼 만났을 때 하는 인사를 반복한다. 저 멀리 왕자를 바라보며.

연구원 목소리　최종 보고합니다. 관측을 통해 다이아몬드 비가 내리는 행성에 대한 이론이 사실임을 증명했습니다. 다이아몬드를 형성하는 강한 압력과 높은 온도는 내부에서 기인한 것으로 확인되었습니다. 형성된 다이아몬드 비는 핵 주변에 두터운 층을 형성하여 탄탄한 행성체를 이루고 있는 것으로 보입니다. 긴 연구가 유종의 미를 거두게 되었습니다, 다들 수고 많으셨습니다.
어어, 잠시만요! 공전 궤도가 비슷한 다른 행성에서도 다이아몬드 비의 형성이 관측됩니다! 행성의 크기는 훨씬 작습니다. 그 외에는 아무것도 없는… 잠깐만, 이건 뭐야? 확대해봐. 어, 뭐야 이거. 아니 그게, 그러니까, 다이아몬드 비가 내린 흔적이 있긴 한데, 생명체로 추정되는 무언가가 불탄 것 같은 흔적도 함께 발견됐습니다!

불씨가 공중으로 흩날리면 스르륵 깊은 잠에 빠지는 소년. 소년의 뒤로 이제는 다른 별들만 빛난다.

진짜 암전.

　최승자 시인의 '어느 봄날' 이라는 작품에는 다음과 같은 구절이 등장한다.

　(숨어 살 왕국이 필요하다.)

　외로움은 그렇게, 그 한 문장이 내게 주었던 느낌 하나 때문에 파고들기 시작한 감정이었다.
　이 작품을 쓸 때는 왕자에게 몰입하며 속이 상했지만 이 작품을 쓰고 난 후 며칠 뒤에는 갑자기 소년의 외로움이 너무나도 거대하게 느껴져 눈물을 흘리기도 했다.

　하지만 이 글을 몇 번이고 고쳐 쓰면서도 나는 외로움이라는 것의 실체를 다 파악하지 못했다.
　다만 발견한 것은 외로움을 타지 않는다고 생각했던 내가 이미 그 폭풍 안에 존재하고 있었다는 것, 그리고 그 폭풍 속에 홀로 고요히 남겨져있는 동안 바닥에 고여 나의 배를 떠오르게 해주었던 나의 눈물들을 수없이 의심

했다는 것. 그뿐이었다.

그리고 나는 여전히 외로움이라는 것의 정체를 알 수가 없다. 홀로 생각해보건대, 맞기에는 너무 뾰족뾰족하지만 맞고 나면 봄비가 새싹을 틔우듯 마음을 무럭무럭 자라나게 할 다이아몬드 비 같은 것이 아닐까 한다.

누구에게나 사계절은 돌고 봄은 돌아온다. 따라서 예외는 없다. 그러나 단 하나의 예외 같은 진실은, 날카로운 모서리 탓에 서늘하다고만 느꼈을 수 있겠지만 결국 그 두려운 순간이 우리의 '어느 봄날'이라는 것. 그것이지 않을까.

–2013년에 멈춰 버린 어느 봄날을 2017년의 어느 봄날이 기억하며.

밤별

김하람 지음

별에 담은 꼬마는,
별을 따서 집으로 가지고 왔어요,
맨날맨날 별과
지내던 꼬마는
점점 가까이에서 본 별이
못생겼다고 느끼기 시작했어요
그런데 이상한 일이
일어났어요,
별이 빛을
잃은 거예요

〈20년 전〉

유별이	하늘이
다홍	반장
공주	먹보
카소	빈치
담임 선생님	감독 선생님
미술 과외쌤	별이 엄마
별이 아빠	하늘 엄마
하늘 아빠	

〈현재〉

유별이	하늘이
하동이	다홍
반장	꼬리
먹돌	쭉쭉
똘똘	똑순
명석	마트
주임선생님	교장선생님
진행요원	사회자

■ 무대

밤하늘에는 별이 한가득 떠 있다.
시간이 지나면 도시의 빛에 가려져 하늘의 별이 보이지 않는다.

1막

prologue

나레이터 안녕하세요 어른 여러분? 한양대학교 연극영화학과 2017학년도 2학기 정기 워크샵 〈밤별〉에 찾아와 주셔서 감사합니다. 지금부터 제가 낭독극 〈밤별〉을 들려드릴 건데요, 지금! 반드시! 핸드폰은 꼭 꺼주세요. 사진 촬영은 커튼콜 때만 가능합니다. 자. 모두들 핸드폰 끄셨나요? 그렇다면 지금부터 제가 〈밤별〉을 들려드리겠습니다. (박수 유도)

나레이터 스케치북을 넘긴다.

나레이터 밤별.

1막 1장

1997년 4월. 한빛초등학교 2학년 3반은 아침부터 시끌벅적해요.
이때 다홍이와 반장이 들어옵니다.

다홍 나 잡아 봐라~
반장 나는 이제 공부할 거야! 방해하지 마!
다홍 책벌레래요!

반장 반사!

다홍 반에서 사랑하는 사람 있냐? 우웩.

먹보가 초코비송을 부르고 있고, 공주는 거울을 보고 있어요.

공주 어우 시끄러!

별이는 그림을 그리고 있네요.

공주 (그림을 보며) 별이 그림 좀 잘 그린다? 공주도 그려줘!

유별이 알았어! 이것만 다 그리고, 내일 그려줄게.

공주 (먹보에게) 어우 애! 너는 진짜 그놈의 초코비 질리지도 않니?

화난 먹보가 책상을 강하게 내리칩니다.

먹보 초코비한테 사과해.

공주 뭐?

먹보 나의 초코비다.

이때! 하늘이가 들어옵니다.

반장 어 하늘아! 왜 이렇게 늦게 왔어?

하늘이 (유별이를 쳐다보며) 개꿈을 꿔서.

먹보 초코비.

하늘이 (초코비를 준다) 자.

먹보 아싸.

하늘이 (일부러 여자애들 들으라는 듯이) 아 이 요술공주 밍키는 내가 안 읽

는 건데 어떻게 하지?

다홍, 공주 (놀라며) 요술공주 밍키?!

공주 야… 너 그거 어떻게 샀어?

다홍 맞아 아직 안 나온 줄 알았는데… (간절하게) 너 다 보고 나도 보여 주라.

공주 공주도.

유별이만 하늘이에게 관심이 없네요?

하늘이 (퉁명스럽게) 야! 유별이.

유별이 왜.

하늘이 나 요술공주 밍키 만화책 있다.

유별이 응.

하늘이가 유별이를 빤히 쳐다봅니다.

유별이 부럽다.

하늘이 부러우면?

유별이 응?

하늘이 안 보고 싶어?

유별이 응.

하늘이 왜?

하늘이 우리 집엔 엄청난 책들이랑 초코비 박스랑 들장미 소녀 캔디랑 요술공주 밍키 완결판까지 다 있어!

아이들 우와아. (유별이를 쳐다본다)

유별이 (어색하게) 우와아.

공주 안 부러운가? 이상하다… 공주는 반짝반짝한 거 진짜 좋던데.

하늘이 야 우리 집에는 반짝거리는 거 진짜 많아. 지구본도 있고.

반장 와 지구본? 그것은 대개 학교 과학실에나 있는 건데…

하늘이 천장엔 야광별들이 반짝거린다고!

아이들 우와아.

하늘이 (유별이에게) 이래도 안 부러워?

유별이 응.

하늘이 대체 왜?

유별이 우리 집엔 진짜 별이 있거든.

하늘이 진짜 별이 있다고?

담임선생님이 들어옵니다.

담임선생님 조용조용. 자. 3반 친구들 이제 다 앉았지요?

아이들 네!

담임선생님 이번에 과학의 달 행사가 열려요. 과학 탐구 그리기 대회, 과학 로봇 만들기 대회, 과학 글짓기 대회에 모두 2인 1조로 하나씩은 참여해야 해요.

공주 공주는 저런 거 하기 싫은댕…

담임선생님 1등 상품은 상장과 에버랜드 자유이용권이에요.

공주 공주 아무거나 시켜주세욧!

먹보 쌤, 먹보도 그냥 아무거나 시켜주세욧!

담임선생님 자… 그럼 공주랑 먹보가 과학 로봇 만들기를 하도록 해요.

반장 저는 글짓기 하겠습니다 선생님!

다홍 아 뭐야 나도 글짓기 하려고 했는데 왜 따라하냐?

먹보 초코비 만들기 대회요, 선생님?

담임선생님 오홍홍홍. 그럼 글짓기는 반장이랑 다홍이가 나가고… 그럼 그리기는 우리 반에서 제일 잘 하는 유별이랑 하늘이가 할까요?

하늘이 같이요?

유별이 재랑요?

하늘이 쌤. 그냥 혼자 하면 안돼요?

유별이 야 나도 너랑 하기 싫거든?

담임선생님 안돼요. 반드시 2인 1조로 함께 나가야만 해요. 우리 반 친구들 꼭 일등 하지 않으면… 선생님 마음이 너무너무 아야할 거예요. 알겠죠?

반 아이들 네.

담임선생님 반장 다음 수업이 뭐였지요?

반장 특활이요!

담임선생님 그래요. 그럼 다음 수업 전까지, 조끼리 앉아서 연습을 어떻게 할지 상의해 보도록 해요. (나간다)

다 같이 네!

다홍 (반장의 머리를 때리며) 야. 글짓기 연습하자.

반장 아야. 다른 학생을 때리는 것은 아주 잘못된 행동이야.

다홍 뷉.

반장 하… 진짜… 누가 깡패 아니랄까봐… 야 근데 니가 무슨 글짓기냐?

다홍 뭐가. 나 원래 글짓기 엄청 좋아하거든?

반장 그래 그럼. 언제 할래? (반장, 다홍 나간다)

공주 하… 애 먹보야.

먹보 (계속해서 초코비를 먹고 있다)

공주 우리는 어쩔까.

먹보 너는 먹지도 못하는 로봇을 만들고 싶니?

공주 사실 아니. 로봇은 안 예쁘잖아.

먹보 (소리 지른다)

공주 꺅! 놀랐잖아!

먹보가 나가려 한다.

공주　어디 가냐고!

먹보　매점에 초코비가 들어올 시간이다. (초코비송) (공주, 먹보 나간다)

유별이　야 하늘아. 우리는 그럼 언제 연습할래?

하늘이　안 할래.

유별이　야. 나도 너랑 하기 싫어.

하늘이　아니 그게 아니고… 오늘 학원 가야된단 말이야. 월수금!

유별이　오늘 화요일이야. 학교 끝나고 우리 집 가던가.

하늘이　너네 집 어딘데?

유별이　저쪽 골목 붕어빵 가게 맞은편.

하늘이　(단호하게) 절대 안 돼. 그냥 우리 집 가자.

유별이　알았어.

하늘이　아 진짜 안 되는데.

유별이　아 진짜! (유별, 하늘 나간다)

1막 2장

삐까뻔쩍한 하늘이네 집 앞. 집이 무려 삼층이네요.

유별이　너네 가족 혹시 30명이야?

하늘이　무슨 30명이야. 3명이거든?

유별이　근데 집이 이렇게 커?

하늘이　홋. 내 방으로 들어와.

하늘이네 방. 엄청 큽니다.

유별이 야. 너 방이 우리 집 만해.

하늘이 뻥.

하늘이의 방은 딱 봐도 비싼 장난감과 어려운 책들, 상장들로 빼곡합니다.

유별이 (책상 위 서울대 마크를 가리키며) 이건 뭐야?

하늘이 엄마가 거기 가야된대.

유별이 왜?

하늘이 몰라.

유별이 상 받은 것들 봐… 너 재능이 진짜 많구나?

하늘이가 비싼 크레파스와 커다란 스케치북을 가져옵니다.

유별이 55색 크레파스?! 대박이다. 내거는 12색인데.

하늘이 그거 하나 줄까?

유별이 아니, 괜찮아. 아빠가 사주신 거거든. (유별이가 이것저것 그린다) 수중자동차는 어떻게 그리지?

하늘이 요구르트 가져올게.

하늘이가 수중자동차 그림과 요구르트를 가지고 옵니다.

유별이 에, 그림을 밖에서 그리고 왔어?

하늘이 요구르트 가지고 오는 길에 영감이 떠올라서.

유별이 (유별이가 열심히 그림을 그리고 있다) 여기다 물고기 좀 그려줘.

하늘이 아 화장실.

하늘이가 나갔다가 물고기 그림을 들고 들어옵니다.

하늘이 자.
유별이 아니 뭐해?
하늘이 화장실 갔다 왔는데?
유별이 화장실에 크레파스가 있어?
하늘이 어. 야. 너네 집에는 별이 있다고?
유별이 응.
하늘이 거짓말 하지 마~ 내가 꼬마냐? 집에 별이 있다는 걸 믿게?
유별이 진짠데? 거짓말 아니거든?
하늘이 그럼 내가 대회 나가줄 테니까, 별 한번 보여줘.
유별이 싫어. 대회는 어차피 나가야 되는 거거든?
하늘이 별 보여줘!
유별이 싫어!
하늘이 아 짜증나!
유별이 으이구. 그럼 이 물고기 여기다 그려봐.
하늘이 손 아파.
유별이 너 진짜 그리기 싫은 거 알겠는데, 우린 같이 나가야 된다고. 그림
 도 나보다 잘 그리면서 왜 그래!
하늘이 배고파. 과자 가져올게!

하늘이가 또 밖에 나가려 하네요.

유별이 야!
하늘이 왜!

유별이 또 어디 가?

하늘이 좀 기다려. (나간다)

하늘이는 또 방 밖으로 나가고 결국 별이도 뒤따라 나갑니다.

방 안에서 하늘이가 누군가와 얘기하고 있습니다.

하늘이 (소곤소곤) 아니 할배! 물고기 제가 직접 그리래요. 어떡해요?

미술과외쌤 할배라니! 선생님이거늘. 이렇게 한 번 그려봐요 하늘 학생.

하늘이 뭐에요. 내가 그리니까 이상하잖아요!

미술과외쌤 그림의 역사를 살펴보면, 저 멀리 구석기 시대까지 거슬러 올라
 가지요. 이렇게 깊은 그림의 역사를 한 순간에 그 크레파스에 담
 고자 하는 것은 있을 수 없는 일이에요.

하늘이 아 몰라! 그럼 쌤이 그린 거 가지고 나간다요?

하늘이, 쌤이 그려준 그림을 가지고 나오다가 유별이와 딱 마주친다.

유별이 하늘아!

하늘이 (소리 지른다) 악! (유별이도 같이 소리 지른다) 깜짝이야…

유별이 너… 아우 놀래라… 지금까지 그린 그림… 다 저 선생님이 대신
 그려준 거였어?

사이.

유별이 그래서 우리 집에 오는 것도 싫어했던 거고. 그래서 대회도 나가
 기 싫어했던 거고?

하늘이 할배 나가세요.

미술과외쌤 할배 아니라니까… (미술과외 쌤이 나간다)

유별이 와아… 선생님한테 다 이를 거야!

하늘이 내 에버랜드 자유이용권도 너 줄게! 대신 비밀로 해줘.

유별이 그치만…

하늘이 엄마가 시켰어. 그림 같은 건, 도움 안 되니까 엄마가 해주는 대로 하라고… 나 공부는 진짜로 잘해 거짓말 아니야!

이때! 하늘이의 엄마, 아빠가 들어옵니다.

하늘아빠 아버지 왔다.

하늘이 아, 아버지. 어머니껜 말씀 드렸는데요, 이 친구는 반 친구 유별이 고요. 이번에 같이 과학… 대회에 나가게 됐어요.

유별이 안녕하세요. 하늘이 친구 유별이입니다.

하늘아빠 과학 대회? 무슨 대회인데?

하늘이 그게… 그림대회요.

하늘아빠 그림대회? 쓸데없이 그런 걸 왜 나가?

하늘엄마 너… 그 그림대회는 가서 그려야 되는 거니? 아님 제출하면 되니?

유별이 제출하는 거예요.

하늘아빠 그래? 너랑 같이 그려야 돼?

유별이 네. 근데 따로 따로 그려와서 합치면 될 것 같아요.

하늘아빠 뭐 그런 쓸데없는 데를… 그냥 하지 마라. (하늘이 아빠가 나간다)

하늘이 어…

유별이 그럴 수는 없을 것 같아요. 하늘이가 그림을 우리 반에서 제일 잘 그려서 담임선생님이 상을 받을 수 있으니 반 대표로 나가달라고 부탁하셨거든요.

하늘아빠 상?

유별이 네 그리고 여기서 우승하면 전국대회에 나가요.

하늘이 맞아요.

하늘아빠	어쨌든 친구야. 하늘이랑 우리가 할 얘기가 있어서 먼저 집에 가
	줘야겠다.
유별이	네 안녕히 계세요.
하늘이	(어색하게) 별이야 잘가. 내일 얘기하자.

문 닫히는 소리 in.

하늘아빠	하늘아. 그림대회 따로 저 친구랑 같이 연습해야 하는 건 아니지?
하늘이	아니에요.
하늘아빠	괜히 너 따로 그림 그려주는 사람 있는 거 다른 애가 알면 골치아
	파. (퇴장)
하늘이	아. 유별이한테 비밀이라고 말 안 했는데 어떡하지… (스케치북을
	보고) 어? 유별이가 스케치북 놓고 갔네. (멀리 엄마에게) 엄마! 유별
	이한테 스케치북 빨리 갖다주고 올게요!

하늘이가 집 밖으로 빨리 뛰쳐나갑니다.
문 닫히는 소리 in.

1막 3장

유별이네 집 골목.

유별이는 골목 구석 낡은 포장마차에서 멈추고,
하늘이가 유별이를 발견하고 숨습니다.

유별이 (뛰어가며) 엄마!

하늘이 놀란다.

유별이 오늘 붕어빵 많이 팔았어?

별이엄마 응 그럼~ 많이 팔았지. 엄마 걱정은 말고 집 가서 쉬어. 붕어빵 먹을래?

유별이 응 좋아! 엄마 붕어빵 최고!

별이엄마 오늘은 학교에서 뭐했어?

유별이 학교에서? 오늘은 먹보랑 초코비 먹고, 다홍이랑 요술공주 밍키 봤고. 아! 맞다 엄마. 나 이번에 과학 그리기 대회 나가는데 하늘이랑 같은 팀 됐어. 진짜 짜증나! 근데 일등 상품이 에버랜드 자유이용권이래! 엄마도 가고 싶지?

별이엄마 응. 가고 싶지. 근데 엄마는 꼭 안 가도 괜찮아…

유별이 괜찮긴! 하늘이랑 같은 팀인 건… 하…그래 내가 열심히 해서 꼭 엄마 에버랜드 가게 해줄게! 맞다. 그래서 오늘 하늘이 집에 갔다 왔어.

별이엄마 그래? 어땠어?

유별이 으리으리하던데? 무슨 하늘이 방이 우리 집 만해! 걔는 크레파스도 55색이야. 근데 그렇게 좋아보이지는 않았어.

별이엄마 많이 부럽지?

유별이 아니? 나는 내 12색 크레파스로도 잘 그릴 수 있는데? 엄마랑 맛있는 붕어빵도 먹을 수 있고.

사이.

별이엄마 별아 있잖아… 이사 가면 어떨 것 같아?

유별이 이사? 웬 이사?

별이엄마 그냥~ 집에 오래 살았으니까.

유별이 전학도 가?

별이엄마 음… 멀리 가면 그렇겠지?

유별이 어… 근데 그럼 대회도 못 나가?

별이엄마 그럴 수도 있겠지… 에이 아니 엄마가 한 번 물어본 거야. 얼른 집
에 들어가 쉬어.

유별이 웅! 사랑해요~ (유별이는 집으로 간다)

별이의 엄마는 주머니 속에서 구깃구깃한 지폐를 꺼냅니다.

그때, 성큼성큼 다가가는 하늘이.

하늘이 여기 있는 붕어빵 다 주세요!

별이엄마 (놀라며) 이걸 다?

하늘이 (패기 넘치게) 네.

별이엄마 (하늘이가 들고 있는 스케치북을 보고) 너가 하늘이니?

하늘이 (화들짝 놀란다) 어떻게 아셨어요?

별이엄마 그거 우리 별이 스케치북인데?

하늘이 아하.

별이엄마 어우 무슨 붕어빵을 이렇게 많이 사. 조금만 사.

하늘이 아니요? 제가 다 먹을 건데요. 붕어빵 좋아해서요. 다 담아주세
요.

별이엄마 이걸 다?

하늘이 네. 이거 다요!

붕어빵을 하나둘씩 담기 시작하는 유별이 엄마.

별이엄마 고마워. 우리 별이 쫓아온 거 맞지?

하늘이 아닌데요?

별이엄마 우리 집은 저 쪽이야. 또 와 잘생긴 꼬마 왕자님~

하늘이 (혼잣말로) 왕자님? (하늘이, 어깨를 으쓱한다) 아 맞다. (붕어빵을 안고)

후다닥 유별이가 간 쪽으로 미친 듯이 달려가는 하늘이.

하늘이 (소리친다) 유별이! 유별이! 유별이!!!!!!!!!!!!!!!!!!!!!!!!!!!!!

유별이 뭐… 뭐야?

하늘이 야. 나… 그림 대신 그려주는 선생님 있는 건… 비밀이다?

유별이 근데 그건 거짓말하는 거잖아!

하늘이 어쩔 수 없잖아! 나는 그림을 못 그리는데? 너가 1등 해야 별 보여 준다며.

유별이 내가 언제?

하늘이 흥!

유별이 그럼 나랑 약속해.

하늘이 무슨 약속?

유별이 나랑 같이 그림대회 연습 아주 열심히 해서 일등 하기로.

하늘이 그럼 비밀 지켜주는 거야? 별도 보여주고?

유별이 비밀은 지켜줄 건데, 별은 생각해볼게.

하늘이 (새끼손가락을 건네며) 약속. 도장. 복사. (사이) 아. 니 이거 다 먹어.

하늘이가 붕어빵 뭉치를 별이에게 준다.

유별이가 붕어빵을 냠냠 먹고 있어요.

그런데 하늘이가 먹고 싶은지 빤히 쳐다보네요.

유별이	(붕어빵을 하나 건네주며) 너도 먹어.
하늘이	엄마가 안 된대.
유별이	그래? 엄청 맛있는데?
하늘이	안에 붕어 들어있어?
유별이	아니야! 빨리 먹어봐.

하늘이가 붕어빵을 조심스럽게 베어문다.

하늘이	앗 뜨거.
유별이	호 불어먹어야지 바보야.
하늘이	야 근데 진짜 맛있다. 이거 처음 먹어봐.
유별이	그치? 우리 엄마 붕어빵이 좀 짱이야!

대화하며 퇴장.

1막 4장

오늘도 활기찬 한빛초등학교 2학년 3반.

담임선생님	자. 3반 여러분~
아이들	네!
담임선생님	좋은 아침이에요. 과학탐구 대회에 각 학년마다 한 팀씩만 대표로 출전해야 한대요. 따라서 오늘 즐거운 생활 시간에는 다같이 대회준비를 할 거예요. 예선전은 일주일 후! 선생님은 3반 친구들

이 꼭 붙을 거라고 믿어요. 모두들 파이팅!

아이들 파이팅!

선생님이 나간다.

유별이 하늘아 미술실 가자.

유별이와 하늘이가 나간다.

공주 애 먹보야, 우리는 연습 안 하니?
먹보 나는 초코비를 먹는다. (초코비를 먹는다)

공주가 먹보를 빤히 쳐다본다.

먹보 (초코비를 건네며) 초코비?
공주 공주는 체중관리 때문에.
먹보 초코비는 살 안 찐다.
공주 정말? (자기 볼을 꼬집고) 됐어. 공주는 산책 갈래.
먹보 난 매점 간다.

공주와 먹보가 나간다.

반장 우린 뭐에 대해 쓸까?
다홍 음…
반장 과학이니까… 그런 거 어때? 티비로 수업을 하는 거야. 학교에 안 가고, 선생님을 안 봐도, 공부를 집에서 할 수 있는 거지.

먹보가 갑자기 문을 쾅 열고 들어온다.

문 쾅 열리는 소리 in.

먹보 초코비가 반장을 부른다.

반장 뭐?

먹보 아, 선생님이 반장을 부른다.

반장 아, 알았어.

먹보와 반장이 나간다.

문 쾅 닫히는 소리 in.

교실에 홀로 남은 다홍이가 반장의 자리에서 편지를 하나 발견합니다.

다홍 (편지를 들고) 뭐야 이건? 러브레터? 안녕…나는 반장이야. 항상 너의 뒤에서 너의 모습을 바라볼 때면… 헐. 러브레터… 대박. 날씨처럼 나의 마음에도 봄이 찾아오는 듯해… 너가 머리를 귀 뒤로 넘기면서 머리를 찰랑일 때면, 내 마음도 찰랑여… 얘 앞자리에 누가 있더라? 아? 나잖아? 헐.

반장이 들어온다.

반장 미안 좀 기다렸지? 주제 뭐할래?

다홍 첫사랑인가?

효과음 in.

반장 사랑?

다홍 왜… 음… 어… 그럴 수도 있잖아. 사람의 마음을 보여주는 안경이 있는 거지!

반장 오 괜찮은데? 그런 안경 진짜 있었으면 좋겠다.

다홍 왜? 너… 좋아하는 사람 있어?

다홍이가 눈을 반짝이며 반장을 빤히 쳐다봅니다.

반장 다홍.

다홍 왜.

반장 (머리를 때리며) 깡패답지 않게 왜 갑자기 조신하냐?

다홍 죽는다?

반장 꽤 괜찮은 것 같은데? 인간의 마음과 과학의 만남!

다홍 그래! 그럼 주제는 이걸로 하자.

반장 (다홍이의 머리를 쓰다듬으며) 으이구 신났쪄요?

다홍 (손을 쳐내며) 아 죽을래! 머리 만지지 마라!

수업 끝나는 종소리 in.

반장 다음 수업 수학이다! 나 수학쌤한테 갈게! 우리 잘해보자!

다홍 어. 빨리 가버려!

반장이 나간다.

다홍 (반장이 쓰다듬은 머리를 만지며) 아 진짜. 반장이…나 좋아하나봐.

한편, 같은 날 같은 시간 미술실에서 유별이와 하늘이.
하늘이와 유별이가 그림을 그린다.

유별이　너 앞으로 그런 짓은 하지 마?

하늘이　알았다고! 그래서 나 진짜 열심히 연습했거든. (그림을 보여주며) 이 거 봐 나무.

유별이　오~ 그럼 로켓도 그려봐.

하늘이　로켓? 그건 선생님이랑 연습 안 했단 말이야!

유별이　그럼 내가 가르쳐줄게. 잘 봐봐.

유별이가 로켓을 그린다.

하늘이　(유별이를 빤히 쳐다보며) 유별이 진짜 잘 그리네. 너는 커서 선생님 해도 되겠다.

유별이　싫어 나는 화가 할 거야.

하늘이　(사이) 너는 왜 그림을 그려?

유별이　좋아하니까 그리지. 내 꿈이야. 화가가 되는 건.

하늘이　돈이 안 되잖아?

유별이　돈?

하늘이　응. 우리 엄마랑 아빠는 내가 그림 그리면 엄청 싫어하시는데. 쓸 데없다고.

유별이　그게 중요한 게 아니야. 나는 그림 그릴 때가 제일 좋아. 행복하 고.

하늘이가 그림을 그리는데, 마음대로 잘 안 되나 봐요.

하늘이　야. 그냥 선생님한테 그림 대신 그려달라고 할래! 내가 그렸는데 틀리면 어떡해!

유별이　틀려도 괜찮아. 그림은 그리는 사람 마음대로인데?

하늘이　모르는 문제가 나오면?

유별이　그리면 되지?

하늘이　안 배웠는데?

유별이　그림은 그냥 너가 그리고 싶은 대로 그리면 돼. 빨리 이거 그려봐.

하늘이　이거 그리면 별 보여주는 거지? 우리 1등 하면 나 별 보여줘.

유별이　생각해볼게.

수업 끝나는 종소리 in.
반장이 들어온다.

반장　유별이!

유별이　어 반장! 왜 왔어?

반장　다음 수업 수학이야.

유별이　그거 말해주려고 온 거야?

반장　응! 나는 반장으로서의 책임감 때문에 말해주려고 왔어. 별이야.
　　　　나가자.

유별이　그래.

하늘이　난 이거 마저 다 그리고 나갈게. 1등 해야 되니까!

복도.

반장　오늘 하늘이랑 그림 잘 그렸어?

유별이　응.

반장　하늘이는 좋겠다.

유별이　왜?

반장　그냥. 나도 그림 그릴 걸 그랬나…

1막 5장

미술실. 과학탐구대회 예선전 D-Day.
모든 아이들이 열심히 대회에 임하고 있어요.

유별이 다 그렸다!
하늘이 내가 도와줘서 진짜 멋지네.

카소가 유별이와 하늘이의 그림을 봅니다.

카소 야 빈치야.
빈치 왜 카소야?
카소 쟤네 그림 봐.
빈치 헐 뭐야 진짜 잘 그렸잖아.

카소와 빈치가 속닥거립니다.

카소, 빈치 속닥속닥속닥. 속닥속닥.
카소 좋았어.

유별이와 하늘이가 그림을 제출하고 나갑니다.
이때, 감독 선생님이 나갑니다.

빈치 이때야!

빈치가 몰래 그림에 물감을 들이 붓고,

카소가 다른 팀의 그림을 덮어 숨깁니다.

카소, 빈치 나이스.

복도.
하늘이와 유별이가 나가고 있습니다.
다홍이가 찾아온다.

다홍 야 별아. 같이 가자.

반장이 찾아온다.

반장 유별이!
다홍 어? 반장 너가 여긴 웬 일이야?
반장 어?… 아…
다홍 (유별이와 하늘이에게) 너네 담임선생님이 부르시던데?
유별이 담임선생님이?
다홍 응! 매점에 계시던데?
하늘이 담임선생님이 매점에 계신다고?
먹보목소리 초코비~~~~~~~~~~~~~~~~~~~~~~~
다홍 응! 먹보가 매점에 초코비 없어서 난리쳤나봐.
반장 그래? 그럼 반장인 내가 가야하는 거…
다홍 (말 끊고) 아니야!
반장 아니야?
다홍 유별이랑 하늘이가 가봐. (유별이와 하늘이가 매점에 내려간다)
반장 어…
다홍 유별이랑 하늘이는 갔어.

반장	어. 매점 갔네.
다홍	여긴 우리 둘뿐이야.
반장	그렇네…
다홍	무슨 할 말 없어?
반장	없어…
다홍	에이 거짓말. (편지를 가리키며) 그건 뭐야?
반장	이건 비밀이야!
다홍	난 다 알고 있거든?
반장	진짜? 그럼 넌 지금까지 모른 척했던 거야?
다홍	응응. 빨리 말해.
반장	너 진짜 비밀 지킬 거야?
다홍	(머리를 찰랑이며) 알았다니깐!
반장	다홍아.
다홍	응.
반장	나… 있잖아…
다홍	응.
반장	좋아해! 유별이! (편지를 건네며) 이 편지 좀 유별이한테 전해주라!
다홍	뭐?
반장	너가 다 알고 있었다니… 난 진짜 티 안 냈다고 생각했는데… 유별이… 진짜 착하고 귀엽지 않냐? 너 깡패 같은 줄 알았는데, 엄청 배려심 깊은 아이였구나?
다홍	이 편지를… 유별이한테 갖다 주라고?
반장	응.

다홍이가 반장을 강펀치로 때리네요.

| 반장 | 악!! 왜 때려? |

다홍　　이 나쁜 놈! 천하에 못된 놈!!!

다홍이가 울면서 뛰쳐나갑니다.

 1막 6장

2학년 3반 교실.
아침조회시간.

담임선생님　공주.
공주　네.
담임선생님　반장
반장　네.
담임선생님　먹보
먹보　네.
담임선생님　초코비 내려 놓으세요. 다홍.
다홍　네.
담임선생님　유별이.
유별이　네.
담임선생님　하늘이.
하늘이　네.
담임선생님　자… 과학 탐구 대회 예선전 결과가 나왔어요. 선생님 마음이 조
　　　　　금 아야한 결과가 나왔지만, 우리 아이들은 최선을 다했으니…
　　　　　(훌쩍훌쩍) 자… 과학 로봇 만들기 부분, 김로벗 홍러봇 (운다)

공주 공주는 로봇보단 바비인형이지.

먹보 초코비.

담임선생님 과학 글짓기 부분. 반장, 다홍 (모두 다 같이 박수친다)

다홍 뭐라구욧?

반장 아싸!

다홍 절대 너랑은 안 나가!

담임선생님 (화들짝 놀란다) 다홍 어린이, 자꾸 소리를 빼액 빼액 지르면 선생
님 귀가 너무너무 아야해요.

유별이 선생님! 빨리 그리기 부문도 발표 해주세요!

담임선생님 네… 자 과학 그리기 부문… 다카소, 피빈치…

다같이 에?

담임선생님 유별이와 하늘이는, 그림을 엉망으로 그려서 실격처리 되었어
요. 선생님 마음이 너무너무 아야했어요. 아주 찢어졌어요! 흥! (담
임선생님 나간다)

유별이가 울기 시작하고 아이들이 하나둘 모여듭니다.

공주 별이야아.

다홍 이거 뭐야! 별이가 떨어질 리가 없는데!

반장 맞아. 하늘이도 있고!

먹보 흠…

하늘이 야… 울지 마. 울지 말라니까? 야. 울지 말라고!

유별이 난 진짜 열심히 했단 말이야.

하늘이 나도거든?

유별이와 하늘이가 끌어안고 엉엉 울기 시작하네요.

유별이　이건 아니야. 우린 진짜 열심히 했어.

하늘이　근데 이게 뭐야! 다 필요 없어!

별이가 교무실로 뛰어갑니다.

유별이　선생님! 저희는 그림을 엉망으로 안 그렸어요!

담임선생님　사랑하는 별 학생… (그림을 보여주며) 이걸 보고도 그런 말이 나오나요?

유별이　이건 우리가 그린 게 아니에요!

담임선생님　선생님은 별학생과 하늘학생을 너무너무 사랑하지만, 이런 그림을 본선에 진출하게 할 수는 없었어요…

유별이　다시 그릴래요! 우리 이렇게 안 그렸어요!

담임선생님　별학생…

하늘이가 들어와, 교무실 전화기로 엄마에게 전화를 겁니다.

하늘이　엄마… 네. 선생님 엄마가 바꿔달래요.

담임선생님　네~ 하늘이 어머니. 예. 아 저번에 기증하셨던 학교 잔디요? 네… 학생들이 너무 잘 쓰고 있지요. 아이들이 푸른 잔디에서 뛰노는 걸 보면 제 마음이 얼마나… 네? 아… 예… 하늘이 그림 대회 결과에 착오가 있었군요. 그렇죠. 하늘이가 그림을 그렇게 그려서 낼 아이가 아닌데… 예 제가 학교측에 다시 잘 말해보겠습니다.

유별이　선생님?

담임선생님　착오가 있었군요 하늘학생? 진작 설명을 잘 해주었으면 좋았을 텐데… 선생님이 잘 회의해 볼게요. (담임선생님이 나간다)

교실.

유별이가 엎드려 울기 시작합니다.

하늘이　별이야.

다홍　쉿.

먹보가 별이 책상 위에 초코비를 한 조각 올려놓네요.

먹보　초코비…

공주　헐.

하늘이　야. 일어나.

유별이　나 전학 갈 거야.

반장　전학?

공주, 다홍　에?

하늘이　뭐? 너가 말 안 했잖아.

유별이　갈 거야. 왜 내가 말할 땐 안 되고, 너희 엄마가 말하니까 돼? 집이 삼층이라서? 너 방이 우리 집만 해서? 우리 엄마는 붕어빵가게 해서?

하늘이　야…

유별이　나는… 약한 사람 말은 안 들어주고, 강한 사람 말만 들어주는 그런 어른은 안 될 거야.

담임선생님이 들어옵니다.

담임선생님　하늘학생, 별 학생. 기쁜 소식이 있어요. 본선에 나갈 수 있게 되었어요.

모두들 박수치고 좋아한다.

유별이 안 나갈 거예요. (화난 유별이가 나간다)

종례시간.

담임선생님 자. 오늘 모두 수고했고, 예선전을 통과한 친구들은 본선에서도
상을 받을 수 있게 준비를 잘 해오도록 해요. 그리고 하늘학생.
하늘이 네.
담임선생님 별학생 집에 한 번 찾아가 보도록 하구요. 선생님의 미안한 마음
도 함께 전달해주세요. 정말… 아주 미안해요. 반장 인사.
반장 차렷. 인사.
아이들 사랑합니다.

모두들 집에 갑니다.

1막 7장

음악 in.

유별이네 집 앞.

하늘이 들어가도 될라나…

하늘이는 별이네 집에 들어갈까 말까, 너무 고민이 되는 모양이네요.
세 시간 후. 하늘이가 벨을 누릅니다.

띵동띵동 음향 in

유별이목소리 네.

문 열리는 소리 in.

유별이 왜 왔어?
하늘이 전학가지 마.
유별이 사실… 원래 가야하는 거였어.
하늘이 그럼 대회는?
유별이 미안해… 그리고 화내서 미안해.
하늘이 아니야.

사이.

유별이 아직도 별 궁금해?
하늘이 당연하지!
유별이 들어와.

별이네 옥탑방 마루.

하늘이 여기에 별이 있어? 나도 별 가지고 싶다.
유별이 음. 해 지기 전까지 조금만 기다려. 내가 별 가지는 법 가르쳐줄테
니까. 대신 조건이 있어. 그 대회, 너가 나가서 꼭 1등 해줘.
하늘이 음. 근데 엄마가 싫어하시면 어떡하지? 나 무서워.
유별이 그럼 너는 너의 별 안 가져도 돼?
하늘이 (도리도리)

유별이 (편지를 주며) 자. 편지야. 나중에 나 가고 나서 읽어.

노을이 지고, 밤이 옵니다.

하늘이 어 해 졌다.
유별이 자. 잘 봐봐.

마루에 누운 별이.
밤 하늘의 별을 바라보던 별이가 스케치북에 크레파스로 별을 그리기
시작합니다.

음악 in.

《2년 전》
별이의 엄마, 아빠가 다가온다.

별이아빠 우와~ 우리 별이가 그린 그림이야?
유별이 응! 히히.
별이아빠 멋지다~ 아빠도 그려줄래?

고개를 끄덕이곤 아빠를 그려주기 시작하는 별이.

별이아빠 아빠는 별이가 그려준 그림이 제일 좋아.
별이엄마 맞아. 우리 별이는 진짜 소질이 있는 것 같아. 화가 해도 되겠다.
 엄마는 안 그려줄 거야?
유별이 알았어 알았어. 별이가 그려줄게! (그림을 엄마, 아빠에게 가져다주
 며) 가족사진이야 가족사진! 우리, 내일 에버랜드 가서 또 찍자!

별이엄마 그래. 에버랜드 가서 또 찍자.

유별이 아빠도 가는 거지?

별이아빠 당연하지! 아빠가 별이랑 에버랜드 가려고 휴가도 냈지요!

별이엄마 벌써 아홉시네! 별이 얼른 자. 그래야 내일 에버랜드 가서 재미있
게 놀지.

유별이 야호!

별이를 재워주는 별이 엄마.
별이가 잠들고, 아빠가 나갈 준비를 합니다.

별이엄마 이 새벽에 꼭 나가야겠어?

별이아빠 우리 별이, 에버랜드 처음인데 신문지 한 장이라도 더 돌려야지.
맛있는 거 먹여주고 싶어.

별이엄마 조심히 다녀와. 다치지 말고. 길 미끄러우니까…

별이아빠 알았어 여보. 사랑해요. (완전 퇴장)

그날 새벽.
차 사고 소리 in.

별이의 집.
장례식이 끝나도, 별이는…

별이엄마 별아… 괜찮아?

별이는 대답이 없다.

별이엄마 엄마도 아빠가 보고 싶어.

사이.

별이엄마 이리 와봐.

옥탑방 마루.

별이엄마 엄마가 엄청 신기한 거 알려줄까?

별이가 고개를 끄덕인다.

별이엄마 아빠는, 하늘의 별이 된 거야.
유별이 별?
별이엄마 그래. 그 엄마가 사준 스케치북에 아빠가 사준 크레파스로 저 별
을 그리면, 별이 여기에 담긴다. 그러면 아빠는 별이 되어서 별이
옆에 항상 있을 거야.

별이 빛난다.

유별이 이게 내 별이야.

암전.

2막

2막 1장

20년 후 사립 한빛 초등학교 강당.
노력반 아이들의 연극 준비 현장.

하동이목소리 아아아아아악.
주임쌤목소리 하동이 너 거기 안 서!
하동이목소리 그렇게 말하는데 어떻게 서요!

이곳은 그야말로 난장판입니다.
쭉쭉이는 기괴한 춤을 추고 있고 먹돌이는 요구르트를 먹고 있고
꼬리는 가수처럼 노래를 부르고 있습니다.

먹돌 (요구르트를 먹고 있다) 얌얌 쩝쩝.

꼬리가 먹돌이의 머리를 빡! 때립니다.

먹돌 아! 내 요구르트! 왜 때려!
꼬리 (윙크를 날린다) 이런 내 맘 모르곳. 너무햇. 너무햇. 띠띠. 후우우.
　　　　띠띠.
먹돌 뒤진다!

하동이가 들어옵니다.

먹돌 하동이! (신호를 보낸다)

신호를 받은 하동이가 꼬리의 치마를 들추네요.

꼬리 꺄악!
쭉쭉 안 본 눈 삽니다!
꼬리 하똥 죽을래?
하동이 (꼬리를 따라한다) 뛔뛔 우우우.
꼬리 (소리 지른다) 짜증 나! 죽여 버릴 거야!

하동이가 도망치다가 춤추던 쭉쭉이와 부딪칩니다.

쭉쭉 아! 하똥 너 우리 엄마한테 다 이른다?
하동이 메롱.

이때! 화난 유별이가 들어옵니다.

유별이 하동이 너 이리와. (유별이가 하동이의 귀를 잡는다)
하동이 아야야.
유별이 너 주임선생님한테 다 들었어.
하동이 아 아파요! (귀를 놓는다)
유별이 구슬로 팥빙수 만들어서 옆반 애 이빨 다 부숴놨다며? 너 진짜 왜 그러니? 여기 강당 에어컨 부순 것도 너지?
하동이 메롱. (하동이가 도망간다)
유별이 노력반 모여.

애들이 말을 하나도 안 듣네요.

유별이　셋. 둘. 하나. (소리친다) 안 모여! (사이) 자. 시작해.

골목길.
동네 강아지가 똥을 싸고 있어요.

강아지(먹돌)　끙~끙~ 아이 시원해.

어디선가 참새가 날아왔어요.

참새(꼬리)　짹짹짹. 나는 참새. (똥을 보고) 에그머니나! 똥이잖아! 에그 더러워. 다른 곳으로 가봐야지.

강아지똥(하동이)　내가~ 똥이~라서~ 더럽지~! 더러운 똥이다 처먹어라~

하동이가 먹돌이의 요구르트를 칩니다.
하동이가 장난치며 밖으로 나가려 합니다.

유별이　하동아? 하동아. 하동아! (소리 지른다) 하똥!

노력반 아이들이 조용해진다.

유별이　너 도대체 왜 그러는 거야! 왜 이렇게 열심히 안 해?
하동이　하기 싫어서요! 하기 싫은데 제가 왜 해야 되냐고요!
유별이　나라고 뭐 하고 싶어서 하는 줄 알아?
하동이　선생님은 선생님이니까 해야죠!
유별이　너 자꾸 말대답 할래?

하동이	뭐요!
유별이	너 예선전 끝나고 다음 날에 아버지 모시고 와.
하동이	네? 아 선생님 그건 안돼요. 아빠랑 하나도 안 친하단 말이에요!
유별이	모시고 오라면 모시고 와! 에어컨 수리비도 청구해야 되니까. 그리고 너네! 내일이 예선전이니까, 제발 연습 좀 해서 오고! 오늘 연습은 더 없어! 하기 싫은 거 알겠으니까 심사위원들 앞에서는 제발 하는 척이라도 좀 하자 애들아? 선생님이 너무 힘들다. (유별이가 나간다)
하동이	아 짜증나! 가자 얘들아.

모두 퇴장.

2막 2장

늦은 밤, 반장의 차 안.
부릉부릉 소리 in.
유별이와 반장의 퇴근길.

유별이	야 반장.
반장	뭘 아직도 반장이라고 부르냐. 나도 이름 있거든?
유별이	아 몰라몰라. 나 오늘 애들한테 소리 지르고 화냈어.
반장	니가?
유별이	어. 나 노력반 애들 데리고 연극대회 나가기 싫어. 꼬리는 아직도 노래 부르는 역할 안 시켜줬다고 난리 난리고. 다른 선생님들도

자기들이 맡기 싫으니까 만만한 기간제 교사한테 시킨 거잖아.

반장 아니 근데 무슨 니가 연극이냐.

유별이 아 그니까! (반장이 그린 그림을 보고) 야 근데 너 좀 늘었다?

반장 다행이다.

유별이 아내분이 좋아하시겠다. 야. 내일이 예선전이야. 그냥 떨어졌으면 좋겠다. (사이) 미안… 매번 찡찡거려서… (반장이 그린 그림을 보고) 이거 내일 또 가르쳐 줄게.

반장 알았다. 오늘도 그림 가르쳐줘서 고마워.

유별이 뭘~ 나야말로 대본 써줘서 고맙지… 데려다 줘서 고마워. 나 이제 간다?

반장 응. 잘가! (유별이 나간다)

반장의 집.
문 열리는 소리 in.
다홍이가 반장을 반겨주네요.

다홍 여보. 왔어? 내가 특별히 오늘 밥 차려났다?

반장 와 대박 진짜 맛있겠다.

다홍 냉장고에 케이크도 있지요~

반장 우리 여보가 최고다!

다홍 히히. 오늘 뭐했어?

반장 아. 유별이 연극 하는 거 도와주고 데려다주고 왔어. 내일 예선전 이래. 걔 진짜 고생하더라.

다홍 아… 근데 왜 너가 도와줘?

반장 도와줄 사람이 나밖에 없으니까…

다홍 왜 데려다줬는데?

반장 집 방향이 같더라고!

다홍	그래? (사이) 히잉. 근데 그게 이렇게 맨날 늦게 들어오면서까지 할 일이에요?
반장	혼자 준비하긴 힘들잖아요. 나 먼저 씻을게.
다홍	다홍이는 오늘 뭐했는지 안 궁구매요?
반장	궁구매요. 뭐해떠요?
다홍	치. 다홍이가 물어보니까 말해주구. 다홍이 오늘 하루종일 원고 써떠요.
반장	그랬구나. 진짜 힘들었겠네요.
다홍	웅. 진짜 힘들었어요.
반장	(머리를 쓰다듬으며) 나는 이제 들어가서 씻을게.

사이.

다홍	알았어.
반장	왜 그래? 기분 안 좋아요?
다홍	아니.
반장	화났잖아.
다홍	개랑 꼭 그렇게 맨날 붙어있어야 돼? 너가 연극에서 뭘 도와주는데? 너가 연극을 할 줄 알아?
반장	아니. 그건 아닌데, 혼자 하기는 벅차니까.
다홍	그래서 뭐 도와줬냐고.
반장	대본 써 줬어!
다홍	대본은 써줬으면 끝 아니야? 게다가 내일 예선전이라며.
반장	아 여보오
다홍	너… 내가 유별이랑 너 때문에… 옛날부터 얼마나…
반장	아 미안해 여보 진짜…

다홍이가 방으로 들어간다.

문 닫히는 소리 in.

반장이 다홍이를 뒤따라 나간다.

2막 3장

한빛초등학교 강당, 연극대회 예선전 D-DAY.
아이들은 서툴지만 연극을 끝까지 해냅니다.
심사위원이 박수친다.

유별이 일동 차렷. 인사. (아이들 들어간다)

심사위원 (유별이에게) 수고 많았어요. 한빛초등학교 아이들이 아주 잘하네
요. 결과는 바로 학교로 통보될 거예요.

유별이 네. 안녕히 가세요.

심사위원 나간다.

유별이 수고했어. 우리가 예선전에 나갔다는 것에 의의를 두자. 꼬리 노
래 아주 잘 부르더라?

꼬리 제가 누군데요. (꼬리가 노래를 부른다)

쭉쭉 그만해. 그만해.

꼬리 (무시한다) 꾀꼬리 같은 목소리의 소유자 꼬리잖아요.

유별이 먹돌이도 어쩜 그런 생각을 했는지.

먹돌 요구르트에서 얻은 영감이에요.

유별이 그리고 하똥.

하동이 왜요.

유별이 잘했다. 그래도 오늘은 너 덕분에 겨우 잘 끝냈네.

쭉쭉 맞아요. 하동이 아니었으면 진짜 큰일 날 뻔했다니까요?

하동이 그럼 상담 좀…

이때, 갑자기 주임선생님이 들어옵니다.

주임선생님 유선생 잠깐 나와 봐요.

복도. 유별이와 주임선생님이 나간다.

주임선생님 일단 축하해요. 예선전에 통과했네요. 본선은 우등반 아이들과
나가도록 하세요.

유별이 예?

주임선생님 노력반 아이들보다는 훨씬 뛰어날 거에요. 모든 면에서요.

유별이 아… 하지만 선생님. 일주일만에 다시 준비하기는 조금…

주임선생님 (말 끊고) 제 말을 무시하는 겁니까?

유별이 아닙니다.

주임선생님 유선생 기간제인 걸로 알고 있는데요.

유별이 예.

주임선생님 기간제는 언제든지 대체될 수 있습니다.

사이.

유별이 예.

주임선생님 그럼. 아. 그리고 에어컨 수리비용은⋯ 상담을 한다고 하셨었죠?

유별이 아 네. 맞아요.

주임선생님 하동이네 부모님과요?

유별이 네.

주임선생님 꼭 진행해서 부모님께 제발 알려드리세요. 하동이놈이 어떤 아이인지. (주임선생님 나간다)

강당.

쭉쭉 선생님 무슨 일이래요?

먹돌 결과 벌써 나왔어요?

유별이 어⋯

꼬리 (쭉쭉이에게) 대박. 빨리 알고 싶다.

하동이 치. 우리가 됐겠냐?

아이들이 유별이를 빤히 쳐다봅니다.

유별이 아직 안 나왔어. 하동이는 내일 꼭 아버지 모시고 오고.

하동이 에? 칭찬할 건 다 해놓고!

유별이 에어컨 얘기는 해야지.

하동이 (한숨)

유별이 오늘은 이만 마치자. 다들 집에 가 쉬어.

아이들 (발랄하게) 네!

2막 4장

상담실.
하늘이와 하동이가 들어옵니다.

하늘이 안녕하십니까.
유별이 하동이는 잠시 나가있어. (하늘이 쪽을 바라본다) 안녕하세요… 저
　　　　는 하동이 지도교사…

　　　　사이.

하늘이 유별이?

　　　　사이.

하늘이 유별이… 아니야?
유별이 설마… 너… 하늘이?
하늘이 유별이 맞는 거야?
유별이 어… 어.
하늘이 유별이 너… 선생님이야?
유별이 어… 넌 애 낳았어?
하늘이 어… 어.
유별이 미쳤어 미쳤어 하늘이가 아빠라니 와…진짜 대박이다. 너 지금 뭐
　　　　하고 살아?
하늘이 나 화가다.
유별이 니가 화가라고?

하늘이 어.

유별이 와 대박 우리 초등학교때. 20년만인가? 와. 우리 같이 그림 그렸었잖아! 너 맨날 그림 그리기 싫다고 하고! 너 막 그림 쌤이 대신 그려주다가 걸려서 내가 쉴드 쳐주고! 근데 너가 화가라고? 너 어떻게 화가 됐는데?

하늘이 나? 난 뭐… 그냥 그림 그렸지. 처음엔 하고 싶은 게 없었거든. 대학도 못 가고 군대 갔는데 제대하고 하니까 진짜… 막막하더라. 그래서 그냥 집을 무작정 나와야겠다. 하고 막 짐을 쌌어. 그러다 너랑 같이 그렸던 스케치북을 찾은 거야. (편지를 들고) 이 편지랑. 그리고 그냥 계속 그림 그렸어. 나한테 뭔가 하면서 행복했던 때라곤 너랑 같이 있었을 때밖에 없더라고. 너가 '그냥 좋아하니까 그림 그린다' 고 했었잖아.

유별이 음…

하늘이 너랑 같이 먹었던 붕어빵 생각난다. 어머니는 잘 계셔?

유별이 (사이) 고등학생 때 돌아가셨어.

하늘이 아…

유별이 너 부모님은 반대 안 하셔?

하늘이 당연히 하시지. 나 엄마 아빠 말 안 듣고 집 나왔잖아. 처음에 내가 그림 그리겠다고 하니까 거품 물고 쓰러지셨어. 근데 사실, 잘 모르겠어. 내가 행복한 건지…

유별이 너 진짜 대단했네. 난 그렇게 못하겠던데… (사이) 아내분은?

하늘이 이혼했어.

유별이 아…

사이.

하늘이 야. 니가 이 편지 썼던 거 기억 나냐?

유별이　편지?

하늘이　어. 기억 안 나?

유별이　응…

하늘이　자. (편지를 준다)

유별이　너 20년 동안 그 편지를 들고 다녔어?

하늘이　어. 지갑에.

유별이　너 나 좋아했냐?

별이가 편지를 읽는다.

하늘이　야. 너는 선생 잘 하고 있냐? 넌 분명 좋은 선생님이겠지? 나 어릴 때 너한테 진짜 많이 배웠잖아. (유별이 성대모사) 나는 약한 사람 편은 안 들어주고, 강한 사람 편만 들어주는 나쁜 어른은 안 될 거야! 크으으~ 어때? 선생님은 할 만해?

유별이　그냥 하는 거지… 뭐. (사이) 일단… 나는 오늘 하동이 지도교사로 온 거니까…

하늘이　어. 어. 하동이 얘기 해야지.

유별이　(사이) 너 하동이랑 사이가 많이 안 좋아?

하늘이　어? 아니 싸우진 않았는데, 내가 잘 못 챙겨주지.

유별이　하동이 학교에서 평소에 어떤지 알아?

하늘이　잘 몰라.

유별이　(사이) 일단 너 에어컨 수리비용 내야 돼. 하동이가 부쉈거든.

하늘이　어 알았어.

유별이　그리고 하동이 진짜 사고뭉치야. 내가 너무 힘들어. 구슬로 팥빙수를 만들고 반 친구에게 먹어보라고 해서 이빨을 다 부러지게 만들고! 선생님들 바지를 내리려고 하고, 치마를 들추려고 하고… 하동이 집에서도 그래?

하늘이 아니.

유별이 아빠가 돼서 왜 그렇게 애한테 신경을 안 써?

하늘이 야, 너 갑자기 왜 이래?

유별이 하동이한테는 너밖에 없잖아. 너 아빠야. 엄마 안 계시면 그 자리도 채워야 하지 않아?

하늘이 뭐? 그게 할 말이야?

유별이 아니 내가 틀린 말 했어?

하늘이 할 말 못할 말 가려서 해야할 거 아냐!

하동이는 계속 말을 하려고 한다.

하늘이 너 학교에서는 완전 말썽꾸러기에 문제아라며? 아빠는 왜 전혀 몰랐지? 아빠가 사정이 있어서 잘 못 봐주니까, 너가 알아서 잘 했어야지. 아빠 바쁜데 학교까지 오게 하면 어떡해?

하동이 아빠는 아무것도 모르잖아!

하늘이 뭐?

하동이 왜 저 선생님 말만 들어? 아빠 친구라서? 나는 아빠 아들인데 나는? 왜 내 말은 안 들어주는데?

하늘이 아빠가 일부러 그러는 게 아니잖아 바쁘고…

하동이 오늘도 내가 사고 쳐서 아빠 만난 거잖아! 아빠는 왜 맨날 바빠?

하늘이 하동아.

하동이 나도 아빠랑 놀고 싶어! 집에 혼자 TV 보면서 있으면 얼마나 무서운 줄 알아? 할머니랑 할아버지는 나한테 말 하나도 안 걸어준단 말이야. 나는 맨날 혼자라고! 아빠도 없고! 엄마는 어디갔어? 왜 안와. 백 밤만 자면 온다고 했잖아! 왜 맨날 거짓말해! (하동이가 하늘이를 노려본다)

사이.

하동이 진짜 아빠랑 선생님 최고 미워!

2막 5장

《음악 in》

강당.
유별이가 아무도 없는 강당에서 혼자 편지를 읽고 있다.

《편지 소리 in》
야 하늘아. 나는 유별이야.
음. 너랑 같이 대회 나가기로 했었는데 못 나가게 되어서 정말 미안하
고… 사실 조금 아쉬워. 우리 다음에 커서 만나면 같이 그림 그려보자.
내가 너 그려줄 테니까, 너가 나 그려줘.
그때는 그림 좀 연습해서 나만큼 그려보길 바래.
크면 우리는 어떻게 되어 있을까? 나는 화가가 될 건데, 너는?
다음에 만나면 꼬옥 알려줘. 약속!

엄청난 화가가 될 별이가.

이때, 우등반 아이들이 들어옵니다.

똘똘	선생님 오셨습니까?
유별이	어… 넌 누구니?
똘똘	저로 말할 것 같으면, 우등반의 우등반장. 똘똘입니다.
유별이	어… 그래.
똘똘	첫 날이니, 제가 출석 부르겠습니다. 똑똑.
똑똑	예!
똘똘	명석.
명석	예!
똘똘	마트.
마트	스마트라고 불러주세요.
똘똘	다 모였습니다 선생님. 우리는 무엇을 하면 될까요?
유별이	어… 그래. 대본 리딩을 하자. 아, 너희는 대본이 없지?
명석	아니요?
마트	당연히 준비되어 있죠!
똘똘	리딩. 시작하겠습니다.

골목길.
동네 강아지가 똥을 싸고 있어요.

강아지	(똑똑) 끙~끙~ 아이 시원해.

어디선가 참새가 날아왔어요.

참새	(똘똘) 짹짹짹. 나는 참새. (똥을 보고) 에그머니나! 똥이잖아! 에그 더러워. 다른 곳으로 가봐야지.
강아지똥	(명석) 내가 똥이라서 더럽지!
흙덩이	(마트) 당연히 너가 더럽지! 넌 똥 중에서도 제일 더러운 개똥이야!

강아지똥　뭐라구? 으아아아앙.

흙덩이　강아지똥아. 내가 잘못했어. 사실 나는 나쁜 흙덩이야.

강아지똥　왜 나쁜 흙덩이인데? 너는 왜 이 바닥에 있니?

흙덩이　지난여름에 내가 키우던 아기 고추를 살리지 못하고 죽게 해 버렸어. 그래서 벌을 받고 있는 거야. 으앙.

유별이　(박수치며) 수고했어 애들아. 잠깐 쉬자.

아이들이 나갑니다.

주임쌤목소리　하동이 너 이자식 이리와.

하동이목소리　으아아악.

유별이　(한숨)

교무실.

유별이　주임선생님.

주임쌤목소리　무슨 일이야?

유별이　저… 드릴 말씀이

주임쌤목소리　(말을 끊고) 우리 우등반 아이들이랑 연습해보니 어때?

유별이　아…말을 잘 들어요. 그런데 이제 본선이 얼마 안 남아서… 아무래도 다시 시작하기는 조금…

주임쌤목소리　지금 우등반 아이들과 못 하겠다고 말하는 건가?

유별이　아… 아뇨… 그건 아닌데, 노력반 아이들은 이 사실을 아나요?

주임쌤목소리　뭐. 걔들이 알 필요가 있나?

엿듣고 있던 노력반 아이들이 우르르 들어옵니다.

먹돌 선생님. 저희 예선전 통과한 거예요?

유별이 어?

꼬리 우리가 통과한 건데 우등반 애들이 나간다고요? 이건 말도 안 돼요!

주임쌤목소리 너희는 노력반이잖니? 본선은 우등반 아이들이 나가는 게 맞다.

쭉쭉 (유별이에게) 선생님?

주임쌤목소리 쭉쭉이 넌 조용히 해.

쭉쭉 선생님. 이건 아니잖아요. 우리가 준비했는데…

주임쌤목소리 쭉쭉이 너는 열심히 하지도 않았으면서 뭘 그러니?

하동이 선생님이 그걸 어떻게 알아요! 지금까지 관심도 없었으면서!

주임쌤목소리 유선생. 그렇다면 유선생이 결정하도록 해. 우등반 아이들과 하고 싶어? 아니면 노력반 아이들과 하고 싶어?

유별이 아…

주임쌤목소리 이번 기회는 교장 선생님께서 눈 여겨 보고 계세요. 유선생 기간제 교사지요?

유별이 네.

주임쌤목소리 (유별이에게) 노력반 아이들은 제가 알아서 처리할 테니 신경 쓰지 마시고, 어서 가서 연습 진행 하세요.

유별이 네…

노력반 아이들이 끌어안고 엉엉 울기 시작합니다.

하동이 (울면서) 이건 아니야 우린 진짜 열심히 했어.

쭉쭉 (울면서) 근데 이게 뭐야! 다 필요 없어!

먹돌, 꼬리 으아아아아앙

주임쌤목소리 시끄러.

먹돌 (요구르트를 다 먹었다) 내 요구르트. (먹돌이가 나간다)

주임선생님 하동이!

하동이 왜요!

주임선생님 복도 끝 에어컨 또 너가 부쉈지?

하동이 아니거든요? 그건 나 아니에요!

주임선생님 거짓말 하지 마!

쭉쭉 쌤 그거 진짜 아니거든요! 똘똘이가 뛰어다니다가 부순 거거든요!

주임선생님 걔가 그럴 리가 없다!

유별이 선생님, 그건 똘똘이가 한 게 맞아요.

주임선생님 됐어요. 우등반 아이들은 실수할 수도 있지요.

똘똘이가 들어옵니다.
문 열리는 소리 in.

똘똘 선생님. 쉬는 시간이 지났습니다.

주임선생님 똘똘아. 에어컨을 망가트렸니?

똘똘 아. 아니요? 열등아들이 그랬나 보죠.

주임선생님 그랬구나. (쭉쭉이에게) 쭉쭉이! 똘똘이가 하지 않았다는데 친구에게 덮어 씌우다니!

쭉쭉 와… 진짜 아닌데…

주임선생님 (유별이에게) 유선생. 이제 가서 연습 진행하세요!

똘똘 연습 준비하겠습니다. (똘똘이가 나간다)

유별이 싫어요.

주임선생님 예?

유별이 안 되겠어요…

주임선생님 뭐가 말입니까?

유별이 안할 거에요. 우등반 아이들이랑은요!

주임선생님 유선생!

먹돌이가 들어옵니다. 요구르트를 빨고 있네요.
지나가던 교장선생님이 다가옵니다.

교장선생님 무슨 일이죠?

유별이 교장선생님. 노력반 아이들이 연극제 예선전에 통과했는데 갑자기 우등반 아이들이 연극제에 나가게 되었다고 통보받았어요.

교장선생님 그것은 어쩔 수 없어요. 창의와 학업! 모든 것을 증진시키는 최고의 한빛초등학교. 이 한빛초등학교의 명성을 더욱 빛낼 수 있는 기회인데, 노력반 아이들이 망치게 할 수는 없지요.

하동이 우리가 망친 거 아니거든요?

쭉쭉 맞아. 우리가 예선전을 통과했는데!

교장선생님 어허! 운이 좋았던 것인데! 아이들은 어서 나가!

하동이 네? 안 돼요. 너희들도 뭐라고 말 좀 해봐!

교장선생님 어서 가서 우등반 아이들과 연습 진행 하세요!

유별이 아니요!

교장선생님 유선생!

유별이 절대 안 돼요. 저는 계속 노력반 아이들을 데리고 연극 대회에 나갈 거예요. 다른 아이들로는 나갈 수 없어요.

교장선생님 그러다 만약 그 열등아들이 1등을 하지 못하면! 학교의 명예에 누를 끼치는 겁니다!

유별이 제가 책임질게요!

교장선생님 예?

유별이 제가 이 아이들이랑 1등 해올게요. 그렇게 좋아하시는 학교의 명예, 위상! 저희가 올려드릴게요! 노력반 아이들이랑요!

사이.

교장선생님 1등을 하지 못하면?
유별이 제가 학교를 나가겠습니다.

교장선생님 퇴장 → 유별이 퇴장 → 아이들 퇴장.

2막 6장

다홍의 퇴근길. 다홍과 반장이 통화를 하고 있습니다.

반장 너 지금 그게 할 말이야?
다홍 니가 나가기 싫으면 내가 나갈게. 진짜 이제 지긋지긋해.
반장 뭐라고?
다홍 언제까지 너랑 싸워야 돼? 너 오늘이 무슨 날인지는 알아?
반장 나 때문에 싸운 거야? 아무 사이 아니라고 했잖아!
다홍 오늘 세 번째 결혼기념일이야! 니가 약속했었잖아. 세 번째 결혼
기념일에는 프로포즈 해주겠다고, 결혼식도 하자고!
반장 아니…
다홍 기억도 안 났지? 넌 진짜 맨날 이런 식이야.
반장 야 잠깐만. 전화 좀 끊자.

《통화 끊어진 소리 in》

다홍이가 집으로 터벅터벅 걸어갑니다.

반장과 다홍이의 집.

반장 (사랑스럽게) 여보! 삼 주년 축하해! (공책을 보여준다)

다홍 어… 이게 뭐야?

반장 그림일기.

다홍 그림일기?

반장 어. 나 옛날부터 글 쓰는 거 좋아했잖아. 20년 전에 너 처음 만났을 때부터 지금까지 너랑 만난 날들 다 담은 거야.

반장 (케이크를 보여주며) 짜잔!

다홍 헐. 내가 제일 좋아하는 케이크네?

반장 그림일기부터 볼래? 딸기 케이크부터 먹을래? 아니면, 내 입술?

다홍 어우 쫌!

다홍이가 그림일기를 넘겨봅니다.

그림들이 삐뚤빼뚤하네요.

반장 이거 그림일기 그리느라… 유별이한테 좀 배웠어. 일부러 걔랑 붙어있던 거 아니야… 그냥 그림 배우기만 하고 전부 다 내가 그렸어!

다홍 삐뚤빼뚤해.

반장 나 오늘이 무슨 날인지 까먹은 거 아니야. 다 기억하고 있었어. 사랑해. (케이크를 한 입 떠먹여 준다) (다홍이 케이크를 받아먹는다)

다홍 어?

다홍이 입 안에서 반지가 나왔어요!

반장	사랑해!!!
다홍	뭐야 이게…?
반장	나한텐 너가 제일 소중해! 평생 나랑 같이 살자! (사이) 속상하게 해서 미안해. 진짜 다 미안해. 결혼하고, 자리 잡으면 프로포즈 제대로 하고 결혼식도 하자고 한 거… 전부 안 지켜서 너무 미안하고 기다려줘서 고마워.

반장이 반지를 꺼내, 다홍의 손에 끼워준다.

반장	진짜 예쁘다. 다홍이보단 안 예쁘지만.

음악 커진다.
반장과 다홍, 키스한다.

암전.

2막 7장

연극경연대회 대회장소
아이들 아주 열심히 큰 소리를 내면서 연습하면서 나온다.

쭉쭉	선생님! 큰일났어요!
유별이	무슨 일이야?
쭉쭉	우리가 쓰는 가면이 찢어졌어요. 큰일났어요.

유별이　　(전화 건다) 하늘아. 도와줘.

하늘이목소리　뭔데?

유별이　　애들이 쓰는 가면이 찢어졌어. 강아지, 강아지똥, 흙덩이, 농부아
　　　　　저씨, 참새…

하늘이목소리　알았어. 몇 분 남았지?

유별이　　30분. 할 수 있겠어?

하늘이목소리　나 지금 작업실이야. 그 안에 갈게.

유별이　　너네는 연습하고 있어!

아이들　　네!

유별이　　(혼잣말로) (시계를 보며) 진짜 큰일이네… 가면 어떡하지.

진행요원이 들어옵니다.

진행요원　2분 전입니다. 지도교사 준비하러 오세요.

유별이　　네. (유별이 나간다)

먹돌　　　아 진짜… 가면 어떡하지?

꼬리　　　우린 망했어…

하늘이가 뛰어 들어와 아이들에게 가면더미를 건네준다.

하늘이　　애들아. 이거 받아.

아이들　　우와아!! 감사합니다.

쭉쭉　　　근데 누구세요?

진행요원　한빛초 대기하세요. 시작합니다.

아이들　　네! (아이들이 나간다) (하동이가 하늘이를 쳐다보고 나간다)

연극 무대.

사회자 마지막 팀이네요. 전국 초등학교 연극 경연 대회! 마지막 순서는 한빛초등학교입니다. 박수로 맞아주세요. (박수 유도)

박수소리 in.
막이 오른다.

강아지 똥

해설자 유별이
강아지 먹돌
강아지똥 하동이
흙덩이 쭉쭉
농부아저씨 먹돌
참새 꼬리
닭 꼬리
병아리 먹돌
민들레 꼬리, 쭉쭉

골목길.
동네 강아지가 똥을 싸고 있어요.

강아지 (먹돌) 끙~끙~ 아이 시원해.

어디선가 참새가 날아왔어요.

참새 (꼬리) 짹짹짹. 나는 참새. (똥을 보고) 에그머니나! 똥이잖아! 에그 더러워. 다른 곳으로 가봐야지.

강아지똥 (하동이) 내가 똥이라서 더럽지!

흙덩이 (쭉쭉) 당연히 너가 더럽지! 넌 똥 중에서도 제일 더러운 개똥이야!

강아지똥 뭐라구? 으아아아앙.

흙덩이 강아지똥아. 내가 잘못했어. 사실 나는 나쁜 흙덩이야.

강아지똥 왜 나쁜 흙덩이인데? 너는 왜 이 바닥에 있니?

흙덩이 지난여름에 내가 키우던 아기 고추를 살리지 못하고 죽게 해 버렸어. 그래서 벌을 받고 있는 거야. 으앙.

그때, 저 쪽에서 농부아저씨가 왔어요.

농부아저씨 (먹돌) 아니. 이건 우리 밭 흙이잖아? 가져가야겠다.

흙덩이가 가자, 강아지똥은 혼자가 되었어요.

강아지똥 심심해. 나는 더러운 똥이야. 아무 짝에도 쓸모없어…

겨울이 가고 봄이 왔어요.

어미닭 (꼬리) 꼬꼬댁! 흠… 어디 우리 병아리들을 먹여줄 게 없나?

어미닭이 강아지똥을 쪼았어요.

어미닭 읔! 모두 찌꺼기뿐이야. 애들아 이런 건 먹으면 안돼. 어서 가자.

병아리 (먹돌) 삐약삐약. 예 엄마 삐약삐약.

강아지똥 앞에 민들레씨가 앉았어요.

민들레씨 민들레씨~

강아지똥 너는 참 예쁘구나? 너는 뭐니?

민들레씨 (꼬리) 나는 민들레씨야. 예쁜 꽃을 피울 수 있지.

강아지똥 그렇구나. 정말 부럽다.

민들레씨 (쭉쭉) 그런데 한 가지 꼭 필요한 게 있어.

강아지똥 그게 뭔데?

보슬보슬 봄비가 내렸어요.

민들레씨 (꼬리) 네가 거름이 돼 주어야 한단다.

강아지똥 내가?

민들레씨 (쭉쭉) 응. 네 몸을 조금씩 녹여서 거름이 되어주면 별처럼 예쁜 꽃
이 필 수 있어.

강아지똥 정말? 내가 별처럼 예쁜 꽃을 피울 수 있다고?

민들레씨 (꼬쭉) 너는 나에게 정말 필요한 존재야. 있어줘서 고마워.

민들레 씨
수고했어 오늘도 아무도 너의 슬픔에 관심 없대도 난 늘 응원해 수고 했
어 오늘도

강아지 똥은 너무 기뻐 민들레 씨를 힘껏 껴안았어요.
비에 녹은 강아지 똥은 별처럼 예쁜 민들레꽃을 피웠답니다.

다같이
라라랄라랄라라 라라라라라 라라랄라라 라라라라라랄라라 라라랄라라

유별이 일동 차렷. 인사.

아이들 (발랄하게) 감사합니다!!!

박수소리 in.

사회자 (박수 유도) 네~ 전국 초등학교 연극경연대회! 마지막 팀까지 모두
 잘 마쳤는데요. 이제 결과 발표만이 남았습니다. 3등부터 결과 발
 표를 하죠. 대망의 3등은… 라리초!
라리초 대표 감사합니다~~
쭉쭉 우린 어짜피 일등이니까!
사회자 2등은… 하냥초!
하냥초 대표 감사합니다~~
먹돌 우린 일등이니까 괜찮아!
하동이 맞아!
사회자 대망의 1등은… 치키치키차카차카초코초코초!
치키초 대표 감사합니다~~
꼬리 뭐어? (아이들 모두 실망한다)
사회자 아직 실망하긴 이릅니다. 우리에게는 인기상이 남았죠? 마지막
 인기상.
 한빛초등학교!

한빛초등학교 아이들이 소리를 지른다!

사회자 자 한빛초등학교 대표는 나와서 소감을 말해주세요.
꼬리 감사합니다! 한빛초등학교 노력반 최고! (아이들 나간다) (사회자 아
 예 퇴장)

유별이가 다홍이와 반장에게 다가갑니다.

유별이	야 다홍아!
다홍	별아!
유별이	도와줘서 고마워. 아까 정신없어서 인사도 제대로 못했네.
다홍	뭘… 너가 우리 여보야한테 그림 가르쳐줬다며?
유별이	여보야? 응. 잘 못 그리긴 하는데…
다홍	우리 출판사에서 그림작가 구하는데, 한 번 해봐~
유별이	아 진짜?
다홍	응. 난 작가야.
유별이	와 대박. 고마워. (반장에게) 너도 고맙다.
반장	뭘.

하늘이가 다가옵니다.

하늘이	야, 나 가볼게.
다홍	헐 하늘아!
하늘이	와 다홍이랑 반장이네? 몇 년 만이야! 근데 너네…왜 팔짱끼고 있어?
반장	우리 결혼했어.
하늘이	와 진짜로? 너네 엄청 싸웠었잖아! 죽일 놈, 나쁜 놈~
다홍	죽을래? (다 같이 웃는다)
유별이	아. 진짜 반갑다. 공주랑 먹보는 어떻게 지내나 몰라.
다홍	그러게. 둘 다 진짜 보고 싶다. (반장에게 눈치를 준다)
반장	(시계를 보고) 근데 우리 먼저 가봐야 될 것 같아 미안해. 내일 신혼여행 가는데, 비행기표 시간이…
유별이	신혼여행?
반장	응. (느끼하게) 우리 다홍이랑 허니문 베이비 보려고.
유별이	베이비?

다홍	(애교부리며) 자기야아~
반장	(느끼하게) 왜 우리 아기?
유별이	어우! 알았어. 빨리 가. 빨리 가. (반장과 다홍이가 나간다)
하동이	아빠.
하늘이	어… 어 하동아.
하동이	오늘 같이 놀자.
하늘이	오늘?
유별이	그래. 오늘 우리 파티할 거거든.
하동이	응. 같이 가자. (하동이가 하늘이의 손을 잡는다)

아이들이 유별이에게 다가옵니다.

아이들	선생님!! 가지마요!! (운다)
하늘이	어딜 가?
먹돌	(운다) 저희가 1등 못해서 선생님 짤려요!
유별이	얘들아!
아이들	네?
유별이	오늘 무슨 날이야! 얘들아! 선생님이 고기 쏜다!
아이들	야호!
먹돌	고기에 요구르트!
꼬리	에? 너는 고기랑 요구르트랑 같이 먹냐?
먹돌	우리 아빠가 초코비 고기 요구르트점 하는데?
쭉쭉	초코비 고기 요구르트점?
하동이	진짜 이상해!
하늘이	그래 조금 이상하네!
먹돌	아니거든요? 먹어보고 말해라 진짜. 기분이다! 제가 쏘자고 할게요! 이름은 좀 특이해도 진짜 환상의 궁합이에요.

유별이 혹시 먹돌이 아버지 이름이… 먹보니?

먹돌 헐. 쌤 어떻게 알았어요?

하늘이 먹보?

유별이 빨리 가자!

모두 **퇴장**.

음악 in.

나레이터 아이들의 이야기는 여기까지입니다. 외로운 하동이는 어떻게 되었을까요? 화가가 된 하늘이는, 선생님이 된 유별이는? (스케치북을 넘겨본다) 어! 여기, 이 책의 부록에 에필로그가 담겨 있습니다.

에필로그

동네의 서점.
하늘이가 아주 신이 난 하동이의 손을 잡고 책을 고르고 있습니다.
하동이가 동화책을 하나 고릅니다.

하동이 아빠. 나 이 책 읽고 싶어.
하늘이 하동이 이 책 읽고 싶어?
하동이 응. 아빠가 읽어주던가.
하늘이 알았어~ 아빠가 읽어줄게.

그날 밤. 하동이와 하늘이의 집.
하늘이가 동화책을 읽어주고 있습니다.

하동이 얼른 읽어줘 아빠.
하늘이 알았어. 아빠가 한 번 해볼게.

밤별
유별이 작/그림
옛날 옛날 아주 먼 옛날.
꼬마는 하늘의 별이 가지고 싶었어요.

어느 날, 로켓트를 가진 사람이 다가왔어요.
"이 로켓트를 타고 가면 하늘의 별에 닿을 수 있어."
"정말?"

로켓 아저씨가 꼬마에게 이야기했어요.

고민하던 꼬마는,

"별을 가질 수만 있다면, 난 좋아."

별에 닿은 꼬마는, 별을 따서 집으로 가지고 왔어요.

맨날 맨날 별과 지내던 꼬마는, 점점 가까이에서 본 별이

못생겼다고 느끼기 시작했어요.

그런데 이상한 일이 일어났어요. 별이 빛을 잃은 거에요!

놀란 꼬마가 로켓 아저씨에게 달려갔어요.

"아저씨. 별이 이상해요. 더 이상 빛나지 않아요. 못생겼어요."

하동이 아빠. 나 졸려…

하늘이 이제 잘까?

하동이는 잠이 들고, 하늘이는 유별이에게 전화를 겁니다.

통화연결음 in.

유별이 여보세요?

하늘이 별 내놔.

유별이 뭐?

하늘이 책 잘 읽었다. 여전히 그림 잘 그리더라. 어디야?

유별이 여기 우리 집 마루.

하늘이 아직도 거기에 살아?

유별이 응.

하늘이 지금 일어나봐. 누워있지?

유별이 어떻게 알았대? 일어났어.

하늘이 멀리 봐봐. 뭐가 보여?

유별이	걍 가로등이랑, 건물들 불빛이랑… 밤인데도 밝네. 사람들은 이 시간에도 일하고 있는 거야. 진짜 싫다. 어릴 땐 안 이랬는데.
하늘이	그것도 별 같지 않아?
유별이	(사이) 어?
하늘이	그것도 반짝거리잖아.

음악 in.

유별이	하늘이 다 컸다.
하늘이	내일 퇴근하고 하동이랑 에버랜드 가기로 했어. 같이 갈래?
유별이	같이 가도 돼?
하늘이	그럼~
유별이	약속.
하늘이	도장.
유별이	복사. 아싸 드디어 에버랜드 간다.
하늘이	내일 에버랜드 갔다가, 하동이랑 앞으로 한달 동안은 여행 다닐 거야.
유별이	그래 잘 생각했어~ 하늘이 진짜 다 컸네? 붕어빵 싸 가.

사이.

하늘이	헐.
유별이	왜?
하늘이	하늘에도 별 진짜 많다.

음악 in.
암전.

어릴 적 우리는 모두 자신만의 별을 가지고 있었어요. 그런데 저는 살아 가면서 내가 어릴 적 가졌던 별이 희미해지는 것을 느꼈어요. 제가 어릴 적 품었던 별은 무엇이었을까요?

저는 제 별이 희미해졌다는 걸 처음 느꼈을 때에는 슬프고 세상이 원망스 러웠었어요. 나는 왜 포기할 수밖에 없지? 세상은 왜 나에게서 하고 싶은 것을 할 자유를 뺏어갔지? 절대 다수와 다른 꿈을 가지고 있으면 이단아 취급을 하는 세상이 너무 싫더라구요.

어느 날에는 한 새벽 한시쯤 도서관에 갔던 적이 있어요. 공부를 하다가 집에 가는데 야경을 봤어요. 어두운 곳에서 빌딩숲이 빛나고 있더라구요. 처음 봤을 땐 이 야밤에 불을 키고 일하고 있게 만드는 세상이 또 싫었어요.

그런데 생각해보니까 그 불을 키고 있는 사람들도 각자 이 밤에 불을 켜 놓고 일해야만 하는 이유를 가지고 있더라구요. 저는 그걸 몰랐어요. 저는 그 도시의 불빛들을 도시별이라고 부르고 싶어요. 밤하늘의 별도, 밤 도시

의 별도 모두 소중한 별이라는 것을 저는 몰랐어요.

한국의 수많은 어른들은 행복하지 않다고 생각하고 살아가잖아요? 그 이유가 뭘까요? 그들에게 다시 꿈을 찾아라! 너가 하고 싶은 것을 해라! 일을 때려 쳐라! 이렇게 말하고 싶지는 않아요. 다만 어릴 때 당신이 가지고 있던 별이 무엇이었는지 물어보고 싶어요. 그 별이 뭐였나요?

이도저도

박준하 지음

순애야, 내 말 들어, 잉?
내 말 들어, 난중에 저승 와서
푸랑스 어쨌는지
얘기 해주소
그때까정 기다리고 있응께
(가려다가 멈칫허고 뒤돌아서)
살문서 말 못혔는디,

사랑혀 순애야

제1장
죽어서도 방구

어둠.

7초가량 코고는 소리만이 들려온다.

순간 코고는 소리가 멈춘다.

조명 in.

오진 하아암… 잘 잤다. 개운해. 몸이 지나치게 좀 가벼운 거 같은데…
　　　 잘 자서 그런가보다.

오진, 스트레칭을 한다.

오진 악!!!!!! 도둑이다 도둑!!!!!!!!!! (주위를 더듬거리며) 핸드폰!!! 핸드
　　　 폰!!!!!

페어리 갓마더 (헉헉거리며 숨을 고르며) 얀마 도둑은 무슨… 아이고 힘들어.

오진 (무릎을 꿇고 빌며) 저희 집에 있는 거라고는 저밖에 없어요. 정말
　　　 입니다. 차라리 다른 집을 가시는 게 나을 거예요.

페어리 갓마더 누가 도둑이야 누가! 난 페어리 갓마더야. 따라해봐. 페어리-
　　　 갓-마더!

오진 (혼잣말로 덜덜 떨며) 어떡하지… 제정신이 아닌 사람인가 봐. 내가
　　　 이렇게 말해도 못알아 듣는 거 아니야?

페어리 갓마더 (오진의 말을 자르며) 야!!

오진 네…?

페어리 갓마더 미안한데 너 진짜 반쯤 죽었어. (손을 목에다 대는 시늉을 반복
　　　 한다)

오진 (울먹이며) 저를 죽이지는 마시고 목숨은 살려주세요. 제가 이래 뵈도 장기는 튼실하거든요? 콩팥 하나 어떠세요?

페어리 갓마더 쉿! (오진, 겁에 질린 채 조용해진다) 너 지금 개~운하지?

오진 (흠칫하며) …네!

페어리 갓마더 몸이 막 너무 심각하게 가볍지?

오진 그런데요…?

페어리 갓마더 완벽하게 안 죽어서 그래.

오진 (자신의 몸을 더듬거리며) 저도 모르는 사이에 제 몸에 뭐 하셨어요…? 언제부터 있던 거야. 미치겠네.

페어리 갓마더 (머리를 내저으며) 아니야, 아니야. 너 약간 눈치 없는 타입이구나? 내가 너 반쯤 죽었다는 걸 보여줄게. (힘껏 오진의 뺨을 때린다) 아파?

오진 (아프지 않음에 놀라며) 아뇨…! 많이 안 아파요…! 조금 간지러운 정도…?

페어리 갓마더 반만 죽으면 간지러워. 내가 손님 제대로 찾아왔네.

오진 분명 잘 잤는데…

페어리 갓마더 잘 잤지. 자도 너무 잘 잤어. 코 골다가 숨을 하도 쉬어대서 콱! (잠시 쉼) 막혀서 코마 온 거지. 코마가 뭔지 알지?

오진 그 정도는 알죠. 코 골다가 혼수상태가 왔다고요…? 이게 무슨 말이야 방구…

페어리 갓마더 사실 자다가 죽는 건 호사지 호사~ 근데 넌 아직 죽은 게 아니야. (가방에서 번호표를 꺼내며) 이거 받아. 너 오늘 아주 운 좋다. (표를 준 후, 머리에 손을 대고 눈을 감는다)

오진 (번호표를 들여다보며) 최고의…결정 이도저도! 오늘의 1번…? (착잡해하며 혼잣말로) 이도저도는 또 뭐야.

페어리 갓마더 (눈을 팍! 뜨며) 여기가 바로 이승도 아니고 저승도 아닌 곳이지. 이!도!저!도! 빨리 얘기하자 우리. 너 시간 얼마 없어. 급해 급해!

오진　　무슨 시간이요?

페어리 갓마더　나중에 알려줄게. 지금 당장 널 만나고 싶어 하는 사람이 있어.

오진　　(당황해 하며) 갑자기? 저요? 누가?

페어리 갓마더　보면 알아. (뒤쪽을 쳐다보며) 들어와!

이진, 반대편에서 의자를 들고 등장한다.

오진　　(당황스러움을 감추지 못하며) 이… 진…?

이진　　(오진을 쳐다보고 의자를 내려놓는다) 오진! (뛰어간다)

페어리 갓마더　(눈가를 닦으며 의자를 가지고 온다) 흑… 내가 가지고 오라는 건 또 잘 갖고 왔네. (의자를 이들의 중간에 갖다 놓는다)

이진, 오진과 껴안으려 하지만, 보이지 않는 벽에 튕겨 나간다.

페어리 갓마더　아 맞다, 저승에서 온 사람이랑 접촉하면 안돼, 미안해. 아프겠다.

이진　　(아픔을 딛고) 오진! 나 안 보고 싶었어? 응? 나 좀 봐봐~

오진　　이진! 당연히 보고 싶었지. 너 보니까 내가 여기 온 게 나름 실감나. (본인의 얼굴을 때리며) 꿈은 아니겠지…? 여튼, 잘 지내고 있었어?

이진　　나야 여기서 잘 지내고 있었지. 근데 너는 나 까먹고 아주 잘~ 지내더라?

오진　　(뜨끔해 하며) 응? 아니야!

이진　　아니긴 무슨! 만난 여자만 해도 (손가락으로 세며) 한 명, 두 명, 세 명…

오진　　아 그거~ 너 가고 나서 애들이 만나보라 그래가지고. 그 내 친구 동구 알지? 걔가 나보고 쓸쓸하지 않나면서 물어보더라고…

페어리 갓마더　말 같지 않은 소리하고 있어 아주.

오진	저희 말하는데 좀 조용히 좀 해줘요, 아줌마.
페어리 갓마더	내 입으로 내가 할 말도 못하냐? 너희 시간도 얼마 안 남았는데 입이나 다물고 있어야지, 원.
이진	아! 맞다! 시간! (오진을 보며 다급하게) 자기 지금 시간 얼마 남은 줄 알아?
오진	갑자기 시간은 무슨 시간?
이진	시간 있잖아 시간! 선택할 수 있는 시간. 이승으로 다시 돌아갈 수도 있고 저승에 남을 수도 있는 선택의 시간!
오진	그런 게 있어? 처음 들어… 저 아줌마가 말을 안 해줘서! (페어리 갓마더, 딴짓을 한다)
이진	난 이미 자기가 결정하고 온 줄 알았지. 당연히 나랑 있을 거 아니야?
오진	어?
이진	빨리 대답해줘~ 나랑 있을 거잖아, 그치?
페어리 갓마더	(손톱을 뜯으며) 그래 빨리 대답해라~
오진	뭘 알아야 대답하죠! 알려주지도 않고서 진짜!
페어리 갓마더	진이가 말한 거 그대로야. 너는 지금 이승과 저승 사이에 있어. (진지하게) 아주 중요하지.
오진	아니 이렇게 중요한 걸 말을 안 해주면 어떡해요!!
이진	이제 알려주셨으면 됐지. 너무 화내지 말구, 응? 그래도 결국 나랑 있을 거지?

사이.

이진	오진, 왜 그래?
오진	이왕 만난 거, 가기 전에 할 말은 하고 갈게. 이진, 나는 너가 별로였어…

이진 나 알아! 너 나랑 결혼하기 전에 내 친구 희정이랑 만난 것도, 너
 네 중학교 동창 예림이랑 모텔 갔던 거 다 알아!

오진 이걸 알고 있었어? 어떻게 안 거야 대체? 하… 죽어도 말 안하려
 했는데…

이진 희정이가 우리 결혼식 날 사진 찍는데 내 옆에 앉아서 귀에다 속
 삭이더라구. '니 신랑 나랑 만났던 거 아니?' 라고. 그리고 내 친구
 진수 알지? 진수랑 예림이랑 친해서 알게 됐지 뭐.

페어리 갓마더 미친놈.

오진 뭐라고요?

페어리 갓마더 미친놈이지 너가. 어떻게 마누라 친구랑 어우. 이런 수박씨
 발라먹을 놈.

오진 그런데도 결혼한 거야?

이진 당연하지! 우리가 만나온 시간이 6년인데 그거 하나 눈치 못 채고
 결혼 했을까봐?

오진 이런 일 있었을 때마다 너한테 질려서 못 보겠다고 헤어졌었는데
 너가 다시 잡았지.

이진 질린 게 아닌 걸 알았으니까. 그리고 나도 너 몰래 다른 사람들이
 랑 자본 적 있거든? (미친 듯이 웃는다)

오진 (충격받은 듯이) 그랬다고…?

페어리 갓마더 어머어머. 아주 그냥 끼리끼리 만나는구만. (가방에서 팝콘과
 음료수를 꺼내 먹는다)

이진 그럼! 박과장, 이차장, 정부장, 김대리…

오진 그만 말해.

이진 너만 그랬겠니? 너가 그러면 나도 그러지. 그러니까 우리가 부부
 지!

오진 이진 너 진짜… 돌아버리겠네! 씨발!

페어리 갓마더 (팝콘 먹던 손가락으로 오진을 손가락질 하며) 너 근데 여기서 욕

하면 안 된다? 너도 그랬잖아, 임마. 하여튼 끼리끼리야.

이진 아줌마, 좀 조용히 해주세요. 오진, 나는 너가 그래도 너를 원 없이 사랑했어. 모든 걸 알고도 사랑해서 후회가 없지! 그리고 너랑 지금도 같이 있고 싶고.

오진 (감동받았다는 듯) 왜 내가 그렇게까지 정떨어지게 해도 사랑하는 거야?

이진 몰라! 난 너가 뭘 해도 사랑하더라! 남들이 결혼식 날까지 너 개새 끼라 해도 널 사랑했어! 왜냐고? 나도 몰라!! 시발! 어떻게 세상 모든 걸 다 아니?

오진 (충격 받은 듯이 주저않으며) 너가 이렇게 나를 사랑할 줄 몰랐어…

페어리 갓마더 (손목을 보며) 얼른 쇼부 봐! 시간이 얼마 없어.

오진 너가 날 그렇게까지… 그렇게… 따흑.

이진 왜 또 울어! 아오 일어나 빨리! 이런 내 맘 알았으면 나랑 같이 저 승에 있던가!

오진 (정신 차리며) 저승?

이진 난 지금 저승에 있잖아. 몰라? 화장실에서 비누 잘못 밟아서 죽었 잖아. 뇌진 탕!탕!탕!으로!

오진 맞아 화장실 비누… 그거 사실 나 발가락 닦고 비누 제자리에 안 가져다놔서…

이진 다 알아. 저승에서 들었거든? 그래서 내가 뭐든지 제자리에…! (화 를 삭인다) 저승은 그럴 걱정할 거 없어. 비누가 필요 없거든! 그쵸 아줌마?

페어리 갓마더 아줌마라고 부르지 말고 좀 예쁜 말로 불러주면 안돼? 언니라 고 불러. 콜미 언니. 어쨌든 저승은 씻을 일 없지. 가장 깨끗한 모 습으로 저승에서 보존되니까. 그리고 오진이 가진 빚도… 아차차!

이진 빚이요?

오진 (빚에 관한 이야기를 못들었다는 식으로) 아 고민 된다… 쓰읍….

이진	오진, 나 봐봐. 방금 페어리 갓마더가 한 말 뭐야?
오진	뭐?
이진	빚 말이야. 너 빚.
오진	하여튼 저 아줌마… 난 사실 너한테 말 안하고 싶었어.
이진	빚 있는 거??
오진	응…
이진	… 얼마나 있는데?
오진	십.
이진	십? 뭐 십만 원?
오진	더 많아…
이진	천만 원? 1억? 이런 거야?
오진	아니…
이진	설마 십억???
페어리 갓마더	(벌떡 일어나며) 아이고 십억씩이나! 이건 나도 몰랐네!
오진	아니… 십오억 육천만 원…
이진	십오억??? 뭐?? 몇천만 원?? 대체 그 돈은 어디다가 쓴 거야??
오진	(약간의 허세를 가지며) 남자는 사업이지… 비즈니스.
이진	사업? 무슨 사업? 나 몰래 사업한 거야?
오진	우리 자주 갔던 파스타집 기억해?
이진	까르보나라 먹으러 일주일에 세 번 간 곳?
오진	응. 거기.
이진	거기 뭐?
오진	그 파스타집이 내 가게였어. 하도 안 되니까 '우리라도 먹어야지' 했지.
이진	미쳤어? 파스타로 말아 먹은 거야? 왜 이제야 말해줘?
오진	빚 있는 남자 누구든 안 좋아하니까. (갓마더에게 동의를 구하듯) 안 그래요?

페어리 갓마더 (딴짓하느라 못들었다) 어? 어… 그렇지. 그… 빛이 되어주는 남
 자가 되어야지 당연히!

오진 그 빛 말고 돈 빚 말이에요!

이진 하… 너가 여기 와서 한 말 진짜 다 말이야 방구야?

오진 방구인 거 같아. 미안해.

이진 방구여도 좋으니 나랑 있자. 난 너가 그렇게 힘든지도 몰랐어.

오진 좋다고…? 너 별로 안 좋아했던 것도 알고 이제 빚 있는 것도 아
 는데 좋아…?

이진 응. 그래도 너 좋아. 저승에 가면 사라지는 것들인 걸, 뭐.

오진 (배시시 웃으며) 저승 가면 빚이 사라져?

이진 너 빼고 모든 게 사라지지. 난 너만 있으면 돼.

오진 그럼 저승 가면 새로운 삶을 살 수 있는 거야?

이진 걱정도 없고 빚도 없어. 너랑 나만 있어!

페어리 갓마더 그 빚이 사업만 하다가 그런 게 아닐 텐데… 아차차!

이진 네? 사업 말고 더 있어요?

오진 아니야, 없어!

페어리 갓마더 야, 너 왜 거짓말 쳐. 저 빚 중 5억은 여자 만나는 데에 썼잖
 아? 진짜 찌질하다 찌질해…

이진 여자가 또 있어?????

페어리 갓마더 어~! 모델 하는 애 쫓아댕기면서 호구짓 하느라…

오진 호구짓 아니에요! 좋아하니까 사주고 싶고, 막 그런 거죠! 열 번
 찍어서 안 넘어가는 나무 없잖아요!

이진 모델 쫓아댕겼어? 너 밑바닥이 도대체 어디까지니?

오진 그래! 나 원래 찌질하다! 찌질해!

이진 (분노를 참으며) 나한테 5억, 아니 오십만 원이라도 쓴 적 있어?
 하… (혼잣말로) 그래도 네가 좋아, 씨발…

오진 미안해. 그래도 나 너 좋아하는 거 알잖아, 어?

페어리 갓마더 어머머머, 나 너네 얘기 듣다가 시간 후딱 가부렀어. 10초 안에 해결해! 내가 몇 초 더준 거다!

오진 진아. 너랑 있는 거 좋아! 너랑 나만 있는 것도 좋은데!

페어리 갓마더 10.

이진 근데, 뭐?

페어리 갓마더 9.

오진 이진. 나 사랑해줘서 고마워 정말로.

페어리 갓마더 8.

이진 알아. 너는 좀 고마워해야돼, 알아?

페어리 갓마더 7.

오진 알아. 그리고 나 너 좋아해.

페어리 갓마더 6.

오진 미안해

페어리 갓마더 5,4.

이진 왜 빨리 세요!

페어리 갓마더 긴장해서 쫄려갖고 실수했네… 미안! 5.

오진 갈게.

페어리 갓마더 4.

이진 (오열하며) 이 씨발 새끼! 죽어서도 지랄이야!

페어리 갓마더 3.

오진 나는!!!

페어리 갓마더 2.

오진 죽어도!!!!

페어리 갓마더 1.

오진 이승이야아!!

암전.

제2장
찰나의 로맨스

무대 위에 28번만 앉아있다.

28번 거울을 바라보고 있다.

자신의 얼굴을 쓰다듬는다. 볼, 눈, 머리카락.

멋진 포즈를 취한다. 자신의 모습에 취해있다.

한창 포즈를 취하는데, 29번, 두리번거리며 등장한다. 서로 눈이 마주친다.

28번 딴청을 하는 척하며 자리에 앉는다.

29번 주위를 둘러보며 어색하게 서 있다.

29번, 28번과 눈이 마주친다.

28번 (백만 불짜리 미소를 날리며) 여기 처음 오셨나봐요?

29번 네? 네⋯ (손에 있는 종이를 본다)

28번 그러시구나. 혹시 몇 번이세요?

29번 어⋯ 29번인데 어디 앉아야 하는지 아세요?

28번 (아주 느끼하게) 제 옆이요.

29번 네?

28번 제가 28번이거든요. 28번, 29번. 그러니까 제 옆에 앉으시면 돼요.

29번 아. 네.

28번 (멋지게 자리를 마련해주며) 여기.

29번 감사합니다.

29번 쑥스러워하며 자리에 앉는다.

29번	여기 와 보신 적 있으세요?
28번	네. 전 두 번째요.
29번	아 그러시구나.
28번	저도 처음 왔을 때는 그쪽처럼 엄청 무섭고 긴장했어요. 그때는 또 저 혼자였거든요. 이렇게 말 걸 사람도 없고.
29번	아 진짜요? 운이 좋았네요 제가…
28번	제가 운이 좋은 거죠. 그쪽 같이 예쁜 사람을 만날 수 있어서. (자신의 멘트에 만족해하며 웃는다) 하하하.
29번	(28번의 말에 놀라며) 네? (멋쩍게) 아하하… 말을 참… 예쁘게 하시네요…! 하하…
28번	하핫. 그나저나 이렇게 아름다운 분께서 어찌 이곳에 오셨어요?
29번	아. 저는 좀 부끄러운 이야기인데…
28번	괜찮아요. 말씀하시기 어려우신 거예요?
29번	(손사래 치며) 아뇨 아뇨! 저는… 수술하다가 왔어요. 수술…
28번	(걱정하며) 어디 다치셨어요? 어디? 어디?
29번	아 아뇨! 어… 저는… 아니에요.
28번	아니에요. 말하시기 싫으시면 안하셔도 돼요. 비밀이 많은 것도 미녀의 조건이니까.
29번	아니 그게 아니라. 들으시면 웃으실 거예요.
28번	왜요? 절대 안 웃을게요. 진짜로.
29번	진짜죠.
28번	(세상 진지한 표정으로) 절대 안 웃어요. 말씀해보세요.
29번	그… 전… 지방흡입 수술하다가… 왔어요.
28번	지방흡입이요? 살 뺄 곳이 어디 있다고 지방흡입을 해요? 이렇게 예쁜데. 하하하.
29번	(아주 부끄러워하며) 말씀은 감사합니다. 제가 그런 이야기를 좀처럼 들어본 적이 없어서 부끄럽네요.

28번 지방흡입 누가 하라고 했어요 대체? 지금 이미 충분히 아름다우세요. 제 눈에만 그런 건 아닌 거 같은데요.

29번 제가 한다고 했어요. 다른 사람들에 비해 더 살이 있으니까요… 하하…

28번 아직 꽃다운 나이인데, 살은 무슨! 혹시 나이가…?

29번 저는 스무 살인데… 몇 살이세요?

28번 저는 스물넷이요. 궁합도 안 본다는 4살 차이네, 하하하. 복학생 알아요? 제가 바로 그 복학생이에요 하하하.

29번 아… 알아요. 저희 과에도 있어요. 저… 혹시… 그쪽은 왜… 오셨는지…?

28번 비밀.

29번 뭐예요? 전 다 말했잖아요.

28번 장난이에요. 아하하하하 그게 궁금하셨구나? (능글맞게) 군대에 있을 때 허리를 다쳐서 그… 디스크 비슷한 게 걸렸어요. 아시죠? 디스크, 척추 협착증, 뭐, 이런 거요. 그래서 전역하고 바로 수술했는데 뭐, 이렇게 된 거죠. 하하하.

29번 아… 그러시구나. 척추 수술 아프다는데… 저는 지방흡입하고 눈도 하려고 했는데… 눈을 못 떴네요.

28번 (29번을 뚫어지게 쳐다보며) 제가 보기엔 정말 예쁘신데.

29번 아니에요… (28번을 차마 쳐다보지 못하며) 그쪽도 잘…생기셨어요.

28번 아 저요? 하하하. 저도 그런 말은 처음 듣네요. 29번님도 한 미모 해서 남자들 많이 달라붙었을 것 같은데.

29번 저는… 부끄럽지만 모태 솔로… 예요.

28번 (벌떡 일어나며) 모태 솔로요?? 이런 말도 안 되는 소리! 모태 신앙이면 몰라도. 아니, 어떤 고자들이 이런 천사 같은 분을 보고도 고백을 안 하는 거야!

29번 (28번을 등지고 멀리 떨어져 앉으며) 아니에요. 진짜 아니에요.

28번	갑자기 등 돌리시네. (29번 쪽으로 더 다가가며) 저 봐봐요. 제가 조금 부담스러우세요?
29번	네. 약간 이해가 안 가기도 하고…
28번	(더 다가가며) 어느 부분이 이해가 안 가세요? 말해주세요. 저는 그쪽 처음 봤을 때부터 마음에 들었는데 말이죠. 정말 제 이상형이에요.
29번	(목소리가 작아지며) 이…이렇게 갑자기 말씀하시면 제가 좀 그래요…
28번	29번님은 완벽한 사람이라는 걸 왜 모르세요?
29번	(목소리가 점점 작아지며) 아까부터 자꾸 제 얼굴만 보고 좋아하시는데… 그게 안 믿기기도 하고… 장난하시는 거 같아서 불편… 해요.
28번	네? 아까부터 잘 안 들려요. 다시 한 번 말씀해주실래요?
29번	(벌떡 일어서서 완전 큰 목소리로) 왜 자꾸 제 얼굴 보고 좋아하시냐고요!
28번	어우 깜짝이야… 제가 얼굴만 보고 좋다고 해서 싫으셨어요? (29번을 앉히며) 제가 이런 말 잘하는 사람이 아닙니다. 정말 좋아서 하는 말이죠.
29번	(소리친 자신을 부끄러워하며) 처음 보는 저한테 이렇게 예쁜 말들, 죽어서라도 듣게 해주셔서 감사해요. 그런데 처음 봤는데 자꾸 얼굴만 보고 이야기 하시니까 신뢰도 없고… 부담스러워요.
28번	(조금 느끼하게) 아, 저는 함부로 얼굴만 보고 좋아하는 사람이 아니에요. 처음에 29번님 얼굴 보고 '핫!' 반했다가, 예쁜 목소리와 몇 번의 대화만으로도 알 수 있는 인성을 보고 '헛!' 하고 사랑에 빠졌죠.
29번	저도 그거 알아요. 하지만, 그런 사랑을 믿지는 않아요.
28번	왜요?

29번	누군가를 그런 방식으로 좋아했지만, 연애는 할 수가 없었어요. 이렇게 부족한 제가 누군가를 만날 수 있나 싶었어요. 뚱뚱하고, 눈도 작고, 못생겼으니까요.
28번	아니라니까요!
29번	물론 짝사랑하던 사람은 있었어요. 제가 고 1때, 복도를 지나가던 그 잘 생긴 얼굴과 눈웃음에 반해버렸죠. 한 살 많은 오빠였어요. (수줍게) 이홍선. 근데 제가 소심해서 3년 동안 마음속에 있는 말을 한 번도 하지 못했어요. 말을 하고 싶었는데 '턱!' 막혀서 못 말했어요 결국. (28번, 심각하게 듣고 있다) 졸업하고 오랜만에 그 오빠를 우연히 봤어요. 사거리에서 오빠를 지나치는데, 그 오빠가 자기 친구들에게 "야, 저 뚱뚱한 년 봐라. 저게 어떻게 사람이냐?"라고 하는 거예요… 그때 어떻게 해서든 살을 빼야겠다라고 생각했어요.
28번	그래서 지방흡입을 한 거예요?
29번	(소리 없이 눈물을 흘리며)… 단기간에 뺄 수가 없으니까요. 일단 지방부터 없애고 보자였죠. 그만큼 절실했으니까요. (허둥지둥 눈물을 닦으며) 제가 괜한 얘길 했네요. 초면에 이런 속사정 듣게 해서 정말 죄송해요.

이때, 눈물범벅을 한 이진이 지나간다.

28번	(29번을 보며) 잠깐만요. (이진을 붙잡으며) 저기요, 아까도 이쪽으로 가시지 않으셨어요?
이진	(멍 때리다가) 네? 아… 맞아요.
29번	(조심스럽게) 저… 혹시 방금 저기 갔다 오셨어요? 그… 여기서 뭐 하는지 아세요?
이진	(멍 때리며) 여기는 이승으로 갈지, 저승으로 갈지 정하는 곳에

	요. 저는 더 이상 말을 할 수가 없어요. 오진, 좆 같은 새끼… (흐느껴 운다)

| 29번 | 들었죠? 이게 무슨 말이에요? 알고 있었어요? |

| 28번 | (끄덕끄덕) |

| 이진 | (울다가 갑자기 휙 돌아 둘을 보며 분노에 찬 목소리로) 딱 봐도 너네 둘 다 나보다 10살은 어려보이네. 같이 왔어? |

| 28번 | 아하하하 (나름 뿌듯해하며) 저희 같이 온 것처럼 보이세요? 하하하. 앗, 잘 어울리나? 하하하. |

| 이진 | (눈을 부라리며) 같이 온 거 아니야? |

| 29번 | 여기서 처음 본 사이에요… |

| 이진 | (이진 쪽으로 눈을 돌리며) 애 너한테 잘해주디? |

| 29번 | 처음 보는데 어떻게 알아요… 하하… |

| 이진 | 딱 봐도 나보다 뚱뚱하고 못생겼네, 남자 믿지 말고 니 인생 살아. 사랑 따위 개나 줘버려. 저승이건 이승이건 다 필요없어 니미럴. |

| 29번 | 너무 말을 무섭게 하시는 거 아니에요? |

| 이진 | (말을 끊으며) 니가 뭘 알아? (28번에게) 이거 딱 봐도 여자 홀리고 뒤통수치게 생겼네. 이런 놈들은 지옥불에 활활 타서 뒤져야해. 오진도 너처럼 나한테 치근덕댔어. 걔가 빚이 있어도, 바람 나도, 심지어 걔 때문에 죽어도 나는 걔만 사랑했어. 왜 사랑했냐고? 너무 사랑해서 이유를 잊은 거야! 병신같이! 너네가 이런… (감정에 벅찬다) 이런 사랑의 쓴 맛을 겪어봤어? |

| 28번 | (진지하게) 아줌마. |

| 이진 | 뭐 아줌마? |

| 28번 | 아줌마 나 알아요? |

| 이진 | … 아니. |

| 28번 | 근데 아줌마가 뭘 알아요? 내가 어떤 사람인지, 내가 진심인지 아닌지, 겉만 보고 어떻게 아냐구요? 사람 겉만 보고 판단하는 거 |

	아니에요. 그리고 이 사람한테 함부로 하시는 거 아니에요. 아줌마가 그렇게 함부로 대할 사람 아니라구요. 그러니까 사과하세요. 그리고 그냥 가던 길 가세요.
이진	아니 나는… 그게… 아오 오진 씨발놈!

이진 화를 삭히며 퇴장.

28번	괜찮아요? 내가 대신 사과할게요.
29번	(부끄러워하며) 아뇨 아뇨! 안… 그러셔도 됐는데… 고마워요…
28번	(미소 짓는다, 사이) 그래서 어떻게 하실 거예요? 이승 저승.
29번	글쎄요. 잘 모르겠어요. 그쪽은 두 번째라고 했죠. 그럼 저번에는 이승을 선택하신 건가요?
28번	네.
29번	왜요?
28번	음… 글쎄요. 아깝더라고요, 그냥 죽기에는.
29번	이번에도… 이승으로 갈 거예요?
28번	글쎄요… 모르겠어요. 음… 지금은 딱히 이유를 못 찾겠어요. 그쪽은요?

29번 자리에서 일어나 서성거리다가 용기 내어 확신있게 말한다.

29번	만나보고 싶어요.
28번	네?????
29번	한번 만나보고 싶다구요!!
28번	하핫, 이미 보고 있잖아요.
29번	아니, 직접 살아서 만나보고 싶어요.
28번	(살짝 당황하며) 진짜로? 진짜로 저를 만나고 싶다는 거예요?

29번	처음에는 그쪽이 조금 부담스럽고 어떤 사람인지 몰랐는데, 말하면서 좋은 사람인거 같다는 생각이 계속 들었어요. 이런 감정, 너무 오랜만이라서 놓치고 싶지 않아요.
28번	(살짝 등지며) 29번님이 이렇게 좋아해주시니까 진짜 몸 둘 바를 모르겠네요, 허허.
29번	(부끄러워하며) 많이… 부끄러우신가 봐요
28번	하하… 네.
29번	(고개를 숙이고 부끄러워하며) 저… 이런 고백… 처음이에요. (28번, 29번으로부터 떨어져 앉는다) 있죠, 살면서 하지 못 했던 거, 여기서 듣고, 말하게 해줘서 너무 고마워요. (고개를 들며 28번이 떨어져 앉은 걸 확인한다) 저…기요…!
28번	안 돼요.
29번	왜 안 돼요?
28번	그게… 미안해요.
29번	왜요? 혹시 제가 싫으신가요?
28번	아니… 그게 아니라 (고개를 푹 숙이며) … 실망하실 거예요.
29번	(말을 더듬으며) 실…실망이라뇨?
28번	(크게 숨을 들이쉬며) 지금 보이는 게 다가 아니에요. 보이는 게 다가 아니라고요.
29번	그럼요…? 제가 모르는 다른 거라도 있으신 거예요…?
28번	건강한 몸, 예쁜 눈, 까만 머리. 이 모든 게 29번님의 것이죠.
29번	(조금 수줍어하며) 그런… 데요?
28번	저한텐 없어요.
29번	그건 제 모습이잖아요. 당연히 28번님한테는 없죠.
28번	반쪽이. 제 별명이에요. 얼굴이 반밖에 없어요.
29번	(충격 받아) 이 얼굴은… 그럼 뭔데요?
28번	화상입기 전 제 얼굴이요. 이렇게 눈코입 또렷한 건 오랜만이라

저도 익숙하지 않네요.

29번 아까 허리 수술 때문에 오셨다고 하시지 않았어요?

28번 아뇨. 사실… 미안해요. 아까 말 못했지만, 화상으로 인한 2차 감염 때문에 수술하다 왔어요.

29번 군대에서 부상 입으신 거예요?

28번 군대 갔다온 건 맞아요. 전역하고 친구들이랑 여행가다가 교통사고로 화상 입은 거예요. 그렇게 2년을 누워있었어요. 24살 아니에요, 사고날 때 24살이었죠.

29번 …

28번 충격 받으셨죠? 아마 실제로 얼굴 보면 혐오스러울 거예요.

29번 …

28번 왼쪽 눈은 녹아서 보이지 않고, 오른쪽 눈도 잘 보이지 않아요. 왼쪽 볼은 불에 타서 패였고요. 왼쪽 다리는 2차 감염돼서 쓸 수 있을지도 모르겠고. 보면 도망갈 거예요. 아니, 도망가는 게 아니라 저를 원망할지도 몰라요. 이래도 보고 싶어요?

29번 …

28번 보기 싫죠? 미안해요. 제가 나쁜 놈이죠. 원래 얼굴 돌아왔다고 신나가지고는 그쪽한테 실수했네요. 미안해요. 그냥 지금 싸다구라도 때리세요.

자, 때리세요. (눈을 질끈 감는다)

사이.

(여전히 눈을 감은 채 속사포로) 이왕 때릴 거, 한번에 크게 때리라고 몇 마디 더 할게요. 이제까지 한 제 모든 행동은 진심이에요. 병원에 누워있으면서 늘 생각했었어요. 단 한 번만이라도 누군가와 얼굴을 마주하고 다시 웃을 수만 있다면, 정말 건강하고 착한 사람

과 자신 있게 얼굴 마주하고 웃고 설렐 수 있다면… 그게 바로 29
번님이에요. 제 눈으로 처음 본 이상형인거죠. 이것만 알아주세
요. 제가 정말…

이때, 29번 손을 든다.
28번 맞을까봐 눈을 꼭 감고 긴장한다.
29번, 28번의 볼에 뽀뽀한다.
28번 놀라서 눈을 뜬다. 입을 다물지 못한다.

29번　　제가 28번님 얼굴만 보고 좋아했다고 말한 적 있어요?
28번　　(볼에 손을 댄 채 벙쪄서) … 없어요!
29번　　(살짝 새침하게) 그쪽은 제 얼굴만 보고 좋아하는 거 맞죠?
28번　　(여전히 벙찐 채) … 아니요!
29번　　저는 28번님 자체를 좋아하는 거예요. 존재 자체를요.
28번　　(볼을 만지작거리며) 존재 자체…

페어리 갓마더의 목소리가 들린다.
28번과 29번, 깜짝 놀란다.

페어리 갓마더　오늘의 28번. 오늘의 28번은 왼쪽으로 2번, 오른쪽으로 3번
　　　　　꺾어서 10걸음 걸어오세요. 둘이 같이 오지 말고 호호호!
28번　　(간신히 정신차리며) 아하하하.
29번　　(엄청나게 부끄러워하며) 누가… 다 듣고… 있었나 봐요.
28번　　이제 가봐야할 것 같아요.
29번　　전 이승을 택할 거예요. 그쪽도 꼭 이승을 선택해주길 바라요. 약
　　　　　속해 줄래요?
28번　　(사이) 제 이름은 '이우승' 이에요. 병원은 한영병원 204호, 6인실

에 있구요. (29번의 이마를 손으로 밀며) 땃! 이렇게 하면 다 기억날 거예요. 하하하.

29번 (이마를 문지르며) 한영병원이요?? 설마… 왕십리에 있는 한영병원이요?

28번 엇? 네!

29번 저는 한영병원 305호에 있어요!! (하이파이브 하려고 손을 내민다)

28번 (하이파이브 대신, 깍지를 끼며) 진짜 저흰 운명인가 봐요. 그죠?

페어리 갓마더 수작 걸지 말고 빨리 와주세요. 안 오면 가루로 만들어버릴 거예요.

28번 (뒤쪽을 보며 큰 소리로) 가루 되기 전에 이름만 묻고 갈게요!

29번 저는… 김태희예요.

28번 이름이랑 딱 얼굴이랑 어울리네요! 하하하하! 한번만 안고 갈게요. (29번과 포옹을 한다) 그럼 이제 진짜 가볼게요. (가면서 손을 흔들며) 태희씨, 이우승, 기억해요! 이우승! 또 봐요! (퇴장)

29번 (잠시 머뭇거리다 완전 크게 소리 지른다) 네! 또 봐요!

암전.

제3장
기절

무대 위 교복을 입은 하영울은 누워있고, 페어리 갓마더가 막대기를 들고 혼내고 있다.
뒤에는 다른 교복을 입은 여자애가 책상 위에 엎드려있다.

하영울 (자신의 배에 올려진 막대기를 치우며) 아 뭐예요 자꾸! 이거 치워요!

페어리 갓마더 뭐?? 지금 내가 몇 번 말해. 너 기절놀이인가 뭔가 그거 하다가 지금 정신 잃었다니까? 아나 이 어린 자식이 아까부터 자~꾸 속을 긁네?

하영울 아니 내가 몇 번 말해. 저 그렇게 허무하게 맛이 갔을 리가 없다니까요? (뒤를 쳐다보며) 쟤도 교복 입고 있잖아요! 저 자리가 누구더라…

페어리 갓마더 나도 몇 번 말하냐. 너랑 입씨름하느라 입이 아파요! 너 지금 너 인생에서 중요한 걸 결정해야하는 시기라고!

하영울 아 그거 담임한테서 오지게 많이 들었어요! 중학교 때가 인생을 결정한다 어쩌구 저쩌구… 그딴 말 하러 온 거면 좀 집에 가세요! 여기 처음 왔어요?

페어리 갓마더 이 새끼가 완전 적반하장이네? 야, 너가 여기 처음 왔지! 진짜 기가 차다 기가 차. 너 진짜 시간도 없는데 시비 걸래?

하영울 아, 쫌! 쟤 자는데 좀 조용히 해요. 쟤도 아줌마 말 듣기 싫으니까 저러지. 아니 근데 오늘 CA 장소 바뀌었어요?

페어리 갓마더 (이를 꽉 악물고) 영울이 CA 뭐 듣는데?

하영울 팔찌 공예요. 이쁜 쌤 안 오시네… 혹시 새로 온 선생이에요? 아 진짜 왜 바뀌고 난리야, 좋아했는데…

페어리 갓마더 어우 랩 동아리 같은 거 듣지. 난 랩 진짜 좋아하는데. 요, 요.

하영울 (페어리 갓마더의 말을 받으며) 요, 요 닥쳐 요, 요.

페어리 갓마더 야, 너는 말하는 본새를 엿바꿔 먹었냐? 말하는 싸가지가…

하영울 엿 바꿔 먹었냐고요? (미친 듯이 웃으며) 아 존나 웃겨. 무슨 조선시대에서 왔어요? 개웃겨 미친.

페어리 갓마더 조선시대 때 너 같은 새끼는 곤장 60대야.

하영울 공부 좀 하셨나 보네. 이런 거까지 아시고? 오지구요~ 지리구요~ (엉덩이를 흔들며) 아야! 아야!

페어리 갓마더 자꾸 그렇게 깝쳐라? 너 어른들한테 그따구로 말하니?

하영울 네 다음 진지충~

페어리 갓마더 너랑 계속 이렇게 얘기하다는 내가 골로 가겠어. (절레절레 고개를 내저으며 혼잣말로) 요즘 중2 정말 아니야… 내가 사람 아니라는 거 어떻게 하면 믿을라나…

하영울 사람이 아닌 거 딱 봐도 보이는데요?

페어리 갓마더 그래? 보이면서 왜 이따구로 행동하냐고!!

하영울 딱 봐도 오크잖아요.

페어리 갓마더 (막대기로 하영울의 등짝을 때리며) 이자식이 시간도 없는데 자꾸 장난칠래?!

하영울 무슨 우리 엄마예요? 엄마도 아니면서 왜 자꾸 참견이에요!

페어리 갓마더 너네 엄마보다는 내가 훨씬 오래 살았지!! 니 고조할머니가 내 동생뻘이다!

하영울 패드립 쳤어요 지금? 와, 살면서 고조할머니 걸고 넘어지는 건 처음 보네.

페어리 갓마더 나, 원래 이렇게 유치하게 말하는 사람 아니거든? 야, 너가 이렇게 모자라니까 놀다가 정신줄 놓은 거잖아. 오늘 남자애들 5명이랑 기절놀이하다가 의식 끊긴 거 아니야!

하영울 (화들짝 놀라며) 남자애들 5명인 건 어떻게 알아요? 으 소오름.

페어리 갓마더 체육관 창고에서 한솔이, 영진이, 대규, 창훈이, 효주 이렇게 가서! 어! 2명씩 목조르기 해서! 어! 이렇게 된 거 아니냐고!

하영울 그건 맞는데… 아니 근데 어떻게 아냐고요!

페어리 갓마더 어… 아까 대규가 말해줬어!

하영울 (핸드폰을 꺼내며 혼잣말로) 하 대규 새끼… 너무 착해 빠졌어…

페어리 갓마더 학교에서 누구랑 다녀? 대규랑, 또 누구?

하영울 아까 말한 다섯 명끼리 지내는 거 딱 봐도 모르겠어요? 한솔이, 영진이, 대규, 창훈이, 효주요.

페어리 갓마더 그래? 영진이도?

하영울 아 영진이도 친하죠, 새끼.

페어리 갓마더 친하면 하기 싫은 거 시키고 그런 거야?

하영울 (핸드폰 하며) 아 뭔 소리야 진짜.

페어리 갓마더 영진이는 이거 하기 싫다고 했는데, 너가 창고로 데리고 왔잖아. 영진이가 너 목 조르면서 울었잖아, 하기 싫다고. 때리거나 그런 게 아니더라도, 말로 괴롭히고 강제로 뭐 하라고 하면 쓰겠나, 어? 걔가 니 따까리야?

하영울 영진이요? 저 양아치 아니거든요. 따가리는 무슨.

페어리 갓마더 저 다섯 명 중에 영진이만 알게 모르게 괴롭히잖아 너.

하영울 괴롭히는 거 아니거든요.

페어리 갓마더 (일어서며) 더 말해봐.

하영울 (핸드폰을 주머니에 넣으며) 저희 담배 같은 거 안 피면서 완전 무난하게 놀거든요? 평소에 반애들이랑 같이 축구도 하고, 밥도 먹고, 매점도 가고. 이게 어딜 봐서 괴롭히는 거에요?

페어리 갓마더 영진이 축구 물셔틀 시키고, 영진이 밥만 말없이 뺏어 먹고, 매점 가서 영진이한테만 다 계산하라 그러고. 화요일에는 영진이 수행평가 일부러 숨겨서 몇 시간 뒤에 주고. 이게 괴롭히는 거 아니야?

하영울 그거 다 장난이죠, 장난! 친하면 다 그래요. 양아치들은 더해요. 그리고 물셔틀이라니! 영진이 축구 못해서 그런 건데.

페어리 갓마더 다른 애들한텐 왜 안 해?

하영울 아 걔네는 그런 장난하면 안 되는 애들이잖아요.

페어리 갓마더 뭐?

하영울 영진이는 이런 장난 받을 줄 알거든요! 알지도 못하면서.

이때, 뒤에 있던 소녀(지하연)가 벌떡 고개를 든다.

하영울 아우 씨 깜짝이야!

소녀, 말없이 하영울을 노려본다.

페어리 갓마더 나도 놀랐다, 얘.

하영울 뭐… 왜! 왜 그렇게 봐?

지하연 그런 장난하면 안 되는 애들…

하영울 너 우리 반 여자애 아니야?

지하연 너 같은 새끼들 때문이야.

하영울 처음 보는 사람한테 말하는 싸가지 보소. 인성 봐.

지하연 너 같은 새끼들이 죽어야지.

하영울 (페어리 갓마더를 쳐다보며) 얘 누구예요, 네? 아나, 이런 또라이를 봤나.

페어리 갓마더 니가 물어봐 짜샤.

하영울 하… 야, 너 내가 쓰레기인지 아닌지 어떻게 아냐?

지하연 너 같은 새끼가 한둘인 줄아냐? 이런 새끼들 때문에 나 같은 애들이 생겨나는 거야, 씨발.

하영울 (살짝 쫄며) 내가 너한테 뭘 했냐? 자꾸 욕질이야.

지하연 영진이 같은 애들도 한둘이 아니지. 그냥 영진이 같은 애 중 하나라고 생각해라.

하영울 니… 니가 뭔데 영진이 들먹여?

지하연 원래 처음에 '얘는 이래도 돼' '원래 그런 건 얘한테 시켜야 돼' '이게 무슨 괴롭히는 거야, 친한 거지' 이딴 생각으로 시작하는 거야.

하영울 나 진짜 영진이랑 친하다니까?

지하연 '친하다' … 기준이 뭐야?

하영울 (살짝 쫄며) 뭐… 심한 장난쳐도 가끔 받아주고, 서로 뭐, 잘 지내

고! 그런 거지!

페어리 갓마더 저 새끼 아직도 정신 못 차리네, 아오!

지하연 (페어리 갓마더를 보며) 노는 것도 아니고, 찌질한 것도 아닌 애들. 원래 그런 애들이 더해요. (하영울에게) 강자는 강하고, 약자는 약하고. 이게 명확해서 그대로 살면 되거든? 근데 이것들은 강자한테 약하려고, 약자한테 강하려고 지랄하는 년들이야.

하영울 (쫄아서) 지금 저거 내 얘기야…?

페어리 갓마더 딱 봐도 너잖아. 지만 몰라요, 지만.

하영울 너 나 알아?

지하연 너 같은 애들은 잘 알지. (하영울의 등을 때린다)

하영울 아! 미쳤냐? 왜 때리고 지랄이야!

지하연 아파? 넌 이런 장난 받아줄 줄 알았어. (하영울의 뒤통수를 때린다) 아파?

하영울 아 시발… 미쳤냐?

지하연 너한테 똑같이 해주는 거야. 너가 영진이한테 한 거의 5분의 1도 안되지.

하영울 내… 내가 언제 영진이한테…!

지하연 (하영울의 말을 끊으며) 눈에는 눈, 이에는 이라는 말. 틀린 거 하나도 없어. 사실 이런 새끼들은 그냥 똑같이 당해봐야 하는 건데!! (의자를 들어 던지려 한다) 너가 영진이 한테 한 것처럼 똑같이…! 하… (의자를 내려놓는다)

하영울 (눈을 꼭 감은채) 진짜 미안해!! 영진이한테 그러면 안 되는거 알면서도 만만해서 그랬어, 진짜! 영진이가 너무 착하고 바보 같아서 그래도 되는 줄 알고! 그걸 내가 악용한 거지!! 하지만 그러면 안 된다는 거 이제 알겠어!! 정말 미안해!!!!

지하연 …

하영울 (아무 일도 없자 눈을 살짝 뜨며) 미… 미안해. (몸을 풀며) 너가 영진

이 같이 당한 줄 몰랐어… 진짜 미안해.

지하연 … 오늘 엄마가 오랜만에 싸준 도시락을 들고 왔어. 엄마가 그냥 싸줬어, 아무 이유 없이. 걔네가 급식 먹자고 했는데, 미안하다고, 난 도시락 먹겠다고 했지. 그랬더니 갑자기 요새 자기들 말 잘 안 듣는다고 싸대기를 한 씩 때리더라.

하영울 싸대기를…? 진짜 무섭다 도시락 하나 가지고… 안 아팠어?

지하연 (차분하게) 내 이름이 지하연이거든? 이름 따라 사는 년이라고, '지하년'이니까 지하에서 사는 년 만들어 주겠다더라. (흐느끼며) 그냥 죽도록 맞았어. 내가 왜 맞아야하는지 아직도 모르겠어.

페어리 갓마더, 묵묵히 고개를 끄덕인다.

하영울 … 야, 그러면 때리지 말고 너 얘기부터 먼저 해주지… 무섭잖아… (눈치 보며) 지하연. 이름 이쁜데 말을 그따구로 하냐.

지하연 (계속해서 눈물을 흘리고 있다) 감정이… 격해져서…

하영울 (지하연의 등을 두드려주며) 야, 절대 이 정도로 맞아야하는 일 아니야. 근데 나도 쟤네랑 별반 다름없었다는 거잖아. 진짜 병신같이 살았네.

지하연 …

하영울 원래 나는 아무 생각 없이 살아서, 영진이 입장 생각 안해봤어. 너한테 변명같이 들리겠지만, 진짜 그랬어. 너 아니었으면 절대 몰랐을 거야.

지하연 …

하영울 그리고 엄마가 싸준 도시락 먹겠다는 게 뭐가 그렇게 잘못이라고. 너 잘못 하나도 없어. 잘못은 걔네가 한 거지.

지하연 (아주 살짝 차분해진 목소리로) 나도 미안해. 괜히 너한테…

하영울 아 뭐 그럴 수 있지. 너무 빡치면 나도 옆에 있는 사람 막 때리고

그래.

지하연 (울다가 살짝 웃으며) 그러지 말라고 방금 얘기했는데.

하영울 (하연의 눈치를 보며) 아하하 그럼! 당연히 안 그러지 이제.

페어리 갓마더 내 말은 죽어도 안 듣더니만… 올바른 말 하네, 웬일이야.

하영울 조용히 해요! (하연을 보며) 내가 다 미안해. 너도, 영진이도.

지하연 사과는 나 말고 영진이한테 해야지! 그니까 빨리 가봐.

하영울 어딜 가?

지하연 여기서 이승으로 가야지.

하영울 아줌마가 처음에 말한 게 진짜였어?

페어리 갓마더 아줌마는 좀 그렇고… 이모라 불러. 내가 아까 누누이 말했지? 여기서 집 갈지, 저승 갈지 정한다고. 그거, 내가 결정해.

하영울 저… 제가 아까는 정말 잘못했어요. 진짜 죄송해요. (더 다급해지며) 어떻게 안 될까요? 제가 진짜 착실하고 바르게 살겠습니다. 위에서 지켜보세요, 이모! 진짜 제발!

페어리 갓마더 너 하는 꼬라지 보니까 아냐 아냐, 안 돼 안 돼. 너가 아무리 이승으로 간다해도 제대로 살 거라는 보장이 어디 있어? 은근슬쩍 말도 놓고 말이야. 욕도 하고.

하영울 각서라도 쓸까요?? 진짜 뭐라도 남기고 갈게요.

페어리 갓마더 아니. 그딴 거 필요 없고 나이가 어려도 너 같은 애들은 그냥 무조건 저승행이야.

하영울 저 정말 각성했어요 이모. 이모, 진짜 조카라고 생각하고 봐주세요 한번만요, 네?

페어리 갓마더 시간 다 됐다. 조카라고 생각하고 편한 저승으로 데려갈게.

하영울 (눈 꼭 감고 울부짖으며) 잘못했어요!!!!!!!!!!!!

페어리 갓마더 야, 야. 일어나. 저기, 저쪽으로 가. 알았어?

하영울 (페어리 갓마더의 다리를 잡으며) 진짜 하… 한번만! 제가 진짜 죄송해요!! 저승으로 보내지 말아주세요… 자비 좀 베풀어줘요, 네?

페어리 갓마더 자비 베풀고 있잖냐. 저기로 가면 이승이야. 걱정말고 가봐.

하영울 감사합니다!!! 감사합니다 이모님!!!! 안녕히 계세요!!!! (지하연을 가리키며) 야, 너도 꼭 와라!!! (수줍게) 나랑 같이 도시락 먹자! 내가 쌀게, 알았지? (퇴장)

페어리 갓마더 아까는 깝치던 애가 잘도… (손목을 보며) 하연아 이제 너 차례 야. 쟤 때문에 너무 정신없지, 그치?

지하연 (피식 웃으며) 웃긴 애던데요, 뭐. 보기보다 나쁘지 않은 애인 거 같 아요.

페어리 갓마더 영울이는 (까르륵 웃으며) 본성은 착한데 (정색하며) 사춘기가 온 게지. 그래서 하연아, 결정했니?

지하연 마냥 울면서 증오해봤자인 거 같아요. (크게 숨을 들이쉬며) 이제 그 만 울 때도 됐어요.

페어리 갓마더 그래, 이승은 이쪽…

조명이 깜빡거린다.

페어리 갓마더 (주위를 둘러본다) 어허…

지하연 갑자기 왜 이래요?

페어리 갓마더 끊겼네, 끊겼어.

지하연 이승 가는 길이요???

페어리 갓마더 응. 이승에서 이미 죽은 거 같아.

지하연 (사이) 죽도록 맞기만 하더니, 진짜 죽어버려서 걔네는 속이 시원 하겠어요.

페어리 갓마더 끊긴다는 경고도 없었는데. 아마 바로 죽은 거 같아.

지하연 아니에요. 차라리 죽겠다고 뻐팅기던 저한테 기회 한번 더 주셔서 감사해요. 영울이 같은 애 하나 살린 셈 치죠, 뭐.

페어리 갓마더 미안해. (시계를 보며) 벌써 시간이 이렇게 됐네.

지하연　여기서 앉아서 기다리면 되죠? 기다릴 수 있어요. 아까 여기 오기 전에도 기다렸는 걸요.

페어리 갓마더　내가 일이 있어서 가봐야 하는 건 맞는데…

지하연　아니에요! 먼저 가보세요. 정말 감사했어요.

페어리 갓마더　(퇴장하며) 미안해, 하연아. 진짜 미안해. 조심해서 가!

　　　암전.

제4장
당신을 향한 내 8톤 트럭

어두운 조명 IN.
구애남, 슬금슬금 눈치 보며 등장한다.
안심되었다는 듯 제대로 선다.
밝은 조명 IN.

구애남　드디어…! 제대로 찾아올 줄 알게 된 건가…! 으하하하 역시 노력은 사람을 배반하지 않아! (절실하게) 아 나의 그녀, 아 나만의 그녀, Mine… 여기에 오니 당신을 처음 만났던 날이 생각나는군. 그날이 기억나. 나는 길 가던 8톤 트럭에 치여 혼수상태에 빠졌었지. 여기서 두리번거리며 헛소리를 지껄이던 나에게 (아주 조신하게 머리를 넘기며 조신한 목소리로) '8톤 트럭에 치였다고 이 개자식아. 곱게 말하면 못 알아듣지? 이런 시발… 그냥 번호표나 받아'라고 번호를 주던 당신의 모습이란. 첫눈에 반해본 적이 없었기에

당신을 향한 내 감정이 뭔지 몰랐어. 여자를 보면 무조건 이런 신체적 반응이 생기는 줄 알고 이승으로 갔어. 가서 사랑을 한번 해보고 싶었거든. 하지만 내가 밥을 먹을 때나, 똥을 쌀 때나, 클럽에 있을 때나, 언제나 당신이 생각나더군. 샛노란 머리, 밀가루 같은 얼굴, 서슴지 않은 트림까지… 그대, 그대는 항상 내 마음속에 존재했지. 그때 깨달았어. 나는 당신을 사랑한다는 걸. 당신을 다시 보기 위해 벌써 몇 번째 여기에 왔는지 모르겠어. 물에 젖은 손으로 핸드폰 충전기를 꽂고, 후라이팬으로 뒷통수도 치고, 수면제 40알도 먹고. 셀 수없이 많은 노력을 했어. 나의 이 피나는 노력을 알아줘 페어리 갓마더! 내가 얼마나… 얼마나 당신을 사랑하는데!!

다양한 것들이 깨지는 소리.

페어리 갓마더 야!!!!!!!!!!!!!!!!!!!!!!!!!

구애남 그녀 목소리. 보이스. 그녀야. 핫, 기다려 페어리 갓마더!!! 내가 그쪽으로 가겠어!!!

구애남, 뛰어간다.

암전.

제5장
어미 모(母)

무대 위, 4명의 산모가 누워 있다.

정애지 아악!!! 아악!!!!!!

홍송연 후… 하… 후… 하아아!!!!!!!!!

신유미와 오경민, 정애지와 홍송연의 애 낳는 소리에 놀라 깬다.

오경민 어머 깜짝이야…

신유미 간 떨어지겠어요!

정애지 언제 나오는 거야 악!!!! (자신의 배를 본다) 어?? 아니 이게 뭐야??

홍송연 (여전히 눈을 꼭 감고 소리를 지르며) 뭐야뭐야 뭔데뭔데!!!

정애지 (홍송연의 배를 누르며) 애가 여기 없어. 배에 없다고! 우리 벌써 낳았나봐!

신유미 여기 회복실이에요? 아, 나는 개인실로 예약했는데. 아우 근데 배가 너무 아프다.

오경민 (주위를 둘러보며) 회복실이라고 치기엔 우리가 너무 다닥다닥 붙어 있지 않아? 아아. 왜 목이 아프지. 아우.

홍송연 아니아니 아니아니! 나 벌써 우리 꼬물이 낳았어?

오경민 꼬물이요? 언니 아기 태명이 꼬물이었어요?

홍송연 응응, 우리 꼬물이. (몸을 꼬물거리며) 꼬물꼬물거려서 꼬물이!

정애지 아 진짜 나이 먹고 애기를 왜 그렇게 불러! 나랑 동갑 맞아?

신유미 그럼 그쪽은 뭐라고 지었는데요?

정애지 나? 나…나는…

이때, 페어리 갓마더 등장한다.

페어리 갓마더 (완전 큰소리로) 춘득이!! 춘득이라고 지었어!!

홍송연 아우!! 깜짝이야!! 우리 꼬물이 놀란다니까!

오경민 꼬물이 이미 나왔다니까요? 아니 근데 누구세요?

정애지 우리 애기 태명은 어떻게 아세요?

페어리 갓마더 다~ 아는 수가 있지. 아니, 왜 이렇게 떼거지로 나한테 보내나 몰라! 짜증나 죽겠어 진짜!

홍송연 우리 모두 뱃속아기를 위해서는 고운 말을 사용하도록 해요!

신유미 언니! 이미 꼬물이 낳았다고요! 저기요, 여기가 어딘지 정도는 말해도 되는 거 아니에요?

테이프 빨리 감기 사운드 IN.
페어리 갓마더, 이 사운드에 맞춰 설명하는 듯한 제스처를 취한다.

페어리 갓마더 이제 알겠지? (입을 만지며) 아우 입 아파… (오경민을 보며) 넌 어디서 많이 본 것 같이 생겼는데… 너네 다 같은 햇살 산부인과 맞아?

오경민 맞아요. 4인실에 이렇게 다 같이 있었거든요. 저 원래 닮은 사람이 좀 많아요. 신민아, 손예진…

홍송연 방금 저 말 우리 꼬물이한테 너무 자극적이야!

신유미 이 언니가 말이 되는 소리를 해야지. (페어리 갓마더에게) 근데 저, 벌써 애를 낳았어요? 들어간 지 좀 된 것 같긴 한데…

정애지 그니까. 너무 애를 쑴풍 낳았나?

페어리 갓마더 진짜 매번 이도저도에는 산모들이 넘쳐. 애 낳다가 정신 잃은 사람이 너무 많아.

오경민 정신을 잃다뇨? 산부인과도 아니면 뭐.

신유미　그럼 저희가 애낳다가 기절이라고 한 거예요?

페어리 갓마더　엄마의 직감이란. 맞아. 아까 말해줬잖아! (테이프 빨리 감기 때 한 제스처를 재연하며) 어? 요렇게!

정애지　(애써 태연한 척) 뭐, 애 낳다가 실신한 사람이 한둘이야?

페어리 갓마더　너처럼 말했다가 골로 간 엄마들이 한둘이 아니에요.

홍송연　뭐어어??? 골로 가???? 우리 꼬물이 어떻게 두고!!!

페어리 갓마더　쟤는 꼭 살아야겠다. 시끄러워 죽겠어 쟤 때문에.

이때, 조명이 한번 깜박거린다.

홍송연　(누군가가 붙잡아서 가듯이) 어머어머 이게 뭐야! 얼른 놔줘! 나 우리 꼬물이 만나야돼, 안 돼!

페어리 갓마더　아 신이 나의 말을 들어주셨어. (홍송연을 보며) 꼬물이 만나러 가는 길이야. 얼른 가, 시끄러우니까!

홍송연　(오열하며) 꼬물아아!!!! 엄마가 사랑해!!!!!!

홍송연, 퇴장.

페어리 갓마더　너무 시끄럽다 진짜. 저런 애들은 빨리 사라져야 돼. 민폐야, 민폐. 아이고, 두야.

오경민　송연 언니는 어디로 가는 건데요?

페어리 갓마더　응? 이승. 애기 만나러 가는 거지. 저렇게 빨려 가는 건 거의 바로 깨어난 건데.

신유미　저희 죽은 거 아니죠?

페어리 갓마더　죽은 건 아니지만, 그렇다고 산 것도 아니야.

정애지, 손톱을 물어뜯고 있다.

페어리 갓마더 애 낳다가 실신도 하고 그런다며. 왜 손톱 물어뜯고 있어?

정애지 아니 저렇게 송연이 가니까 나도 막 그렇고…

오경민 노산하는 언니도 가는 거 보면 우리도 다 가겠지! 너무 걱정 마.

신유미 맞아. 송연언니 서른여덟이잖아.

정애지 나도 서른여덟인데… 나는 왜 안가는 거야…?

페어리 갓마더 (정애지를 진정시키며) 너무 그렇게 걱정할 거 아니야. 웬만한 경우가 아니고서야 다들 가.

이때, 조명이 한번 더 깜박거린다.

페어리 갓마더 오오! 여기서 누구야, 누구?!

오경민 (몸을 흔들며) 일단 저는 아닌 거 같아요.

신유미 (똑같이 흔들며) 저도요.

정애지 (빨려들어가며) 나인 거 같아! 나야!! 아하하하!

페어리 갓마더 그렇게 걱정하더니… (사라지는 정애지를 보며) 잘 가!

정애지, 퇴장.

신유미 저렇게 무섭게 빨려서 가나요 원래? 어우.

페어리 갓마더 이승에서 의식은 그 어느 때보다 중요하기 때문이지. 의식이 돌아온다고들 하잖아. 돌고 돌아서 가는 거지.

오경민 그럼 저희도 이렇게 기다리면 되는 거예요?

페어리 갓마더 대부분 심각한 일 아니면 돌아가. 90%는 돌아갔었어. 저렇게 안 돌아가면 이승으로 갈지 저승으로 갈지 선택하면 돼.

신유미 아기 두고 갈 엄마가 어디 있어요~

오경민 다들 이승으로 간다고 했겠네요.

이때, 조명이 한번 깜박거린다. 다른 색.

페어리 갓마더 (혼잣말로) 엥? 이건 비상사태라는 건데.

조명이 두세 번 깜박거린다.

페어리 갓마더 오우 완전 중요한 일인가 봐. 여기 진짜 아주 잠깐만 기다리
고 있어봐. 금방 갔다 올게!

페어리 갓마더, 뛰어서 퇴장.

신유미 뭔일 있나?
오경민 뭔가 번쩍 번쩍하는 게 응급실 같애.
신유미 색도 음침하고 말이야.
오경민 살다 보니까 별일이 다 있어.

페어리 갓마더, 뛰어서 등장.

오경민 너무 빨리 갔다 오신 거 아니에요?
신유미 뭐래요, 심각한 게?
페어리 갓마더 그게… 그… 어… 뭐라 말해줘야 하나…
오경민 (신유미에게) 많이 심각한 건가 봐.
페어리 갓마더 그… 이런 건 좀 저승사자한테 시키지. 저기… 음… 애가 하
나 죽었대.
오경민 네??? 누구 애가요?
페어리 갓마더 여기 있던 4명 중 한 명의 애라는데, 아직 오고 있는 중이라
잘 모르겠어.

신유미 그러면 저랑, 경민이랑, 애지언니, 송연언니. 이렇게 중 하나라는 거예요?

페어리 갓마더 응응. 이렇게 복잡했던 적이 없는데 말이지.

신유미 갑자기 이런 일이 있을 수 있어요…?

페어리 갓마더 나도 처음이야 이런 일이. 애랑 엄마 둘다 죽거나, 둘다 혼수상 태거나 그랬던 적은 많은데. 아참, 나 다시 가야돼. 누구 애인지 알 아야 될 거 아니야. 이번에도 금방 갔다 올게. 기다리고 있어!

페어리 갓마더 퇴장.

오경민 우리 넷 중에 하나면 나도 될 수 있다는 거 아니야?

신유미 나도 가능성이 있다는 거지.

오경민 (한숨을 쉬면서 앉는다) 나면 어떡해…

신유미 (주저앉으며) 근데 대부분 90%는 돌아간다잖아. 이거 다 기우야, 기우.

오경민 그래, 긍정적으로 생각하자. 우리가 이렇게 우울해 봤자 기운만 안 나.

신유미 (갑자기 우울해지며) 근데 또 생각해보면 10%는 못 돌아간다는 거 잖아.

오경민 그치. 낳다가 죽는 게 10%인 건가?

신유미 우리가 살아있지도 죽어있지도 않다니까, 그런 거지 않을까?

오경민 너가 기우라고 했으면서. 자꾸 이런 슬픈 얘기 생각하면 더 슬퍼져.

신유미 맞아 맞아. 일어나지도 않은 일 가지고 말이야.

오경민 (혼잣말로 갑자기 우울하게) 10%가 나일 수도 있는 거네 진짜… (기 운을 되찾으려 애쓰며) 그래. 우리 좀 다른 얘기나 하자. 애기 태명 이 뭐라 했었지?

신유미 맹맹이!

오경민	맹맹이? 귀엽네. 남편이 막 비염 있고 그래?
신유미	(웃음이 터지며) 비염이랑 무슨 상관이야. 이상한 개그 욕심 있어 하여튼. 맹맹이는 그냥 발음하기 귀여워서 지었어. 맹맹. 너는 태명이 소망이었나?
오경민	응. 우리는 소망이. 소망하던 아기가 태어났으면 좋겠다 싶어서 지었어. 이쁘지?
신유미	흔하잖아 소망이는~ 사랑이 마냥. 맹맹이가 제일 이뻐.
오경민	다 각자 자식이 이쁜 거지.
신유미	(배를 만지며) 그르게. 근데 맹맹이가 나오니까 배가 허하네. 항상 든든하게 요기 있었는데.
오경민	맹맹이는 남자였어?
신유미	응, 남자. 소망이는 여자야?
오경민	소망이도 남자! 발도 막 차고 그랬지? 나는 발로 왕창 차더라.
신유미	우리는 태몽이 박지성이었어. 박지성이 축구공을 내 배에다가 찼어.
오경민	우리는 뱀. 완전 큰~ 구렁이 같은 뱀이 나를 감더라고.
신유미	크게 될 놈인가봐. 우리는 축구 시켜야지.
오경민	아유 얼른 보고 싶다.
신유미	(갑자기 진지하게) 근데 산후우울증이 벌써 올 수 있어?
오경민	애를 일단 낳았으니까 산후는 맞지. 그니까 우울증도 지금 올 수 있는 거지?
신유미	나… 온 거 같아.
오경민	(애써 태연하게) 아까 저 여자가 말한 거 때문에 신경 쓰여서 그래. (정색하고) 사실 나도.
신유미	나만 그런 거 아니지?
오경민	어. 나도 아까부터 자꾸 오락가락해.
신유미	계속 신경 쓰여 그 말이.

오경민 인간적으로 확률이 너무 커. 25%나 되잖아.

신유미 만약에 우리 애면 어떡해?

오경민 나 생각도 안해봤어. 진짜 이기적이게 들릴진 몰라도, 나는 아닐 거 같다고 생각해.

신유미 나도 절대 아니야. 우리 둘다 아닌 거야, 그치?

오경민 애지 언니나 송연 언니 애 중 하나일까? 내 애가 아니라고 누가 확실히 말해줬으면 좋겠다 진짜!

이때부터 오경민과 신유미, 서로에게 말하듯 혼잣말하듯 말한다.

신유미 우리 맹맹이면 어떡하지? 맹맹이를 데려가면 안 돼. 난 진짜 누구보다 우리 맹맹이를 사랑하는데!

오경민 소망이는 진짜 내 마지막 희망인데. 소망이를 너무 힘들게 가졌는데…

신유미 맹맹이 가지려고 시험관을 7번이나 했어. 너무너무 아팠다. 진짜 시술받을 때마다 너무 아프고 우울했어. 시술 후에는 항상 조심조심 행동하고, 뛰지도 않고, 잘 때도 일부러 혼자 잤어 안 불편하게. 그렇게 가진 애인데…

오경민 사실, 소망이 전에 애가 하나 있었어, 사랑이. 사랑이는 나오자마자 바로… 마음에 묻었지. 나는 내가 항상 건강한 아기만 낳을 거라고 생각했었어. 다른 생각을 해본 적이 없었지. 그렇게 2년 동안 힘들어하다가 생긴 게 우리 소망이야. 소망으로 가득차고 싶어서.

신유미 신이 있다면 나한테서 맹맹이를 데려가면 안 돼. 진짜 양심 없는 짓이야.

오경민 소망이면 어떡하지… 진짜 이기적이지만 우리 소망이만 아니면 좋겠다.

페어리 갓마더, 완전 빠르게 등장한다.

페어리 갓마더 (어렵게 말을 꺼내며) 뭐 하고 있었어?

오경민　서로 자기 애가 안 죽었으면 좋겠다고 말하고 있었어요.

페어리 갓마더　내가 마음 아파 죽겠어… 심장이 남아나질 않아 진짜.

신유미　그래서요? 우리 맹맹이래요?

페어리 갓마더　어? 지금 바로 말해줘도 되는 상황이야…?

오경민　사실 들을 준비가 그렇게 되진 않았는데… 너무 갑갑하긴 해요.

신유미　모르니까 미쳐버리겠어요. 제발 알려주세요.

페어리 갓마더　음… 사실 음… 유미는 지금 선택해도 돼. (경민의 눈치를 살핀
　　　　다)

신유미　네? 뭘요?

페어리 갓마더　이승으로 갈지, 저승으로 갈지.

오경민　누구 아기가 죽었는지 말을 해야 정하죠!

페어리 갓마더　너.

오경민, 충격 받아 주저앉는다.

신유미　(허리 숙여 감사하며) 감사합니다, 감사합니다. 진짜 감사합니다.

페어리 갓마더　나한테 감사할 건 아니고. 어디로 갈지는…

신유미　(페어리 갓마더의 말을 끊으며) 전 무조건 이승이요. 지금 빨리 가봐
　　　　도 되는 거죠? 어디, 어디 쪽으로 가면 돼요, 네?

오경민　또…

페어리 갓마더　저기 저쪽.

신유미, 뒤도 안돌아보고 세상 누구보다 빠르게 퇴장한다.

페어리 갓마더 그… 있잖아… 이게…

오경민 (말을 끊으며) 그러면 소망이는 어디로 갔어요?

페어리 갓마더 저승, 저승사자가 품에 안아서 데려갔어.

오경민 저승에서 어떻게 되는 거예요?

페어리 갓마더 저승 탁아소에 맡겨져. 거기서 입양되길 기다리지.

오경민 입양되지 않으면요? 선택 받지 못한다면 어떻게 되는 건데요?

페어리 갓마더 5년 안에 입양되거나 친부모가 찾으러 오지 않으면, 사라져.

오경민 사라진다고요?

페어리 갓마더 아기한테 너무 가혹하다고 생각할 수 있는데, 넘치는 인원을 수용하기엔 저승이 너무 좁아. 그래서 존재 자체를 사라지게 만들지.

오경민 (목이 메인다) 소망이가… 있죠, 제 두 번째…

페어리 갓마더 (말을 이어받으며) 두 번째 애지. 나도 알아. 첫째는 사랑이.

오경민 어떻게 아세요…?

페어리 갓마더 내가 아까 너 어디서 본 것 같다고 했잖아. 사람이 하도 많아서 기억하지 못했을 뿐, 너 여기 처음 온 거 아니야.

오경민 저는 분명 사랑이 낳는 거 기억나고, 또 사랑이도 봤고, 또….

페어리 갓마더 이승 TV 보면 가끔 사후세계 경험했다는 사람들 나오잖아. 식물인간이었는데 빛을 봐서 깨어났다, 어떤 사람이 말을 걸었다 등등. 그런 사람들은 여기서의 기억이 남아있는 거야. 코마에서 살아났는데 어떻게 살아났는지 기억이 없다, 이 또한 당연한 거지.

오경민 (매우 당황하며) 제가 지금 잘… 말이 잘 이해가 안 되는데…

페어리 갓마더 사랑이 때도 너가 혼수상태로 여기를 왔었다는 거야. 이승으로 가는 결정을 내려서 소망이를 임신하게 된 거고.

오경민 그때 저는 어떤 상황이었나요…? 혹시 사랑이가 죽었는데 제가 결정해야 되는 그런… 그런 거였나요…?

페어리 갓마더 지금이랑 똑같았어. 너는 그때도 나한테 아기가 저승으로 가

면 어떻게 되냐고 물었었지.

오경민 그러면… 그러면 사랑이는… 사랑이는 아직도 저승에 있나요? 5년 아직 안 지났으니까요, 그쵸?

페어리 갓마더 (가방에서 종이를 꺼낸다) 응. 아직 탁아소에 있대. 이제 3살이고, 엄마를 닮았대.

오경민 그땐 왜 제가 이승을 선택했을까요, 네? 기억나세요?

페어리 갓마더 남편이랑 가족들 두고 온 것도 마음에 걸리고, 저승 시스템이 아기를 키우기에도 그렇게 나쁘지 않다는 걸 알았으니까. 사랑이는 사랑스러우니까 누가 키우겠지라는 믿음이 있었어. 훗날 저승 가서 볼 수 있다고 생각해서 이승으로 간다고 했었지.

오경민 … 오늘도 결정을 해야하는 거죠…?

페어리 갓마더 오늘이 아니라 지금.

오경민 여기서 제가 남편, 아기, 어느 누구에게도 해줄 수 있는 게 없는 거 같아요.

페어리 갓마더 생각해봐.

오경민 있죠, 엄마는 아기를 뱃속에 품으면서 존재를 느껴요. 누굴 닮았을까, 얼마나 예쁠까 하면서 열 달을 기다리죠. 그렇게 기다린 존재가 사라지는 걸, 저는 보고만 있을 수 없어요. 그래서 사랑하는 사랑이, 소망이한테 미안하다고, 너희들은 나에게 너무너무 소중한 아기라고 말해주고 싶어요. 같이 앉아서 아빠도 내려다보고 말이에요. (울먹이며) 있죠, 제 남편은 그런 사람이에요. 제가 힘들까 봐 청소도 미리 해두고, 먹고 싶은 게 있으면 언제라도 사오고, 잘 때 꼭 안아주는, 그런 사람이에요. 항상 사랑이 넘치는… (눈물을 닦으며) 아기들한테 말해주고 싶어요. 너희 아빠는 이런 사람이다. 그리고 언젠가 아빠가 우리 곁에 오면 반겨주자, 이렇게요. 남편도 나중에 저승에 올 거니까요, 그쵸?

페어리 갓마더 (코를 풀며) 응응. 내 코가 다 맹맹하네. 네 판단이고 네 선택이

니까 너 스스로를 믿는 수밖에.

오경민 (크게 숨을 들이쉬고 강경하게) 제 결정, 아시겠죠? 어디로 가면 되는 건지 말해주세요.

페어리 갓마더 (눈물을 훔치며) 이쪽으로 나가면 돼. (안아주며) 가서 사랑이 소망이랑 잘 지내고, 응?

오경민 네, 그럴게요. 그럼, 안녕히 계세요.

암전.

제6장
한 방

박철수, 하수에 쭈그려 앉아 나뭇가지로 바닥에 아무 글씨나 쓰고 있다.
박철수 주위에는 이미 수많은 나뭇가지들이 있다.

박철수 아… 진짜… 어디로 가냐… 하…

이때, 박철수의 나뭇가지가 부러진다.
부러진 나뭇가지를 들고 한숨을 쉰다.
주머니에서 새 나뭇가지를 꺼낸다.
새 나뭇가지로 바닥에 아무 글씨나 쓴다.

박철수 이십일 년밖에 안 살았는데… 스물하나… 이십일…

이때, 박철수의 나뭇가지가 또 부러진다.

박철수 (부러진 나뭇가지를 보며) 일진 사납게 왜이래 진짜! 에잇! (나뭇가지를 던져 버린다) 재수 없어! (주저앉으며) 다시 정리해보자. 그니까 아까 아줌마 말로는 내가 지금 (울먹이기 시작한다) 군대에서… 흡… 이렇게 요렇게 전선 고치다가 감전 되서 그래서… (감정이 벅차다) 여기서… (입술을 깨문다) 트흡… (손을 보며) 분명… 장갑 껴서 감전 안 된다고 했는데… (손가락 끝을 마주치며) 근데… 흐아아앙!

박철수, 주저앉아 울다 엎어진다.

박철수 엎어졌어… 흐아아아아앙!

엎어진 채 대성통곡한다.
이때, 페어리 갓마더 상수에서 빠른 걸음으로 등장한다.

페어리 갓마더 아유~! 너 우는 소리 여기 밖에까지 들려!
박철수 (대성통곡하며) 내가 이 나이에 벌써! 아이고! 아이고!
페어리 갓마더 (철수의 등짝을 때리며) 시끄러워! 이거 바닥에 또 이건 뭐야? 나 화장실 갔다온 사이에 왜 또 이래났어! 내가 아무것도 건드리지 말랬지!
박철수 아야! (눈물을 마구 훔치며) 너무 억울합니다. 운동장 100바퀴 뛴 것도, 100바퀴 뛰고 전선 고치러 간 것도, 흐르는 땀 닦다가 감전된 것도, 나뭇가지 부러진 것도 다! 억울합니다.
페어리 갓마더 (나뭇가지를 주우며) 아까 내 가방도 울면서 매달리다 찢어놓더니… 마이너스의 손 맞네, 맞아.
박철수 인생 한방이라고 생각하면서 살다가 이렇게 허무하게 한방에 죽

을 줄도 몰랐고, 군대에서 이렇게 아무것도 못하다 갈 줄은 몰랐지 말입니다! 그리고 만지는 족족 뭐든 부러지고 깨지는 거 제 탓 아닙니다! 그냥 그렇게 되는 겁니다!

페어리 갓마더 그렇게 되는 게 어디 있어, 니가 건드니까 그러지! 어디서 소리를 질러? 으휴, 빨리 결정해. 빨리. 아주 그냥 꼴 보기 싫어 죽겠어.

박철수 백… 백년을 줘도 결정 못하겠습니다!

페어리 갓마더 어떡하려고 그래, 응? 지옥 가고 싶어?

박철수 아줌마가 재촉하시니까 더 못 정하겠습니다!

페어리 갓마더 근데 듣다보니까 자꾸 아줌마 아줌마 하는데, 누나야. 누나라고 불러.

박철수 아줌마… (페어리 갓마더, 철수 팔을 꼬집는다) 악! 아 누… 나… 저는 진짜진짜 결정하기 어려울 것 같습니다.

페어리 갓마더 왜? 그래도 살고 싶지 않아? 아직 청춘인데?

박철수 이승 가면 군복무 하러 가는 거 아닙니까?

페어리 갓마더 그렇지?

박철수 저승 가면 군대에 안 있어도 되는 건데, 눈을 못 뜨지 말입니다.

페어리 갓마더 고럼고럼. 말 편하게 해.

박철수 그… 죽기는 싫은데 살기도 싫으면 어떡합니까?

페어리 갓마더 (철수의 목에 손을 대며) 그럼 내가 죽이겠지? (이를 꽉 물고) 말 편하게 하라니까?

박철수 아 장난치지 마시지 말입니다. (페어리 갓마더의 눈치를 발견한다) 진짜 어디로 가야할지 정말 1도 모르겠습… 모르… 겠어요.

페어리 갓마더 너에게 더 가치가 있는 걸 생각해봐.

박철수 아까부터 계속 생각해봤는데도 그래요. 살면 군대, 죽으면 평생 저승 이거잖아요. 하…

페어리 갓마더 가족, 가족은? 엄마아빠 형제들 있잖아.

박철수 (눈시울이 붉어지며) 생각해봤어요. 보고 싶어요.

페어리 갓마더 다 큰 줄 알았는데 아직 아기네 아기.

박철수 다 보고 싶어요. 엄마, 아빠, 할머니, 할아버지…

페어리 갓마더 이거이거… 산사람을 이도저도에 데려올 수도 없는 법인데…

박철수 보고 싶으면 이승으로 가는 게 맞잖아요? 근데 가자마자 보는 것도 아니고, 눈 뜨면 군대잖아요.

페어리 갓마더 나는 어지간하면 중립인데, 너같이 이렇게 젊고 미래 창창한 애 보면 이승 가라고 하고 싶어. 살날이 몇십 년인데!

박철수 (갑자기 진지하게) 인생 한 방인데, 한 방으로 여기 왔잖아요. 여기 온 데에는 이유가 있지 않을까요?

페어리 갓마더 헛소리 하지 말고! 아 정말 이러면 안 되는데, 잠깐 기다려봐. (전화기를 들며) 어~ 나야. 페어리 갓마더. 아니 그게 다름이 아니고 내가 지금 21살짜리 군인이 왔는데 이승 갈지 저승 갈지 모르겠대. 그치? 어 완전! 여기가 어디냐면… (철수의 손목을 잡아당기며) 오늘의… 50번. 50번이라고 말하면 알려줄 거야! 어 고마워~! (손을 접으며)

박철수 누구한테 방금 전화 건 거예요?

큐티 (뛰어오며) 페어리 갓마더~~~~~~~

페어리 갓마더 워, 엄청 빨리 왔네. (철수를 보며) 이승사자.

박철수 이승사자요???? 저를 위해서 부르신 거예요???

페어리 갓마더 그럼, 당연하지! 내가 말했잖아. 너 설득하고 싶다고. (큐티를 보며) 여긴 내가 말한 그 군인.

큐티 하이, 너가 철수? 나는 이승사자야. 큐티라고 불러.

박철수 이름이 큐티세요?

큐티 응. (허공에 손가락으로 단어를 하나하나 짚듯이) 씨-유-티-와이. 큐뤼. 아니 아니 나 지금 너 이승으로 꼬시러 왔어 철수야. 너 때문에!!

박철수 그렇게 하셔도 전 진짜 엄청난 결정장애라서 결정을 못내릴 걸요.

페어리 갓마더 그러면 온 애는 뭐가 되니?

큐티 하… 큐티 인생에서 너 같은 애 본 거 한두 번 아니야. 싸가지 바가지 같은 섹시도 있지. 참, 섹시는 내 언니야. (페어리 갓마더를 보며) 근데 페어리, 애 복에 겨운 소리 한다 야.

페어리 갓마더 내가 그래서 너 불렀잖아. 설득해줘. 너 애 데려가면 휴가 받잖아. 그거 생각하면서 꼬셔!

큐티 헤이, 허니 베이비. 너한테 마이 홀리데이가 달려있어. 내가 대충 보니까 너 가족한테 약한 거 같은데, 맞지?

박철수 아… 네. 뭐 그렇죠.

큐티 철수야 누구 먼저 보고 싶니? 응? 누구?

박철수 엄마요.

큐티 내가 이승에 있는 사람을 내 바디에 부를 수 있어.

박철수 그게 무슨 소리에요??

큐티 내가 괜히 큐뤼겠니. 철수야, 내가 엄마 불러올게. 기다려봐. 아 참, 근데 엄마랑 대화는 못한다. 엄마가 이승에서 하는 행동만 볼 수 있어. (손가락으로 딱! 친다)

박철수 대화는 못하면 보기만 하는 건가…

큐티 (철수의 손을 잡고) 채리야 엄마 말 들리니?

페어리 갓마더 채리? 큐티가 잘못 부른 거 같은데.

박철수 (부끄러워하며) …제대로 부른 거 맞아요…

페어리 갓마더 너가 채리야????

박철수 철수, 챌수, 채리… 이렇게 됐어요.

큐티 채리야… 엄마가 널 아들로 낳아서 미안해. 엄마가 채리 딸로 낳을 걸… 딸이었으면 채리로 이름 지어주고, 군대도 안 가도 됐을 텐데… (철수의 머리를 쓰다듬으며) 우리 채리 그래도 곧 돌아올 거지? 채리야 엄마가 너 항상 건강만 하라고 했잖아… 건강하라는 것도 못 지키네 우리 채리? 빨리 일어나서 엄마한테 혼나자. 훈련

소 수료식한 지 얼마나 됐다고 바로 이렇게 다쳐와…

박철수 (울컥하며 **큐티**를 **껴안는다**) 엄마… 내가 미안해… 내가 다 잘못했어…

큐티 채리야… 엄마는 너가 그냥 돌아오지 않았으면 좋겠어. 사망 보험금이 5억이거든.

박철수 어… 어떻게…

큐티 (박장대소 하며) 나야 나, 큐티. 내 몸을 건드리면 부른 사람이 이승으로 돌아가거든. 마지막 사망 보험금 드립은 나야.

페어리 갓마더 얘가 원래 인성이 이래. 미안해 철수야.

큐티 (굳어있는 **철수의 몸**을 흔들며) 미안해 철수야~ 대신 한 명 더 부르게 해줄게!

페어리 갓마더 그래. 얘가 보너스 기회 준대. 빨리 말해봐 철수야, 응?

박철수 … 김정은.

페어리 갓마더 뭐? 김정은??그 북한???

큐티 저기 그 철수. 내가 그 놀쓰 코리아 빅보스는 부르기가 좀 그래. 그… 멀리 있어서 네트워크가 통하기도 어렵고… 또….

박철수 아니 아니. 제 선임 김정은이요. 딸기 부대에 있는 일병이요.

큐티 아~~~ 다행이야 허니~~ 나는 그 사람이라는 줄! 불러줄게.

박철수 이 새끼가 뭐라 하는지 들어나보자.

큐티 (담배 피는 **시늉**을 하며) 군대 들어온 지 얼마나 됐다고 저 지랄이야. 하여간 저 새끼는 내가 올 때부터 마음에 안 들었어. 존나 뭐만 만지면 다 깨부시고… 아오. 일진 사나우려니까 아예 한방에 사나워버리네. 이 새끼 일어나면 뒤졌어. 일어나면 맨날 쳐 패면서 정신교육 시켜야지. 아 생각할수록 어이가 없네. 아 병신. 너 땜에 우리 부대 아주 씨 마르게 생겼다.

박철수 (낮게 읊조리며) 이런 씨발놈.

큐티 (쭈구려 앉으며) 아니다. 아예 이렇게 있는 것도 나쁘지 않아. 너가

눈 떠서 뭔 일 있었는지 말하면 나 영창 가잖냐. 나 전역할 때까지
는 이렇게 있어라? 아니면 또 뒤지는 거야 그냥.

박철수 (큐티를 툭툭 치며) … 됐어요.

큐티 (콜록거리며) 아이고 김정은인가 뭔가는 담배를 투머치 스모킹했
어! 목이 깔깔하네.

박철수 저, 결정했어요. (비장하게) 시간 얼마나 남았죠?

페어리 갓마더 (박철수의 비장함에 놀라) 어? 아마… (손목을 본다) 1분 남았어.

박철수 두 분이서 가위바위보 해주세요!

페어리 갓마더 뭐? 가위바위보?

박철수 (완전 비장하게) 그 결과에 순응 하겠습니다. 아줌마는 저승. 큐티
는 이승.

큐티 오케이. 바로 할게. 가위바위 보!

큐티, 보자기 , 페어리 갓마더, 바위를 낸다.

큐티 내가 이겼어! 그럼 이승 가는 거지? 유후!

박철수 … 아… 아뇨. 저는 여기 있을래요.

큐티 크레이지? 가위바위보 시켜서 이겼더니! 하! 섹시 오라고 할 걸.
(휙 돌아서) 갈 거야, 흥! (퇴장)

페어리 갓마더 (큐티의 뒷모습을 보며) 야, 미안해! 이따가 봐! (철수의 등짝을 때
리며) 아니, 왜 여기야! 어?? 쟤 삐졌잖아!

박철수 일하던 뭘 하던 좋으니 그냥 여기 있을게요.

페어리 갓마더 이게 얼마나 큰일인데! 미쳤어? 가위바위보는 왜 시킨 거야?

박철수 못 정하겠더라고요, 어디에 있을지. (한숨을 쉬며) 다들 보고 싶어
요. 엄마, 아빠, 모두 다요.

페어리 갓마더 (손목을 보며) 그런데?

박철수 근데 눈 뜨면 바로 군대에서 저렇게 죽기 직전까지 못살게 둔다는

데. 하, 저게 뭔지 아니까 더 못가겠어요. 21년밖에 안 살았는데, 저승 가자니 뭔가 그렇고. 하… 인생이 아까워요.

페어리 갓마더 (손목에서 눈을 때며) 땡! 시간 다 됐어. 시간 다 가기 전에 말해서 다행이긴 한데. 여기 남아있겠다고 하는 사람은 너가 세 번째야.

박철수 누가 있었어요?

페어리 갓마더 나.

박철수 오~~누나도 혼수 상태였어요?

페어리 갓마더 난 500년 전에. 너 200년 만에 이도저도에 남는 사람이야.

박철수 200년이요?

페어리 갓마더 (매우 비장하게) 아주 큰 사건인 게지.

박철수 (얼떨떨해 하며) 200년 만에…

페어리 갓마더 (가방에서 종이를 꺼내 뭐라 쓴다) 크, 드디어 이 종이를 써보네. '이도저도 주의사항.' 자, 여기서 최소 이승시간으로 1년은 일해야 정규직이 돼. 그리고 이승시간으로 10년 동안 이승을 그리워해서는 안 돼. 두 번째 사람은 화가였는데, 9년째에 이승 그리워했다가 지옥으로 떨어졌어. 저승이 아니라, 지옥으로 가. 그러니까 정신 똑바로 챙기고. 후회 없어?

박철수 네! 이도저도에 온 이유가 있지 않을까요? 인생 한 방이니까요!

페어리 갓마더 (종이에 적으며) 인생은 한 방이라… (철수에게 종이를 주며) 이거 들고 가봐. 어디로 가나면 앞으로 쭉 가서 왼쪽으로 5번 꺾고, 오른쪽으로 6번 꺾은 다음 10걸음 걸으면 누가 있을 거야.

박철수 누구요?

페어리 갓마더 (비장한 목소리로) 그 사람 앞에서 절.대. 서 있으면 안 돼. 그리고 웃는 걸 상당히 싫어해.

박철수 (완전 큰 소리로) 네!!!!!

갑자기 암전된다.

페어리 갓마더 뭐야, 지금 여기 불 꺼진 거야? 진짜 마이너스의 손이었어?

박철수 (웃으면서) 저 원래 군대에서도 이랬는데요?

페어리 갓마더 (등짝을 때리며) 야 빨리 나가. 앞에 조심하고.

우당탕탕 깨지는 소리.

페어리 갓마더 내가 조심하라고 했잖아!!!

박철수 아 아파… 앞에 뭐가 있는지 모르잖아요!

다양한 것들이 깨지는 소리.

페어리 갓마더 야!!!!!!!!!!!!!!!!!!!!!!!!

제7장
당신을 향한 8톤트럭 2

오구애남, 헐레벌떡 뛰어 들어온다.

구애남 아 당신인 줄 알고 쫓아갔더니 웬 사내자식이…그것도 징그럽게
군복 입고… 아 Headache… 아까 그 중2 꼬맹이에게 랩 좋아한다
고 했지? 내가 당신을 위한 랩을 불러줄게. (선글라스를 낀다) 음음.
마이크 테스트 원 투 쓰리. 드랍 더 비트! (랩 전주가 깔린다) 아, 아.
디스 이즈 포유, 페어리. 알러뷰. (본격적인 비트 시작) 요, 요. 너와
나의 사인 마치 요, 요. / 마치 끈끈이 끊어지지 않아 yeah / 너를

향한 내 8톤 트럭, 낫 에이틴 트럭 yeah / 몇 번인지 모를 이도저도
yeah / 이러다 이도저도 안된 우리 사이 (사이사이) / 사이다나 한잔
마시며 생각해볼 사이다 / 이건 마치 오랜지를 얼마나 먹은지 오.
랜.지. / 이젠 내 맘을 알아줄 때가 됐어 이츠 나우 쉘유얼 타임.

큐티, 등장한다. 구애남, 리듬에 맞춰 춤을 추고 있다.

큐티	어머어머, 뭐야. 헤이 허니 베이비!

구애남, 무아지경이다.

구애남	너와 나의 연결고리! 이건 우리 안의 소리! 아 아니아니아니아니 야!
큐티	(완전 큰 목소리로) 허니!!!!!!

음악 OUT.

구애남	어우, 깜짝이야. 왜 소리를 지르세요!
큐티	너야말로 여기서 뭐하니. (구애남 얼굴을 보며) 와우! 진짜 내 스타 일이야. 자기 너~무 잘생겼다!
구애남	네?? 저 그… 저는 이성애자에요. 사랑하는 사람이 있다구요
큐티	누구? 누구 누구 누구!
구애남	(귓속말을 한다)
큐티	어머어머 웬일이야!! 나 믿고 따라와. 내가 누군지 알지?
구애남	(따라가며) 누군데요…?
큐티	씨-유-티-와이. 큐튀! 너 근데 진짜 스타일 독특하다.
구애남	(발끈하며) 왜요! 이쁘기만 한데!

제8장
혼자

마순애, 의자에 앉아있다.

페어리 갓마더, 헐레벌떡 뛰어온다.

페어리 갓마더 (달려오며) 마순애 씨~ 마순애 씨!

마순애 (손을 들며 인자하게) 응~

페어리 갓마더 앉아서 기다리는 걸 보니, 오신 지 꽤 됐나봐?

마순애 앞에 100년 묵은 애 처리하느라 쪼까 기다리라고 누가 그랬는디…

페어리 갓마더 아~ 감옥에서 동료한테 맞아서 맛이 간 애 처리하느라 그랬나봐. 걔 아주 진상이었는데…

마순애 댁은 저승사자여?

페어리 갓마더 저승사자라니! 이 양반 끔찍한 소리 하네? 누구랑 비교를 해 줌말!

마순애 그럼 뭐여, 뭐시여 대체?

페어리 갓마더 여기 오셨을 때 설명 안 들었어? 나는 페어리 갓마더.

마순애 페… 리 페리?

페어리 갓마더 (목을 가다듬고 허공에다 한글자씩 짚어주며) 페.어.리. 갓.마.더!

마순애 근디 왜 자꾸 아까부터 반말이여 어린 것이? 나보다 한참은 어려 보이는구만.

페어리 갓마더 (분노하며) 뭐??? 어린 것???? 참나, 기가 막혀서… 나 몇 살 같아?

마순애 한 이삼십 같구먼. 우리 손녀딸이랑 같은 나이 같은디.

페어리 갓마더 어려보이지만 이래 뵈도 오백 살이야. 오백 살!

마순애 염병할, 오백 살 같은 소리 허고 앉아있네. 오백 살인 걸 나가 어째 아는디? 눈으로만 봐서는 잘 모르겠구먼.

페어리 갓마더 (발목에서 주민등록증을 꺼내 보이며) 보여? 여기 보이지? 일오일칠! 천오백 십칠년~

마순애 (눈을 찌푸려 주민등록증을 이리저리 보며) 옹… 진짜구만… 그라믄 내가 어른 대접해야 쓰것네.

페어리 갓마더 아 그냥 하던 대로 하셔~

마순애 알갔어. 근디 페리페리… 그건 뭐 이름 같은 것이여?

페어리 갓마더 아니아니. 이름은 아니고… 그… 뭐라 해야 하나… 어 죽을지 말지 정하는 거 도와주는 도우미 직책이라 보면 돼!

마순애 아 그럼 시방 아직 완전히 죽은 건 아닌가?

페어리 갓마더 그렇지. 쉽게 말하자면 저승사자랑 갈지, 이승사자랑 갈지 결정하는 곳이야 여기가.

마순애 염병… 이도저도 아닌 곳이구만… (주위를 둘러보며) 생전 처음 보네.

페어리 갓마더 그래서 이도저도야. 센스 있네~ 근데 마순애씨는 오래 기다린지라 결정할 시간이 얼마 없네.

마순애 아이고, 지금 당장 해야하는겨?

페어리 갓마더 지금 당장! 번호표! (마순애, 번호표를 준다) 오늘의 80번이네. 어떻게, 생각할 시간 쪼끔 줄까?

마순애 (아주 약간 힘 없이) 죽으러 왔응께 저승사자 팔짱끼고 가야제…

페어리 갓마더 한 치의 고민 없이 말씀하시네? 이제까지 앉아서 저승 갈 생각 했어?

마순애 (우물쭈물 대며) 때가 되었으니까 가야제….

페어리 갓마더 나이가 들면 살고 싶고 그런 생각 안 드나? 순애 몇 살이야?

마순애 올해로 팔십 먹었구먼.

페어리 갓마더 (주먹으로 마순애 팔을 치며) 아유~ 한창 창창할 때 아니니? 소

개팅, 미팅 나갈 나이네.

마순애 미팅 같은 소리허네. 다~ 늙어갖고 어디서 미팅을 혀. 이도 없는 디. 아이고, 숭해.

페어리 갓마더 미팅엔 나이가 없다? 요새 80대는 병원에서 많이 만나더라.

마순애 (손사래 치며) 아유, 뭔 소리여. 나이 많아서 욕심 부리믄 못쓴다고 배웠서야.

페어리 갓마더 나 상당히 중립적인 생물체야. 진짜 후회 없지?

마순애 아그들 결혼하는 것도 봤고, 손주들도 봤응께 후회 읎어.

페어리 갓마더 그래? 그럼 저승으로 가는 길로 알아볼게. 잠시만 기다…

마순애 아 그라도 한번은 잡아야제. 요로코롬 가버린다고 바로 그르믄 어떡하나.

페어리 갓마더 순애야. 딴소리 할 시간 없어! 내가 이렇게 생겼어도 바쁘거든?

마순애 (시무룩하게) 죽은 연유도 모르고 갈 수는 읎어야.

페어리 갓마더 죽었으면 나를 봤겠니. 기다려봐, 생각좀 해볼게. 흠… 너 벼락 맞아서 병원에 있어 지금.

마순애 (충격 받는다) 워메 벼락을 맞았는겨? 우째 그랬는가?

페어리 갓마더 이런 이야기 할 시간 없는데… (한숨을 쉰다) 우산 쓰고 집 가다가 맞았어.

마순애 그럼 시방 병원에 나 혼자 있는겨?

페어리 갓마더 응? 응, 아무도 없어!

마순애 자식덜 다 키우믄 소용 없당께… 소용 읎어. 그렇게 나가 혼자 키웠는디… 오는 자식 새끼 하나 읎네…

페어리 갓마더 (우는 마순애 등을 두드려주며) 그러게. 울지말구. 울 시간이 아까워.

마순애 (한숨을 쉬며 운다) 늙는다는 게 다 그런 거여, 잉? 자식덜이 보지도 않고 그런 거여. 혼자 사는 것도 서러워 죽겠는디, 죽는 것도 혼자

구만. 나가 아그들을 어쩨 키웠는지 아는가? 알믄 페리페리도 나한테 암시롱 못혀. 우리 아그들이 넷인디, 아비 읎이 컸어. 아부지 빈자리 내가 채워 볼라고 무쟈게 노력했제. 아침에 신문 던지고, 식당서 설거지 하고, 새벽에 화장실 청소하고. 이걸 다 하루에 했어야. 새끼덜 입에 뭐라도 하나 더 넣으려고.

페어리 갓마더 (가방에서 종이를 꺼내 본인 얼굴을 가린다) 여기 다 쓰여있어. 남편이름이⋯ 김춘식이지? 봄 춘에 숨쉴 식. 맞아?

마순애 응, 맞어. 봄에 숨쉬라고 어무니가 지으셨는디⋯ 봄에 숨이 끊겼제.

페어리 갓마더 1936년생이네. 내가 데려간 적 없는 거 보면, 바로 저승으로 간 거 같아.

마순애 그때가 영득이 두 돌 때여. 파독 광부였당께, 우리 춘식씨가. 말한 게 또 보고 싶구만⋯ 춘식씨 보믄 여한이 없겠네. (페어리 갓마더, 잠시 후 사라진다) 독일 가서 잘 지낸담서 우리 가족헌테 쓰라고 돈이랑 같이 부친 거 하나랑, 광 터져서 시체 못 찾았다고 알려주는 거 하나, 요렇게 편지 두 개 받고 춘식씨 보냈제. 나가 아직도 그때가 생생하구만. (뒤를 돌아 페어리 갓마더를 보며) 주책맞게 옛날 이야기나 씨부렸네. 미안혀 페리페리. 엄메, 읎네? (돌아다니며 페어리 갓마더를 찾는다) 어디로 갔당가? (자책하며) 나가 너무 씨부렸어. 늙응께 말만 늘어부렀구만.

조명이 변한다.

마순애 (눈을 찌뿌리며) 오미! 오미오미 눈 아픈 그.

김춘식, 마순애 반대편에서 등장한다.

김춘식 순애야.

마순애, 몸이 언다. 그 후, 본능적으로 뒤를 돈다.

마순애 춘식씨…? 참말로 우리 김춘식씨여라?

김춘식 응, 실제랑께.

마순애 (눈을 비비며) 나가 눈에 뭐 잘못 맞아서 그런 거 아니고?

김춘식 응, 맞당께. 찬찬히 봐 보소.

마순애 (김춘식의 얼굴부터 본다. 손을 보며 안도의 웃음을 짓는다) 옥가락지
 본께 맞네. 춘식씨 맞어. (고개를 들고) 춘식씨는 늙지도 않았어라.

김춘식 자네 두고 갔을 때랑 똑같제?

마순애 잉. 서른셋 그대로구만. 당신 가버린 그때랑 똑같어.

김춘식 그간 잘 지냈는가, 처자. 처자는 많이 늙어부렀구만.

마순애 (투정 부리며) 그간 못 지냈당께~ 당신 아그들 입히고, 재우고, 먹
 이느라 손이 요래 다 쭈글쭈글해져 부렀어.

김춘식 내가 자네 고생한 거 다 알제. 위에서 다 봤당께? 영득이 6살 때
 손 데인 것도 알고, 영자 중학교 때 상 받은 것도 알제. 영심이 애
 낳은 것도 알고, 영동이 서울대 간 것도 알어.

마순애 오미… 어째 귀신만치 내가 말할 것들을 싹 다 안당가. 집에 당신
 보믄 자랑할 것들 싹 다 써놨는디.

김춘식 쓴 거 어디다 두고 벌써 온겨.

마순애 날벼락 맞아부렀댜.

김춘식 그 천둥서 우루루루 치는 그거, 그거 맞은겨?

마순애 잉. 페리페리가 그렇다 혔어.

김춘식 뭔소리여. 자네 벼락 맞아서 죽은 게 아니여.

마순애 벼락 안 맞으면 어째 죽었당가?

김춘식 혼자 자다 죽었구만. 날씨 추워지는디 보일라도 못 틀고…

마순애	아니여~ 나 분명 자식 새끼덜이랑 같이…
김춘식	그것들 안오는 거 나도 자주 봤어야. 나가 말혔제, 여서 볼 수 있다고.
마순애	…
김춘식	얼마나 오디. 잉? 그것들이 얼마나 오더냐고! 10년을 넘게 안 오더만!
마순애	… 사정이 있응께…
김춘식	(말을 끊으며) 어디 즈그 어매 생신 때도 안 나타나고 그른대냐! 잉? 어떤 쌍노무 새끼덜이 어매 혼자 찬 데서 죽게끔 허냐고!
마순애	… 그르지 말어…
김춘식	나가 살아 있었으믄 혼자 안 그라도 되는디, 너무 일찍 죽어부렀어. 혼자 을매나 쓸쓸하게 왔을껴. 자네 혼자 온거 생각하믄 아주 기냥 미쳐버리겠어.
마순애	워메, 아니여. 나도 이제 갈 때가 돼서 온 건께, 너무 그르지 말어. 혼자 올 수도 있고 그른거제!
김춘식	생일날 미역국 한번 못 끓여줬는디… 우리 순애는 너무 억울한 게 많여. 순애한테 못 해준 것도 많고, 고생시킨 것도 많고. 다 나가 모지라서 그런겨.
마순애	뭣이 모자란디야, 잉? 다 내 업보인겨. 나가 덕이 부족해서 그른 겨. 아유 이제 그런 얘기 그만 하소.
김춘식	처자, 내가 뭐라 편지에 썼는지 기억하는가?
마순애	편지? 갑자기 뭔 편지여?
김춘식	나가 마지막으로 쓴 편지 있잖여.
마순애	아 그렇게 말해야 알어먹제. 푸랑스 가자고 썼잖는가. 나는 고것이 뭔지를 몰러서 영심이 선상님헌테 물어봤자네. '선상님, 푸랑스가 뭐시어요' 하믄서 낄낄.
김춘식	그랬는가? 나는 몰렀네.

마순애　당신도 모르고, 나도 모르는디 푸랑스 가자고 써놔서 기대했잖어.

김춘식　생일 선물이라 생각허고 푸랑스 다녀오소.

마순애　뭔 소리여. 이미 여기 와서 요로코롬 당신 보고 있는디.

김춘식　폐지 주운 돈 한 푼도 안 쓰고 다 모아 놨재? 나는 그 돈으로 우리 순애가 세상구경 한번 더 하고 왔으면 좋겠어.

마순애　(울먹이며) 어째 나가 당신이랑 헌 약속을 혼자 지키고 온당가. 살 만큼 살았는디 더 바랄게 없어야.

김춘식, 마순애의 눈을 아주 오랫동안 바라본다.

김춘식　하루라도 더 살 수 있을 때 사는 것이 중요한겨. 푸랑스 갔다가 나 보러 와도 늦지 않어. 내 말 알제?

마순애　(눈시울이 붉어지며) 뭔소리여. 아니여.

김춘식　어여 가봐, 맴 바뀌기 전에.

페어리 갓마더, 등장한다.

마순애　페리페리, 어디갔다 왔당가.

페어리 갓마더　지금 이 말 하게 돼서 너무 미안한데, 춘식씨는 이제 가야 돼. 시간이 다됐어.

김춘식　어느 짝으로 가믄 되는가?

페어리 갓마더　왔던 길로 가면 돼! 저승길 한번 가봐서 알지?

김춘식　순애야, 내 말 들어, 잉? 내 말 들어. 난중에 저승 와서 푸랑스 어 쨌는지 얘기 해주소. 그때까정 기다리고 있응께. (가려다가 멈칫하고 뒤돌아서) 살믄서 말 못혔는디, 사랑혀 순애야. (뒤를 돌아간다)

마순애　(김춘식 뒤를 보고) 춘식씨! 춘식씨!!

페어리 갓마더　내가 오백년 동안 이 일하면서 숱하게 많은 사람들 봐왔는데,

지금처럼 짠했던 건 다섯 손가락 안에 드네. 하지만 난 눈물을 흘리지 않지. (손목을 본다) 순애씨도 가야돼. 완전 빨리 말해야. 급해.

마순애 (혼잣말로) 나는 사랑헌다는 말도 못하고 보냈는디… 어째 이렇게 짧게만 보고 보내는가. 그라도 춘식씨가 푸랑스 다녀오라고 했는디. 사랑한담서. (페어리 갓마더를 보고) 페리페리, 말하믄 되는 건가?

페어리 갓마더 (손목을 보며) 웅! 빨리!

마순애 나는 그 이승에 가 있고 싶구만!

페어리 갓마더 알았어! (잠시 생각한다) 지금이야!

마순애 어디로 나가믄 되는겨?

페어리 갓마더 춘식씨 반대편. 둘이 데칼코마니네. 똑 마주보고 가고.

마순애 뭔진 모르겠지만 좋은 말인 것 같구만. (페어리 갓마더의 손을 잡고) 페리페리, 고마워. 춘식씨도 만나게 해주고… 고마워, 고마워.

페어리 갓마더 (고개를 반대편으로 돌리고) 나 이런 거 어색해. 얼른 가봐. 가서 푸랑스인가 뭔가 다녀오고.

마순애 (반대쪽으로 향하며) 잉! 난중에 저승서 봅세.

페어리 갓마더 저승은 무슨! 난 여기 있을 거야! 잘가!

마순애, 퇴장

페어리 갓마더 항상 느끼는 거지만, 나이를 먹어서 오는 건 뭔가 달라. 나이를 먹어봐야 알지, 원.

암전.

제9장
애로사항

갓마더, 노트북을 낀 채, 등장한다.

갓마더 (스트레칭 하며) 아 오늘도 다 끝났네. 너무 길었어 하루가. 한 오년
치 몰아서 한 거 같아. (사무실을 만들며) 아 애는 왜 또 안 와.

페어리 갓마더, 노트북을 들고 등장한다.

페어리 갓마더 어! 갓마더님! 오늘은 일찍 오셨네요?

갓마더 야, 너가 늦었다는 생각은 안하냐? 오늘 퇴근 좀 일찍 하나 했더
니.

페어리 갓마더 (자리에 앉으며) 저번에는 아예 안 왔잖아요!

갓마더 그땐 미안해. 진짜 똥 싸다 자버렸어.

페어리 갓마더 으 더러워. (노트북을 치며) 오늘 정리해야할 건 똑같죠?

갓마더 어. 오늘 너가 만난 사람들, 이승 갔는지 저승 갔는지 여부 적고.
특이사항에 번호표 안 받은 사람 쓰고.

페어리 갓마더 네. (종이를 보며) 금방 하죠… 가 아니네요. 오늘 80명이나 만
났어요. 진짜 뭘 이렇게 많이 만났대.

갓마더 말도 마. 나도 비슷해. 어디 보자… (노트북을 찡그리고 보며) 21명.
우리 3시간이나 더 일했어.

페어리 갓마더 저보다는 훨씬 적은데, 평소에 만난 사람치고는 완전 많이 만
나셨네요 오늘?

갓마더 어, 완전 바빴어. (타자를 친다) 오늘 그럼 우리 둘이 총 만난 사람

이… 백…한… 명. 됐다.

페어리 갓마더 요새 유독 코마 환자가 늘은 거 같아요. 이도저도에 이렇게 사람이 많았던 적이 없는데…

갓마더 역대급이야. (노트북을 치며) 오늘 뭐 특별한 일은 없었고?

페어리 갓마더 200년 만에 이도저도에 남는 사람이 생겼어요!

갓마더 그건 나도 알지. 근데 너 걔한테 뭐 이상한 거 시켰어?

페어리 갓마더 왜요?

갓마더 아니 사무실에 왔더니, 얘가 앉아있는 거야. 일어나라니까 죽어도 안 일어나대? 일으켰더니 고민하면서 물구나무를 서는 거야. 아나. 그리고 웃질 않아. 진짜 난 그 자식 자를 뻔했어. 미친놈 아니야?

페어리 갓마더 (마구 웃으며) 제가 걔 물먹인 거죠~ 언제 물먹여 보겠어요! 절대 일어서 있지 말고, 웃지도 말라고 했어요.

갓마더 오랜만에 후임 들어와서 신났네?

페어리 갓마더 네. 근데… 한 명 더 있어요.

갓마더 한 명 더?

페어리 갓마더 (시계를 보며) 둘이 만나서 같이 오라고 했는데… 왜 안오지.

박철수, 지하연과 뛰어 들어온다.

박철수 누나~~~

갓마더 누나?????

페어리 갓마더 (윙크하며) 제가 누나라고 부르라고 했어요. 어! 왔어?

지하연 안녕하세요.

갓마더 (날카로운 표정으로) 얜 누구야?

페어리 갓마더 말씀드릴게요. (아이들을 보며) 앉아 앉아. (철수와 하연, 페어리 갓마더가 준비해주는 자리에 긴장된 채 앉는다)

갓마더 (살짝 언성을 높이며) 아니, 얘 누구냐니까? 나한테 말부터 해.

페어리 갓마더 저승길 가던 애 데리고 왔어요.

갓마더 뭐?

페어리 갓마더 저도 후임 뽑아야 한다고 공지 내려왔었잖아요. 얘가 제 후임
　　　　　　이에요.

갓마더 (지하연을 빤히 보며) 흠… 너랑 비슷한 애야?

페어리 갓마더 맞아요.

갓마더 (박철수를 쳐다보며) 너는 아까 내가 만난 그 말 드럽게 안 듣는 군
　　　　인?

박철수 (긴장된 채) 네! 맞습니다!

　　　　조명, 깜박거린다.

갓마더 (당황하며) 뭐… 뭐야…?

페어리 갓마더 얘가… 그 마이너스의 손이에요.

갓마더 하… 골칫덩어리 하나 들어왔네.

박철수 그래도 최선을 다할 수 있습니다!

　　　　조명, 깜박거린다.

갓마더 아, 알았으니까 큰 소리로 말하지 마.

박철수 (소심하게) 네, 알겠습니다.

페어리 갓마더 얘는 하연이인데, 분명 일도 잘하고 똑부러질 거예요.

갓마더 너도 말하지 못할 사연 같은 거 들고 왔니?

지하연 네.

페어리 갓마더 편하게 있어.

지하연 제가 괜히 페어리 갓마더님께 폐 끼치는 거 아닌지 모르겠어요.
　　　　사실… 오래 고민하다가 이승으로 결정했는데, 어쩌다 보니 죽어

서 저승에 가게 됐어요.

갓마더 페어리 갓마더랑 비슷하네. 너 얘가 지 이야기 해주디?

지하연 네? 아뇨… 몰라요.

페어리 갓마더 그때 이야기를 제 입으로 어떻게 말해요.

갓마더 중종 때였지. 역사 배우지? 중종. 김칠득. 얘 이름이야. 칠득이 21 살 때, 아부지가 재혼을 했었어. 새엄마가 칠득이를 아주 싫어한 거야. 그래서 하인들 시켜서, 아부지 없을 때 정신 못 차리게 때리 고 그랬어.

페어리 갓마더 그때 정신 잃고 여기 와서 갓마더님을 만났지. (애들에게) 나 시집도 안 보내줬었다, 그 나이인데?

갓마더 일이 너무 많아서 같이 일할 애 뽑아야 했는데, 얘가 눈에 자꾸 띄 는 거야. 안쓰러워서.

페어리 갓마더 500년 전이에요 벌써!

갓마더 그니까. 쨌든, 너네 페어리 갓마더 밑에서 열심히 해. 안 그러면 내가 지옥으로 보내버릴 테니까.

지하연/박철수 네!

그때, 큐티 뛰어온다.

큐티 웁쓰! 내가 잘못 들어왔네!

박철수 어? 큐티!

큐티 오우, 헤이 챌수! 너 여기서 work 하니?

갓마더 여기 왜 왔어? 누구 데리러 왔어?

큐티 아니아니. 섹시 피해서 도망치느라. 후.

페어리 갓마더 또 싸웠어?

큐티 쌍둥이면서 언니인 척 하는 거 아주 꼴 보기 싫어. 아니, 내가 철 수 데리러 간 걸 또 어디서 들었나봐. 남자만 살리러 댕긴다고 머

리 잘라버리겠대.

갓마더　잘려야겠네.

큐티　쨋든 나 여기 왔다고 섹시한테 말하지 마, 알았지?

큐티, 퇴장.

페어리 갓마더　아유 정신 사나워. 이제 하연이는 나한테, 철수는 갓마더님한테 일 배우면 돼. 오늘 할 일도 많았는데, 잘됐어.

갓마더　(철수에게) 너 일로 와.

무대 위, 페어리 갓마더와 하연, 갓마더와 철수가 나눠 앉는다.

갓마더　하. 이제야 가득 찬 거 같네 사무실이.

그때, 마순애, 구애남과 함께 등장한다.
구애남, 마순애 뒤에 숨어있다.

마순애　페리페리~

페어리 갓마더　어? 순애! 왜 여기로 왔어? 누가 데려다 줬어?

구애남　(마순애 뒤에서 나오며) 나야 자기.

페어리 갓마더, 소리지르며 나가떨어진다.

갓마더　호모나! 이 새끼 이거이거! 여길 어떻게 알고!

구애남　오로지 당신의 체취를 맡고 왔어 페어리…

마순애　잉, 그 길을 잃었는디 야가 막 뭐를 하고 있는겨. 뭐라 그랬는디? 랍스타?

구애남 랩. 할머니, 랩이요.

마순애 뭐짯든, 이상한 말 씨부리면서 있는디, 길을 안다 하더라고. 야 따라온겨.

박철수 랩이요?? 무슨 랩 하시는데요??

구애남 돈을 보여줘 알아? 거기도 나갔었지.

박철수 돈을 보여줘요? 아 당연히 알죠! 랩 한번 보여줄 수 있어요?

갓마더 (철수의 등을 때리며) 개소리 하지 마!

구애남 그럼. 당연히 보여줄 수 있지. 마이크 테스트 원 투 쓰리. 드랍 더 비트! (랩 전주가 깔린다) 디스 이즈 포유, 페어리. 알러뷰. (본격적인 비트 시작) 요, 요. 너와 나의 사인 마치 요, 요.

노래가 끊긴다.

구애남 뭐지? 왜 끊긴 거야.

사이렌 소리 IN.
섹시, 등장.

섹시 하이 에블바디. 여기 잘못 온 사람 왔다는 신고 받고 왔어. 혹시 큐티야?

페어리 갓마더 큐티? 아니. 큐티 본 적도 없어.

섹시 요거 머리를 콱! 잘라버려야하는 건데. 오늘 내가 저승 데려가려고 한 애를 얘가 빼돌린 거야. 잘생겼다고! 근데 걔가 어딜 갔는지 몰라서 내가 염라대왕님께 맞아 죽게 생겼… (구애남을 발견한다) 이 새끼, 잡았다!

마순애 에그머니나!!!!! (그 자리에서 얼음)

구애남 누… 누구세요?

섹시　　나 여러 번 왔으면서. 구라치면 죽는다? 나야나, 섹시.

구애남　　아뇨. 전 이 사람 남편입니다.

섹시　　닥치고 빨리 따라와!

갓마더　　(철수에게) 쟤 데려다 주고 와, 빨리!

박철수　　어… 어디로요?

섹시　　어이 거기 건장 Boy, 나 좀 도와줘.

구애남　　(양쪽에 섹시와 철수가 붙어 끌고 나간다) 이렇게 갈 수 없어요!! 내가 어떻게 온 건데!!!! 페어리, 당신을 알지 나의 노력, 응? 말 좀 해 줘!!

섹시　　에블바디 땡큐. 큐티 보면 나한테 전화하는 거 잊지말구!

구애남　　(끝까지 끌려 나가며) 사랑해!!!!!!!!!!!!!!!!!

　　　　　　구애남과 섹시, 그리고 철수 퇴장.

갓마더　　저거저거 스토커라니까? (마순애를 보며) 놀랬지?

마순애　　잉. 참말로 무섭구먼.

페어리 갓마더　　순애야. 이쪽으로 가야돼. 알았지? 이번에 길 잃으면 푸랑스 고 뭐고 없어. 알았지?

마순애　　잉, 잉. 알갔어.

페어리 갓마더　　낯선 사람한테 말 걸지 말고 앞으로 쭉 가.

마순애　　잉, 페리페리. 나가 이제 가봐야겠구만. 고맙소!

　　　　　　마순애, 퇴장.

갓마더　　(하연에게) 원래 여기가 이런 곳은 아니야.

지하연　　(웃으며) 괜찮아요.

페어리 갓마더　　이제 좀 웃네? 다행이다.

갓마더　　재 드디어 가는구나. 맨날 엿보더니. 다행이다, 그치?

페어리 갓마더　그래도 뭐…. 저렇게 좋아해주는데… 뭐… 나쁘진 않고….

갓마더　　뭐야, 너 설마 저런 미친놈한테 설렌다고?

페어리 갓마더　500년 만에 처음이니까 그렇죠… (부끄러워한다)

갓마더　　별게 다 설레!! 잘생긴 사람이 얼마나 많은데!!

페어리 갓마더　잘생겼잖아요…

갓마더　　아유, 시끄럽고 철수 오기 전까지 일이나 빨리 하자.

페어리 갓마더　저는 아까 다 쳐났는데요?

갓마더　　어? 그… 나는 한 페이지 남았네 하하.

지하연　　도와드릴까요?

갓마더　　응? 으응. 옆에 와서 이거 불러주면 돼.

지하연　　네. 홍상현, 김동재, 이은송, 박경은, 김유리, 김정호, 정예지. 이
　　　　　　사람들은 뭐죠?

갓마더　　지옥으로 떨어진 사람들. 얘네만 쓰면 끝나. (몇 번 타자를 친다) 다
　　　　　　썼다.

페어리 갓마더　이제 여기 정리하자.

　　　　　　다들 사무실을 정리한다.
　　　　　　박철수, 뛰어서 등장한다.

박철수　　(소리 지르며) 저 왔어요!!!!

　　　　　　조명, 암전.

페어리 갓마더　소리 지르지 말랬지!!!

갓마더　　어떻게 다시 켜? 어?

지하연　　여기랑 여기를 만지면 되지 않을까요?

박철수 거… 거긴…!

조명 IN.

박철수 진짜 대단하다, 너!
지하연 (수줍어하며) 고맙습니다.
박철수 귀엽다… 하하하하하하!!

조명, 암전.

갓마더 일 끝나서 망정이지 넌 안 그랬으면 뒤졌어 진짜!
페어리 갓마더 이제 끝내라는 계시인거 같아요.
박철수 (멋쩍게 웃으며) 죄송해요… 하하.
페어리 갓마더 하연아 어디 있어?
지하연 저 철수 오빠 옆에 있어요!
갓마더 철수 오빠? 오빠는 무슨. 다들 어깨 잡고 나 따라와!
박철수 어디 가는데요?
페어리 갓마더 퇴근하러!

엔딩 음악 IN.
조명이 잠시 켜진다. 다들 어깨 손하고 가는 길 Freeze 상태.

암전.

끝.

작가의 글 | 박준하

　살아가는 것도, 죽는 것도 어느 하나 고의가 아닌 이상, 우리는 결정할 수 없다. 우리는 살면서 인생을 위해 많은 결정을 내리지만, 정작 우리의 인생을 시작하고 끝맺는 건 우리의 뜻대로 되지 않는다.

　그래서 나는 말 그대로 '인생'을 스스로 결정할 수 있는 '이도저도'를 만들었다. 신이 이도저도를 만든 이유는 저승으로 바로 가는 인간에게 삶을 되돌아 볼 수 있는 시간을 줌과 동시에 자신의 삶을 이어갈지 말지의 기회를 주기 위해서다.

　'그러면 저승으로 갈 사람이 없잖아' 라고 생각할 수 있지만, 처해진 상황에 따라 저승으로 간다고 말하는 이도 있을 수 있다. 결정하지 못했다면 큰 결심과 함께 이도저도에 남아있을 수도 있다.

　한번 선택해 보시라.
　어느 곳에서 존재하고 싶으신가!

나는 참고로
이 극을 같이 만드는 사람들을 차마 저버릴 수 없고
맛있는 것도 많고
사랑하는 사람도 있고
방구도 마음대로 뀔 수 있는
이승이다.